U0135776

藝術欣賞與實務

王偉勇 主編

高燦榮・劉梅琴
吳奕芳・朱芳慧・楊金峯 撰

目　次

國立成功大學「通識教育叢書」

出版說明（代序）

　　民國 97 年 8 月 1 日至 99 年 7 月 31 日，我與系上十幾位同仁及兩位博士後研究員，共同執行「提升成功大學中文閱讀及寫作計畫」，這是國立成功大學 12 個整合型及人文社科領域標竿創新計畫中，唯一屬於「教學型」的計畫，為期兩年。

　　這個計畫涵蓋四項子題：「華文作家工作坊」、「成大傳奇」、「心靈寫作」、「成大中文診療室」；此中除第一項子題係邀請著名作家來校，運用對談、演講的方式，促進閱讀風氣外，其餘三項，在計畫書中明載是要出書的。兩年過後，我們的確完成了《成大中文寫作診斷書》（成語篇）、《成大中文寫作診斷書》（用語篇）、《成大傳奇》、《寫出精彩的人生——生命傳記與心靈書寫》四本書，全交由里仁書局出版。

　　可是計畫執行完畢後，這四本由成大中文系教師、博士後、學生及校外專家付出心力所撰寫的書，難道就讓它沒入書海、隨波逐流？我當然不願意看到這樣的結局。

　　民國 97 年 8 月 1 日，也就是前揭計畫執行的同時，承蒙賴校長明詔院士厚愛，要我擔任「通識教育中心主任」。當時成大通識教育的架構剛完成革新，規劃出三軌道：一為核心通

識，是全校所有學生必須修習的，共 16 學分，包含基礎國文、國際語言、公民與歷史、哲學與藝術四領域；二為跨領域通識，是要學生在專業課程外，跨領域選修，共 10~14 學分，包含人文學、社會科學、自然與工程科學、生命科學與健康四領域，若課程內容跨領域，則歸為「科際整合」；三為融合通識，共 2~6 學分，包含通識領袖論壇、通識教育生活實踐兩種管道，讓學生藉由聽演講、寫心得，或自主學習、憑積點認證獲取學分。

　　有了這樣的架構，還需要有意願投入通識教育的教師，以及具有通識內涵的教材，才能雙管齊下，宏通學生的器識，俾成為有胸襟、有眼界的知識分子。就前者而言，成功大學共有 1200 多位專任教師，文、理、工、醫、管理、社會、電資、設計與規劃、生命科學與科技等 9 個學院又都聚在一起，可以說是最方便傳授、學習通識教育的場域。但如何讓這些置身研究型大學的教師願意走出研究的框架，為通識教育付出他們的心力，才是個問題。就後者言，各大學推行通識教育，可謂「蓋有年矣」；各類專家也丕顯神通，提出了不少建言，卻未能有效的讓通識教育起飛，關鍵就在於各校未能端出屬於自己的「通識教育叢書」，只好隨人起舞，人云亦云了！

　　為解決上述的兩個困境，我於是積極呼籲聯合各學院的教師共同撰寫成功大學的「通識教育叢書」。這是有鑑於學科分工極細，未必人人都能通達他人的領域，如能採行「協同教學」的方式，每人「每學期」撥出 4~6 小時的時間，就能串成一門普及化的通識課程；由於不會佔去太多教授專業課程或研究的

時間，相信大家都可以接受。而後再由同一群教師就個人專長，合撰一本教材；可想而知，這本教材的每一單元，必然具備學術承載度，整本教材也必然具有通識觀，學生當然獲益良多。

　　譬如本校藝術所的五位教師，已撰成《藝術欣賞與實務》一書，即將於 99 學年度下學期在通識教育中心開設這門課，共用此教材「協同教學」；同學也就可以在這門課中，學到視覺藝術、音樂、戲劇的知識，接受道地的藝術饗宴。又如成大的「生物技術概論」通識課程，是由生物科學與科技學院十一位專任教授合開，他們正合撰《生物資源與生物多樣性》一書，打算做為該課程的教材。

　　當然，在有其書又未必適合開一門課的時候，只要認定這是有益於增進學生的通識素養，我們也會指定為通識閱讀書籍，讓學生經由閱讀撰寫心得，累積點數；至 18 點，即可取得 2 學分，至多 6 學分。準此原則，前揭執行標竿計畫所完成的四本書，其中《寫出精彩的人生－生命傳記與心靈書寫》，即可作為通識「心靈寫作」課程的教材；其餘三本書，則可列入通識閱讀書籍。

　　目前，出版成大通識教育叢書的計畫，已獲學校充分支持；這就證明了成大在執行邁向頂尖大學計畫之際，對於教學這個區塊仍然相當重視。同時，我們也欣聞《成大中文寫作診斷書》（成語篇），在一年不到的時間，已然售罄，即將二版；有些學校還買去做為國文科補救教學的教材，甚至許多中學也指定為閱讀書籍，我們都樂觀其成。畢竟成大對提升國內學子

的語文能力與通識素養，本來就責無旁貸。

　　最後，我除了要感謝成大賴明詔校長、黃煌煇副校長、馮達旋副校長、湯銘哲教務長等，以重視「人文素養」為號召的行政團隊，對通識教育叢書出版的鼎力支持外，還要感謝執行計畫之初，一同出點子並投入撰稿的中文系同仁（詳見〈成語篇〉人員名單），引導心靈寫作的校外專家林美琴老師，以及郭娟玉、王璟兩位博士後研究員，陳純純、薛乃文、夏婉玲三位計畫助理。當然，願意為我們出版叢書的里仁書局負責人徐秀榮先生，以及協助各種庶務聯繫的曾美華小姐，我也要深致謝忱！

　　至於接著計畫之後，藝術所的五位教師，生科院的十一位教師，願意力挺、投入撰寫行列，殊堪作為通識教師的表率！而在兩位幫我們撰寫、潤稿的博士後研究員另謀高就後，我已奉　准新聘王曉雯博士接續此工作。竭誠歡迎全校各學院教師繼續投入「成大通識教育叢書」的撰寫；到了民國 104 年，後五年五百億計畫執行完成時，此叢書將出齊 30 冊，必然會成為成大邁向頂尖大學的另類特色，也會為全國的通識教育指出新的思考方向。願共勉之！

提升成功大學「中文閱讀及寫作」計畫
主持人、成功大學通識教育中心主任

王偉勇　謹識　　2010.09.15

一、環境藝術

高燦榮　撰

1.為什麼屋頂有「馬背」？

　　看到或聽到「馬背」兩個字，誰都會聯想到馬的背。但有趣的是，它也能作為建築的專門術語，代表臺灣漢移民傳統古厝三種形態之一。

　　追本溯源，「馬背」屋頂的稱號，約在二十世紀六〇年代，由民俗學家林衡道所提出：臺灣北部少數地區，將屋頂兩端呈圓角彎曲形態，稱「馬背」。其後蕭梅於 1968 年出版的《臺灣民居建築之傳統風格》，沿襲林氏說法，亦稱「馬背」。然而筆者曾於七〇年代進行田野調查工作（詳參《燕尾　馬背　瓦鎮》，南天書局，1999 年），遍詢北、中、南地區居民，卻找不到任何人曾經聽聞「馬背」的稱呼；連泥水匠也不稱「馬背」，而是說「歸頭」（規頭）、「棟頭」或「脊頭」。「歸頭」、「棟頭」、「脊頭」指的是房屋兩側山牆上端，中梁（檁木）來沖的上方部位，不清楚是否還包括屋頂和脊。然而為了方便學術上的研究，更明確說明屋頂「脊」的形態，於是該書正式以「馬背」一詞稱呼，因而留傳至今。經由人云亦云，約定俗成，終究打響了「馬背」屋頂。

　　就外形而言，「馬背」就像是馬的背，可以跨上去騎，是屋頂前後斜坡兩條垂脊上方呈彎曲的連結；垂脊內覆磚瓦，外敷灰泥，疊層則為「紋路」，故曰「馬背」。整體由曲脊、紋路和脊頭三部分組成；形態在圓角形中有五種變化，對應五行的金、木、水、火、土。

　　「馬背」使用在硬山頂和懸山頂，不分廟宇或民居，也沒有

一定的典制規定。大陸原鄉閩南，對此屋頂形態不叫「馬背」，而稱「圓脊」。然離開閩南、粵東以及臺灣地區，此種山牆高出屋頂的建築樣式，則稱「牆」而不稱「脊」，如：四川有「大馬鞍牆」、「拉弓牆」；兩湖、江浙有「牌坊行牆」；閩北福州市則有「人形牆」、「火形牆」、「土形牆」等稱號。

2.為什麼「馬背」有金、木、水、火、土

五種形態？

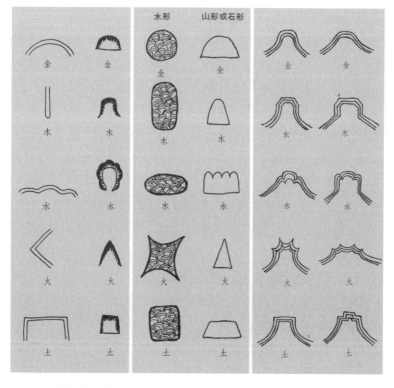

　　馬背對應五行之說，古籍或《魯班經》上並沒有記載。西元1981年，陸元鼎、馬秀之、鄧其生在《建築學報》上的一篇文章

〈廣東民居〉提到馬背與五行。隔年，陸元鼎、魏彥鈞在《建築師》雜誌撰稿〈廣東潮汕民居〉，再次談到牆頭有五種形式，即金、木、水、火、土，並繪圖指示。

　　馬背和五行究竟有沒有關係？根據筆者探訪幾位泥水匠的結果，沒有一位說與五行有關。僅其中一人含糊回答：萬物皆由五行所生，馬背也不應例外。但這位師傅最後卻強調，馬背的使用與五行並沒有關係，只是地方習慣性的使用。其實，陸元鼎在文章中也沒有具體闡釋兩者的關連何在，僅簡短說明：「這些基本形式的選擇，往往與封建迷信有關。」因此，我們嘗試從風水書上的記載，來探求馬背與五行的關係，如：《秘傳水龍經》論五行城格形體：圓者為金城，曲者為水城，方者為土城，直者為木城，火城則尖利；趙九峯的《地理五訣》在「看砂之法，首辨其形」底下，也繪有五行圖樣。根據它們對五行的解釋與繪圖，發現與馬背的五種形態相互吻合，於是馬背形態很自然地嵌入了五行：「金形馬背」為一個圓弧形，「木形馬背」圓弧被削成五個平直的邊，「水形馬背」做三個（或五個）圓弧，「火形馬背」有四個尖角，「土形馬背」上方削平成一直線。因此，只要對五行的形狀稍加了解，就不難得知各行馬背的形態為何。

　　值得留意的是，由聚落馬背的使用，在形態上的選擇，可以推知移民的原鄉。因為泥水匠和屋主對馬背形態的使用，很單純地仿自原鄉，與五行的相生相剋或屋主本身的五行屬性，並無關係。

3.為什麼屋頂有「燕尾」？

看過燕子在屋頂上飛嗎？比較一下屋頂兩端翹起的末端分叉，不正是形同燕子尾巴？「燕尾」屋頂，正由此而來。

「燕尾」名稱，是由民俗學者林衡道於1970年11月在東海大學演講〈臺灣古老的住宅〉時正式提出，將屋頂形式分為燕尾形和馬背形，之後「燕尾」一語才陸續出現在傳統建築的書上。蕭梅在1968年出版的《臺灣民居建築之傳統風格》一書中提及的名稱

為「反棟」而非「燕尾」。然而，根據筆者於七○年代期間所進行的田野工作調查（詳參《燕尾 馬背 瓦鎮》），得知「燕尾」一語在臺灣北部民間的使用並不廣泛，至於南部更無人知曉。大陸學者黃漢民在《建築師》雜誌所發表的〈福建民居的傳統特色與地方風格〉一文提及，福建各地民居屋脊有翹角、武脊、文脊、尖脊、圓脊五種；對照文中附圖發現，臺灣並沒有閩東的翹角，也沒有莆仙的武脊和文脊，而閩南地區的尖脊正是臺灣的燕尾，圓脊正是馬背。

　　「燕尾」就外形而言，為中脊的延長至尾端形成修飾性的收頭。其尖端的變化，可分成三種類型：（1）只做一個開叉的「單開叉燕尾」；（2）做兩個開叉的「雙開叉燕尾」；（3）單開叉中央凸出一尖形物的「尖開叉燕尾」。普遍來看，燕尾一般都是大脊型的起翹，南部難得一見小脊型的起翹，如同張開的手掌，形狀極為可愛。

　　在運用上，燕尾屋頂被廣泛使用在廟宇建築，因而有其身分地位。若民居使用，則須中舉人以上之科舉，或官至如同今日的警察署長，方可蓋燕尾屋頂。然在閩南原鄉，並無此規定。

4.為什麼「瓦鎮」不叫「鬼瓦」？

　　「瓦鎮」之名，乃筆者於 1975 年在《臺灣文獻》發表的兩篇連載文章〈臺灣民宅屋頂之形態〉中首次提出，往後陸續出版的建築專書也開始採用這個名稱。

　　瓦鎮沒有燕尾、馬背的氣勢儡人，只是個刻畫紋樣的小小立體物，輕鬆愉快地擺在兩垂脊交叉的上頭，構成了另一種屋頂形態。早期屋頂兩端出現的這一個立體物並沒有名稱，經過一位泥水匠推敲之後，說可稱之為「屋棟」。「屋棟」一詞，易與房屋棟梁混淆，於是筆者參考「瓦將軍」的稱號，命名「瓦鎮」。「瓦」是壓瓦，「鎮」是鎮邪，其義為「屋頂瓦片上的鎮邪物」。命名的概念，源自民間的說法，如屏東萬巒一名客家泥水匠提及「瓦鎮」

的功能有制煞方向的作用，朝東北可制東北的「凶」（鬼怪），朝西北可制西北的「凶」，猶如日式屋頂的「鬼瓦」，刻劃某些紋樣，使「凶」見到便害怕而逃走。如此「瓦鎮」一詞與「鬼瓦」的稱呼當可遙相呼應。

　　然而「瓦鎮」並非「鬼瓦」，雖然兩者都屬屋頂的曲脊部位，且都有制邪和裝飾的作用，但「瓦鎮」是日治末期在臺灣獨自發展出來，不同於「鬼瓦」乃日式屋頂的傳統構件。相較而言，兩者差異說明如次：

(1) 瓦鎮是磚塗上灰泥或再加附一層白灰，擇其形態在脊上塑造而成；鬼瓦為瓦片材料，在工廠燒好後安上屋頂。

(2) 瓦鎮形態當場做，可變化圖樣，創意多；鬼瓦在工廠套模翻製，圖樣固定，匠意濃。

(3) 瓦鎮多灰色（灰泥）或白色（附加白灰），搭配漢移民用古瓦，有正脊和垂脊的傳統屋頂；鬼瓦黑色（黑瓦）或紅色（紅瓦），用於以筒瓦當中脊，沒有垂脊，斜坡覆以厚重水泥安全瓦的日式屋頂。

由上可知，瓦鎮與鬼瓦清楚可辨，雖然瓦鎮可能有模仿鬼瓦的痕跡，但在基本三瓣形之外，又創作出獸頭、鵝形、十字架以及葫蘆等，內容精采甚於鬼瓦，所以兩者不應混淆。

5.為什麼「梅瓣托葉瓦鎮」是條船？

　　瓦鎮最普遍的形態是三梅瓣或五梅瓣形，但也可發現梅瓣下有兩片托葉。問泥水匠為什麼要做托葉？他卻說，你仔細看，它不正像一條船嗎？為什麼要做成船形？因為船可以載來財富。哪個人家不希望財源滾滾，財神爺每天用船載來大量的金銀財寶？《繪圖魯班經》記載：「船亦藏於斗中，可用船頭朝內，主進財；不可朝外，主退財。」「藏於斗」意思是擺置在大梁。瓦鎮作船，象徵載來財富，意義是相同的。

　　看看屋頂的兩面斜坡，不管是正身或是護龍（廂房），前坡高而短，使得前頭屋身寬且大，多開口（門與窗）；後坡低且長，

造成後頭屋身窄又小，少開窗。說明了進財易，退財難。民俗觀念也許有些許迷信，但以科學分析，前坡高而短可接受陽光和空氣；後坡低且長可防止竄流風傷身，自然有其道理。

「梅瓣托葉瓦鎮」以船的形象，帶給屋主心裡寄望和喜悅，充分體現民間工藝的民俗意涵。然而筆者訪談的泥水匠隨後又自我解嘲地說，不知船頭是朝裡還是朝外，若朝外反把財富載了出去。其實，仔細端詳也很難分辨出船頭或船尾，不過船載財富的意義依舊十分鮮明。田野工作調查，能夠挖掘一般人們忽略或不知的細微末節，使成為第一手資料公諸於世，堪稱一大樂事。

6.為什麼「瓦鎮」做獸頭？

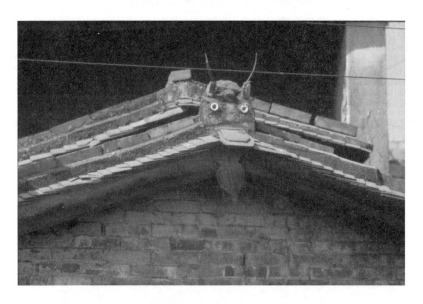

　　鬼瓦用鬼頭，瓦鎮用獸頭。屏東萬巒的獸頭瓦鎮，說是獸頭，又像鬼頭。獸頭瓦鎮以鐵條為觸角，纏電線用的套環為目，瓦片做嘴做眉，還有隆起的額角和豎耳，神情嚴肅又威武，讓人敬畏三分。

　　《繪圖魯班經》有云：「路如丁字損人丁，前低蕩去不堪行；或然平生猶輕可，也主離鄉亦主貧。」又曰：「路成丁字害難逃，有口何能下一挑；死別生離真似苦，門前有此非吉兆。」前者指倒丁，後者指正丁，而你的位置是站在門口望出去。為什麼門前有丁字路不好呢？現代人也許認為車子遇到丁字路，若忘了左、

右轉就會直接撞上去,當然不好。然而古代在沒有車子的情況下,認為鬼走路只會直走,不會左、右轉,於是直接穿牆而入,當然也不好。瓦鎮用獸頭,以猛獸的猙獰面貌面對鬼怪凶惡,可以阻擋沖犯,守護丁字路。

所謂沖犯,民間流傳有三種:路沖、屋沖、柱沖。阻擋沖犯的鎮物(辟邪物)甚多,如泰山石敢當、照牆、寶塔、八卦牌、獸牌、獅爺、虎爺、倒鏡、五營、刀劍屏等。這些民間鎮物的使用,為百姓求得心裡上的平安。

舉一可以反三,若進一步追問為什麼有人家屋頂的瓦鎮做成葫蘆形狀?因為「葫蘆」是八仙之一李鐵拐的寶物,可以降妖可以治病,並且具有再生的意義;如入洞天,可見桃花源;讀音又與「福祿」二字諧音,驅邪招福,自然人見人愛。至於三合院的教堂,在左、右護龍擺置十字架瓦鎮,則具宗教意義。凡此皆說明瓦鎮造形可靈活變化,深具創意。

7.為什麼「黃飛虎」不叫「風獅爺」？

「黃飛虎」是黃飛虎，「風獅爺」是風獅爺。前者是將軍騎在老虎背上，張弓射箭，擺置在屋頂鎮宅；後者形象為獅子持令旗，穿著披風，站立在村口鎮風。兩者不論造形、功能、安置位置、尺寸大小，或傳說信仰等，都相去十萬八千里，風馬牛不相及，決不可以混稱。

　　把「黃飛虎」稱做「風獅爺」，始作俑者，可推《臺灣民藝造型》一書裡的〈風獅爺研究〉，文中將黃飛虎與風獅爺相提並論，稱黃飛虎為「屋頂風獅爺」，風獅爺為「村落風獅爺」。

　　關於「黃飛虎」名稱的來龍去脈，最早在連雅堂 1918 年所寫

的《臺灣通史》裡，稱「蚩尤」；1921 年，擔任臺南地方法院檢
察局通譯官的民俗學者片岡巖，於《臺灣風俗誌》裡稱「黃飛虎」；
1969 年，吳瀛濤的《臺灣民俗》沿襲「黃飛虎」的名稱；1978
年的《臺灣早期民藝》轉稱「風神像」；1979 年的《臺灣建築史》
和 1987 年的《臺灣傳統建築手冊　形式與作法篇》，則稱「瓦將
軍」。1989 年的《燕尾　馬背　瓦鎮》和 1993 年的《臺灣古厝鑑賞》
仍稱「黃飛虎」。直到 1994 年的《臺灣民藝造型》提出「風獅爺」
後，大多數的著作都改稱「風獅爺」了。於是，就這樣一路從「蚩
尤」到「黃飛虎」，進入「風神像」和「瓦將軍」，最後轉為「風
獅爺」的稱號。所以會有如此的差誤，在於遠古事物很難進行田
野工作，以及不考證典故出處、不參照古籍書冊，以致形成人云
亦云、以訛傳訛的誤解。

　　就外形而言，屋頂上的陶偶塑像所以稱作「黃飛虎」，在古籍
《繪圖魯班經》裡有明確的圖說。書中所繪「黃飛虎」乃《封神
演義》故事所提到的，周武王伐紂時被姜子牙封為東嶽大帝的黃
飛虎將軍。圖說黃飛虎持弓射箭，虎立於旁，凡有人家飛簷、屋
脊橫沖者，即用此。臺南安平泥水匠李德源稱，並不是每戶人家
都可隨便安置黃飛虎。黃飛虎的安置要家中有災禍，到王爺廟拜
拜，廟王爺說要安置，才找黃道吉日，請道士做法、祭牲果，將
此安置。

　　相較於「黃飛虎」鎮宅，屬屋主私置；金門的「風獅爺」鎮
風，乃由村民公設，兩者不可混為一談。

8.為什麼鎮風用「獅」不用「虎」？

虎，自古以來就是中國民間的保護神，為鎮物。然而，鎮風為什麼不用虎卻用獅？鎮風用獅，指的是金門村落邊口或蹲或立，著紅色（少數著黃色）披風，表情嚴肅，形態威武的「風獅爺」。「風獅爺」為金門本島（大金門）特有的鎮風鎮物，他處不見，就連旁島烈嶼（小金門）鎮風也不用風獅爺，只用風雞或北風王。

金門風獅爺的設置，起因於金門歷經元、明、清戰亂，林木幾乎被砍伐殆盡，居民飽受風沙之苦，才有鎮風的石獅爺出現。清光緒八年（1882年）版的《金門志》並沒有「風獅爺」的記載，

而是先有石獅的鎮墓、鎮宅，而後才轉為鎮風。因為鎮風，名稱也由「石獅爺」轉變為「風獅爺」。

問題在於，鎮風的為什麼是獅而非虎？是獅非虎的原因之一，乃因中國古籍提到虎，都會附加風的形象，如「雲從龍，風從虎」、「龍行帶雨，虎行帶風」、「虎虎生風」等。民間觀念裡，風是虎帶來的，既然虎帶來風，又如何能擋風、鎮風？以虎擋風，豈不本末倒置？因此鎮風必須找比虎更厲害的獸替代，要能制虎，才能制風。

原因之二，中國地區本無獅，獅產於南歐、西亞、印度，和非洲，東漢時期獅隨佛教傳入中國，才被百姓認識。因佛經記載釋迦牟尼的前世是獅子，文殊菩薩的坐騎是頭青獅；獅子代表智慧，是為神獸。尤其中國歷朝推崇佛教，且百姓信奉佛教者日眾，致使獅子名正言順成為鎮獸物。

再者，民間通過觀察發現獅勝虎，所謂：虎見獅則伏，豹見之而瞑，熊見之而躍；獅死，虎豹不敢食其肉；獅子五色，而食虎於巨山之岫…等。加以虎有虎害，獅則吉獸；虎為「百獸之王」，獅為「萬獸之王」，此等邏輯思考，成就「風獅爺」的鎮風功能。

另一說法，見於《臺灣民藝造型》書中，把「風獅」當成「風師」：「而『獅』字原作『師』，因獅子傳入中國後，先將原已有的『師』字為名，後來才單獨作『獅』，何況閩南語『獅』讀作 sai，亦與『師』讀音相同，因此將『風師』的形象擬作獅形，而為『風獅』，在理論上並非說不通的。」

基於上述理由，鎮風用獅不用虎；名稱也由原先的「石獅爺」，改稱「風獅爺」。

9.為什麼「風獅爺」和「劍獅牌」
獅額頭上有「王」字？

　　虎形象在臉部最重要的標記，是額頭上的「王」字。所以會有「王」字，乃前額黑色斑紋交錯自然形成。然納西族摩梭人喇氏的傳說，提到天神格爾美用中指在喇（即虎）神的額上寫「王」字，封虎為大地之王，統管地上萬物。於是「王」字標記，成為虎形象的特徵。

　　虎形象的出現，發展了虎文化。中國史前時代最重要的兩個文化：仰韶文化和良渚文化，是由西方崇虎部族的古羌人，在遷

移進入中原和江浙時所創造的。曹振峯的〈中國的虎文化〉一文,
提到「遠古時期的中國,分為好幾個不同的部族,當時仍是圖騰
社會,每個部族都有各種不同的信奉的圖騰動物,包括西方崇虎
的古羌部族,中原崇龍的苗蠻部族,和東方崇鳥的東夷部族。其
中崇虎的古羌部族是一支極為強大的力量,由於古羌部族的遷移
和其他部族發生接觸,相互兼併和融合,使虎文化進入了中原。」
其後龍虎並存,到了春秋戰國,尤其是秦代,龍虎開始分離,龍
成為帝王的化身;虎落入民間成為保護神。四神中的青龍、白虎、
朱雀,也由此神話傳說而來。虎伏臥西方,既是部族始祖又是民
間的保護神,發展開來,由神話傳說轉換為風俗信仰,成為民居
鎮宅、驅邪的鎮物。

　　獅形象的出現,遠在虎形象之後,只因為中國產虎不產獅。
虎的原產地在東北亞和東南亞,正是中國所處的地理位置。獅產
於南歐、西亞、印度,和非洲,不在中國。獅是在東漢時,隨著
佛教傳入中原。由於是佛教的神獸,憑藉百姓對佛教的信仰,加
上其勇猛勝虎,最終取代虎成為最有力的鎮物。但百姓對原有的
虎文化信仰,仍沒有遺忘,造成獅似虎、虎像獅的造形混淆。說
是混淆,倒不如說是融合,於是形成在獅額頭上標記虎的「王」
字。這就是為什麼金門的「風獅爺」和臺南的「劍獅牌」,在獅額
頭上都有「王」字的原因。

10.為什麼「鐵剪刀」不能剪紙剪布？

　　剪刀不就是用來剪紙、剪布，為什麼「鐵剪刀」不能剪？

　　臺南地區古厝山牆上方，你可能會看到幾把大剪刀貼壁而掛，俗稱「鐵剪刀」、「鐵家刀」、「鐵鉸刀尺」，建築上的術語稱「壁鎖」。

　　「壁鎖」，顧名思義就是牆壁上的鎖。它的形狀作剪刀形，有時也作 S 型、W 型、T 型，或 I 型；其材質是鐵條，中央有另一鐵圈環繞，鐵圈他端打入壁面插進檁木（梁），把支撐屋頂的檁木牢牢地與牆面靠合在一起，以避免地震時滑落。由此可知，「鐵剪刀」的作用，正在牢固房屋的結構。

　　值得留意的是，為何「鐵剪刀」只存在臺南地區，而他處不

見？原因在於，臺南地區（上達北港下至岡山）從 1624 年到 1662
年期間，屬荷蘭人在臺據地經營的區域範圍。考察發現，臺南安
平古堡，以前荷蘭人蓋的熱蘭遮城，遺留下來的舊城牆上有鐵剪
刀痕跡，說明鐵剪刀是荷蘭人帶過來的建築構件，並非從大陸原
鄉渡海而來。根據以前寓居臺南市的荷蘭學者施博爾（Kristofer
Schipper）夫婦的說法，並參照日治時期臺灣總督府技師栗山俊一
氏〈續臺灣文化史說〉的記載，鐵剪刀開始於安平城鎮，大概可
以推測三百餘年前傳自荷蘭。

　　走訪歐洲荷蘭城鎮，現今仍可見許多老舊屋舍都有鐵剪刀，
只不過較少見剪刀形，而多見 I 型。此外，盧森堡、法國，也到
處可見，外形作 S 型較多；義大利的威尼斯、佛羅倫斯、羅馬等，
也都存在此種建築構件。至於「鐵剪刀」開始於何時、何處？於
文獻資料上發現一張義大利拉維納（Ravenna）城鎮教堂的照片，
圖說該教堂建於西元 533 年至 549 年，壁上就有 I 字型壁鎖。因
此可以推測，「鐵剪刀」是古羅馬的建築構件，隨著羅馬帝國的擴
張，傳遍歐洲，包括荷蘭，再由荷蘭傳入臺灣。今臺南市文廟、
武廟、天后宮，臺南縣下營八角樓，和麻豆地區的老房子，都可
見壁上不能剪紙、剪布的「鐵剪刀」。

11.為什麼每餐要吃五種顏色的食物？

五種顏色，即白、綠、黑、紅、黃，對應五行之說，正是金、木、水、火、土的顏色。

萬物皆由五行而生，「五行」在民間思想觀念裡根深柢固。就方位而言，金在西、木在東、水在北、火在南、土居中。至於五行顏色的由來，說法有二：一為「四神（靈）」說：即東有青龍蜿蜒、西為白虎伏俯、南是朱雀翔舞、北見玄武垂頭，由第一個字可知東色青或綠、西色白、南色紅、北色黑或深藍，土居中為黃色；一為土壤說：以中國四方的土壤觀看，中原是黃土高原、南方雲貴有紅壤、北方屬深灰的灰化土、西方鹽漬或沙漠土較白、東臨海洋濕潤草木茂盛為綠。

五行衍生五營，五營就是五方軍隊，即東營、西營、北營、

南營、中營等，各有元帥和士兵，並各執該色令旗。當廟宇建醮時就放出五營，以五色令旗豎立在廟宇周圍，說明廟宇統領的勢力範圍，鎮守地方，以求平安。民宅也以五營牌釘牆上五方，保護新居平安好住。五營觀念來自五嶽，即東嶽泰山（山東）、西嶽華山（陝西）、南嶽衡山（湖南）、北嶽恆山（山西）、中嶽嵩山（河南），說明此領域是過去漢人生存範圍，以五嶽屏障。五營以中營元帥統領其他四營，中國的皇帝就如同中營元帥，說明了為什麼皇帝要黃袍加身，宮殿屋瓦須使用黃色的原因。

　　如果你有機會到北京一遊，可到紫禁城右側的中山公園，內有明永樂年間蓋的社稷壇。壇上按方位供奉白、綠、黑、紅、黃五色土，為過去分封諸侯將帥時，帝王以一色土與之，代表鎮守一方；諸侯取了土之後，帶到封地，並設置土壇供奉祭拜。

　　由於五行運行，為宇宙萬物帶來生生不息的循環，所以吃的食物也要具五行的顏色，才能收五行生息的功效。僅只小小一顆豆，就有白、綠、紅、黑、黃等區別。我們日常飲食，都可以找到綠色（如茶葉、蔬菜）、白色（如燕麥片、白木耳）、紅色（如番茄、胡蘿蔔）、黑色（如黑木耳、黑芝麻）、黃色（如地瓜、南瓜）等食物，吃五種顏色的食物，也就是不偏食，如此才能攝取各方（類）營養。

12.為什麼有「左岸咖啡」沒有「右岸咖啡」？

　　也許你喝過坊間販售的「左岸咖啡」，但你是否知道「左岸」指的是哪條河流的左岸？為什麼只有「左岸咖啡」而沒有「右岸咖啡」？要知道答案，就不得不提及法國巴黎城市的歷史。

　　塞納河發源於法國中部偏東山地，一路朝西北來到巴黎，在市區形成東南往西北流向後，又急轉西南直下，離開市區。然後在西邊作幾次的三百六十度大轉彎，經諾曼第省注入大西洋。「左岸」，指的是巴黎塞納河左岸。塞納河所以有左岸、右岸之分，也就是搞不清楚水流的東西南北方向。而左岸、右岸，是根據水流

從上游往下游行的左、右手邊。西元前 55 年北方日爾曼人大舉入侵，原先居住此地的塞爾特人節節敗退，在無法抵抗之下，請求駐守阿爾卑斯山的羅馬軍隊統帥凱撒救援。於是羅馬軍隊越過阿爾卑斯山，把日爾曼人趕走，之後卻不肯撤兵，塞爾特人也無力趕走羅馬軍隊，就這樣羅馬人統治了法國 500 多年。羅馬軍隊剛占領巴黎時，在塞納河中的沙州建築要塞，並規劃巴黎街道與劃分行政區，此即現今巴黎城市的起源。當時的巴黎只有左岸適合人居，右岸是一片泥濘，因此先開發左岸，使左岸成為商業與文化區。時代推移，1253 年巴黎大學創校，設有神、法、醫、文四個學院；之後數個世紀，左岸成為學校、出版業、畫廊匯集的地方，也稱「拉丁區」。

　　文化區的形成，帶來文人騷客，流連忘返。文人騷客最愛坐在咖啡店，尤其是露天的位置，看著行人你來我往，編織著一則則小說故事。左岸的咖啡店，成為他們聚集的地方，其中最著名的兩家：「雙叟」和「花神」，記錄著一代代大文豪，如伏爾泰、盧梭、喬治桑、左拉、波特萊爾、沙特、西蒙波娃等駐足的痕跡，就連不遠千里從美國來的海明威，也未能免俗。

　　左岸咖啡就這樣打響了知名度，雖然現在的巴黎，右岸已非沼澤地，市政廳、羅浮宮、協和廣場、香舍麗榭大道，以及凱旋門都位在右岸，當地也開設了許多咖啡店，但民眾懷舊，還是喜歡走到舊時的拉丁區，喝一杯「左岸」的咖啡。

13.為什麼法國店鋪沒有「沖天招牌」？

　　看慣了臺灣和香港店鋪的「沖天招牌」，來到法國會很不習慣。為什麼法國店鋪沒有「沖天招牌」，街道建築壁面乾乾淨淨？

　　所謂「沖天招牌」，指一樓做生意，店鋪懸掛的招牌從一樓直沖三、四樓，遮擋建築牆面，造成街道景觀的雜亂。為什麼臺灣有那麼多的沖天招牌？翻開〈廣告物管理辦法〉，條文上說只要樓上房主同意，就可以將招牌延伸到他的牆壁。要樓上房主同意不困難，打好關係、給個錢就行得通。生意人的觀念往往招牌要大、要高、要遠遠就看得見，才好招徠顧客。

　　反觀法國規定：招牌只能設置在營業的範圍，一樓營業，二、三樓不得有招牌出現。再加上招牌每年繳稅，繳納金額的多少端

視招牌的大小決定。因此，走在法國的城鎮街道，隨處可見整齊乾淨的建築物，只有少數尺寸不大的招牌點綴其中；對照臺灣街道，以招牌為主，建築物退居其次的街景風貌，形成強烈對比。

試想，當很多人聚在一起，你可能看不到特定的人；同理可證，當很多招牌擠在一起時，你自然也不容易找到特定的商家。其實，招牌並非越大越顯著，如果大家的招牌都競相比大，最終還是看不到自己的招牌；結果只是造成建築之美、植栽之美以及戶外家具之美都被破壞殆盡。

店鋪招牌的美化，在於招牌的彰而不明、顯而不著。彰而不明與顯而不著是同樣的意思，說明招牌明顯但不囂張。招牌不需大，只要不雜亂，即便小招牌也能凸顯出來。在建築壁面，招牌應處於陪襯或附屬地位，是用來點綴建築物，不能遮建築物的光或搶建築物的彩。因此招牌的設計，形與色除了顯示營業的性質外，還要配合建築物的樣式，使兩者相得益彰並融為一體。

恰當的招牌是視覺的享受，不當的招牌是視覺的污染；招牌彰而不明、顯而不著，使街道產生優美氣質。「沖天招牌」的不當，不僅帶來視覺的污染，同時顯現城市居民文化涵養上的不足。

14.為什麼「塗鴉藝術」不塗鴉？

「鴉」是體純黑色、燕雀目的烏鴉，書上說能反哺的稱「烏」，不能反哺的稱「鴉」。「鴉」不能寫成「鴨」，因為「鴨」是游禽類，嘴扁頸長、足短翼小，不能飛翔。然而不管是「鴉」或「鴨」，為什麼在「塗鴉藝術」裏，很難或根本找不到？事實上，「塗鴉」一詞的英文為"Graffiti"，與「鴉」一點關係都沒有。

　　早期「塗鴉」，指的是一般人隨性、隨時、隨地的塗抹；現今的「塗鴉藝術」，是一種符號的藝術，來自二十世紀七〇年代的嘻哈文化（Hip-Hop），為美國紐約布朗克斯（Bronks）幫派領袖亞非卡‧崩巴塔（Afrika Bambaata）於 1974 年所倡導。當時塗鴉的

內容大都為少數民族的抗議、甘地的和平主義、六○年代美國黑人被壓抑行為等,可以說是由「黑文化」所產生的。「黑文化」指非洲黑人、安地列斯人、牙買加人,尤其是過去身分為黑奴的美國黑人,為了讓別人正眼看他們,於是在建築壁上用字母、文句或簽名,來表達自己的存在與心聲。這種發自內心原始意識的塗鴉,以文字或漫畫迅速即興揮灑,輪廓線條駕御自如,動作純熟精練,顏色鮮豔亮麗,難怪普普藝術家歐登柏格(Claes Oldenburg 1928-)讚嘆著說:一列裝飾著塗鴉畫的火車,就像一朵嬌豔的南美洲花朵,經由它的顏色,賦予灰暗都市新的生命。

　　原始性塗鴉畫於八○年代初期傳入法國,與法國的自由具象繪畫搭配,形成裝飾性的塗鴉畫,以通俗的、具體的形象作畫,不再傳達反抗心理。1982 年,法國政府文化部為提倡與鼓勵建築壁上的塗鴉畫,在全國徵求 13 個市政廳的同意,找來 13 個畫家,分別在這 13 個市鎮的 13 面牆壁作畫;壁上塗鴉完成,部長還親臨行揭幕儀式。

　　今天不只在美國、歐洲,即使在其他地區,幾乎都可以看到原始性塗鴉畫與裝飾性塗鴉畫,且兩者齊頭並進,不分軒輊。美國黑人畫家巴斯奇亞(Jean-Michel Basquiat 1960-1988)將塗鴉畫在畫布上,打入畫廊及藝術市場,使得塗鴉畫成為塗鴉藝術,正式登錄為二十世紀的繪畫流派之一。

15.為什麼畢卡索的〈亞維儂姑娘〉
隔 30 年後才展出？

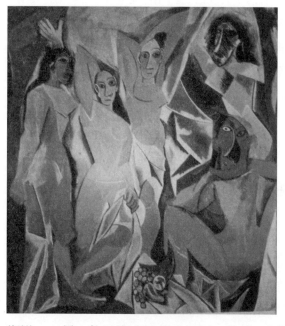

巴黎蒙馬特（Montmartre），一直是熱門的觀光景點，因為過去有許多畫家如莫內、雷諾瓦、竇加、畢卡索、羅特列克、尤特里羅、梵谷、高更，以及作家雨果等，都曾經在那裡或生活或創作。走在蒙馬特街道，一景一物是那麼地熟悉親切，彷彿一幅幅畫作浮現。

蒙馬特在巴黎北邊，屬第 18 區，是海拔 130 公尺高的小山丘。大約西元 250 年間，巴黎第一位主教聖・東尼（St. Denis）在此殉教，因此又稱「殉道山」。蒙馬特的帖特方場、姣兔之家、煎餅磨坊等經常出現在十九、二十世紀的畫作。從煎餅磨坊往下走

幾步路,在山坡處的公寓,有個稱為「洗衣坊」(Le Bateau Lavoir)
的房子,市政廳在門邊特別立了牌示,說明畢卡索來到巴黎後,
於 1904 年找到這房間當工作室,1907 年在此畫了一幅影響二十
世紀新造形的畫作〈亞維儂姑娘〉(Demoiselles d'Avignon)。

　　〈亞維儂姑娘〉畫的是畢卡索記憶中,在西班牙巴塞隆納亞
維儂大街花柳巷裡的姑娘。作品主題平常,造形表現卻特別突出。
畫作右上方姑娘臉部呈魚骨排列的紋面,右下方姑娘臉朝前屁股
居然也朝前。紋面的臉,受非州雕塑的影響;臉部與臀部同一方
向,是立體派的肇始。立體派繪畫的特色,是將各個角度所看到
的形象,呈現在同一個面。過去以少女為主題的創作,都極力強
調少女的美好與個性,並且普遍為觀賞者所喜愛。畢卡索卻打破
舊有的規範與傳統的審美觀,畫出醜陋的少女。因此,為顧慮當
時墨守的成規,畢卡索完成這幅曠世鉅作時,卻不敢公開展示,
害怕隨之而來的是無情的唾棄與謾罵。直到數十年後,繪畫風格
有了新的突破,審美觀念也更加開放,〈亞維儂姑娘〉才在 1937
年公開展出。大家才驚覺,原來畢卡索早在三十年前,已經是先
驅者,為繪畫造形開闢了一條寬廣的道路。往後他的畫作依然不
斷創新變化,大膽向世人宣示新時代的來臨。

　　畢卡索的偉大,在於他敢求新求變。但對象物若過於變形,
容易失真;不真就是虛假,虛假就得造作;造作何來真誠的感動?
二十世紀新藝術,受到畢卡索的影響,逐漸強調外在感官的刺激
而失去內心真誠的感動,這或許是畢卡索始料未及的。

16.為什麼梵谷的〈歐維教堂〉畫的是教堂背後？

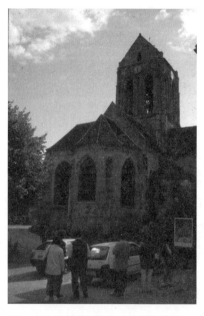

西方的畫作，有許多以教堂為題材，其中絕大多數畫的是正面，即教堂入口處。原因是入口處為門面，不僅裝飾較好，也較有特色，容易分辨。畫教堂背後者甚少，除非背面有獨特造形，如巴黎聖母院背後的哥德建築式樣即勝過正面，又有塞納河環繞，當然倍受畫家青睞。

歐維教堂，因梵谷的〈歐維教堂〉畫作，帶動了教堂名氣。若親臨其境，你會豁然發覺，原來梵谷畫的是教堂背後，不是前頭。但為什麼梵谷要畫背後不畫前頭呢？

從地理位置來看，歐維（Auvers-sur-Oise）小鎮在巴黎西北遠郊，開車約一個半小時車程。小鎮是個山坡地形的聚落，瓦斯（Oise）河（塞納河支流）流經東側，教堂高高聳立在山坡高處。1890 年 5 月，梵谷結束了聖・雷米（St. Rémy）療養院的日子，

回到巴黎。他的弟弟建議他到歐維市鎮休養,賈榭醫師可以就近照顧。於是梵谷住進了拉姆旅店的閣樓小房間,從此每天揹著畫具,沿山坡小徑找麥田、農舍作畫。教堂就在山坡上方,坐東朝西(西方教堂採此種方位,似乎與聖經故事有關),面對民宅側牆,沒有通道;築起的圍牆與教堂大門間只有狹窄的門前砂石鋪面。教堂北面與圍牆間也異常狹窄,只有南側和東面後頭腹地較大,有草坪、花圃與植栽。馬路在教堂南側和東側,由於南側的路面低,與教堂間築有一道很高的圍牆;東側是上坡路,剛好經過教堂後頭,沒有圍牆。依此地形分析,梵谷畫教堂,不能畫正面(西面),因前頭狹窄,連畫架都無法找到適當的位置擺,何況走西面上教堂,還得由側邊爬好幾級石階。畫教堂南側,有高圍牆擋住,無法看到教堂全貌;若於圍牆內畫,離教堂太近,不容易畫。一般戶外寫生,畫架與對象物得保持一段適當距離。畫狹窄的北側,更不可能。只有東面,也就是教堂後頭最適合,不但寬敞,又沒有圍牆。這就是梵谷畫歐維教堂的背後,不畫前頭的原因。

17.為什麼西方多裸體雕像？

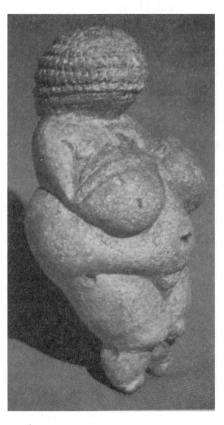

西方一代雕塑大師羅丹（Rodin Auguste,1840-1917）說：自然中任何東西，都比不上人體更有性格。人體所構成的力和美，可以喚起許多不同的意象。我常叫模特兒背向我坐著，手臂伸向前方，這樣只見背影，上身細，臀部寬，像一個輪廓精美的瓶，是蘊藏著未來生命的壺。

西方雕塑注重自然與真實，從希臘、羅馬時代以來，就喜歡表現人體肌膚的真實質感。追溯西方裸體雕像的歷史淵源：其一，從考古發現，不論是二萬六千年或二千年前的地母神，都是赤身裸體，這是為了顯示母性的特徵，以求對生殖的崇拜，都不穿衣服（當然也可以說，史前時代本來就沒有衣服可穿）；其二，希臘神殿的祭祀，為了在神面前潔身，也不穿衣服，於是由祭祀

形成的競技比賽，<u>參賽者都不穿衣服</u>。因此，現今所見希臘、羅馬雕像，競技者都赤身裸體，或以葉片遮身。至於神話傳說裡的人物雕像，就像地母神一樣，也不穿衣服。羅丹的人體雕塑，不但赤身裸體，還把喜、怒、哀、樂表現得淋漓盡致。作品〈青銅時代〉，就因為形象過於逼真，在比利時展出時，不受歡迎。不同於西方強調自然的寫實手法，中國的雕塑表現含蓄，強調意到筆不到的審美境界。

　　西方藝術不僅喜好裸體雕像，連繪畫人物也多裸體呈現。但是由於審美的移情作用，裸體作品經常發生色情與藝術的爭議。其實作品本身並沒有情色的問題，會有情有色都是人所賦予的。如同人們對顏色的冷暖、輕重或酸甜苦辣等的感覺，乃是通過日常生活對具體物接觸的經驗感知，從而產生抽象的聯想。因此裸體作品有人認為是色情，有人說是藝術，大家可以各說各話，卻不必因此爭執。

18.為什麼雕塑作品可以且必要觸摸？

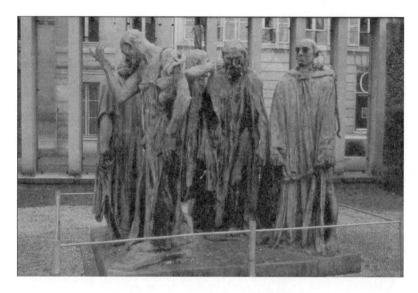

　　美術館的雕塑展，經常可見在牆壁或座檯邊，寫上「不准觸摸」的字樣。然而雕塑作品為什麼不准觸摸？或者，為什麼觀賞者一定要摸它？話說畫家雷諾瓦，有一天幫羅丹搬家，看到〈女祭司〉雕像，也就是羅丹以卡蜜兒為模特兒所雕塑的作品，忍不住感慨地說：一幅畫或一尊雕像如果使你想去摸它，你就曉得那件作品的成功。觀賞者對作品的移情作用，不只體現於視覺，若再加上觸覺，更能達到審美的效果。

　　其實，只要雕塑作品足夠堅固，應該准許觀賞者去觸摸。羅丹的〈加萊市民〉豎立在加萊市一處公園內，有天一個好奇的小孩走過來，想摸摸雕像，看是不是真人；這時羅丹恨死了那該死

的鐵絲網，他真想抱那小孩跨過，讓他摸一摸。然而，想要觸摸
雕像的道理何在呢？其實正如同你愛一個人，不單只是眼神上的
關懷，還會想進一步擁抱他、撫摸他；視覺加上觸覺，更能感受
到藝術品的美。尤其戶外雕塑作品，既不怕風吹雨打、砂石侵蝕，
為什麼不能讓觀賞者觸摸？將作品圈繩、禁止踏入、不准觸摸，
都是荒謬的作法，道理實在說不通。當然觀賞者對作品也要「憐
香惜玉」，展現公德心，千萬不可隨意刻寫「某人某年某月某日到
此一遊」等字句。

　　值得留意的是，允許雕塑作品觸摸之後，可能產生另一個問
題，就是作品的安全性。尤其戶外作品，作品本身必須牢固、不
反光、不尖利。舉例來說，若塑膠媒材重量不夠，颱風一來，可
能隨意滾動；不繡鋼媒材易生光害，陽光照射容易刺眼、生熱；
作品造形的菱角，造成割傷、刮傷，安全堪虞，這些都是需要仔
細思量斟酌的地方。當今公部門大力倡導公共藝術的設置，而藝
術家與民眾都認同雕塑作品可以觸摸攀爬之際，安全性更顯得重
要，斷不可輕忽。

二、中西畫論

劉梅琴 撰

1.為什麼西方傳統繪畫重「寫實」

（Realism）？

　　西方藝術從希臘時代以來，便走向了模仿自然的寫實藝術。如柏拉圖（Plato）所說藝術家所畫的桌子是複製於工匠所製作的桌子，而工匠所製作的桌子則又複製於哲學家的理念；亞里斯多德（Aristotle）也曾在《詩學》中說：「這一切實際上都是模仿」。由此可知，西方的寫實藝術實際上是從模仿自然的概念而來，而此概念，事實上最早來自於以自然作為哲學和科學研究對象的知識論，並以此客觀的、科學的、理性的自然法則作為寫實藝術的創作標準。因此，發明了遠景短縮法（foreshortening）的透視表現以及明暗造型法（chiaroscuro）的繪畫法則；遠景短縮法可以將二度空間的平面畫面顯現出三度的平面空間，明暗造型法則利用光影明暗變化顯現不同層次的明暗色彩而能在二度平面上造成三度空間立體的效果（如圖楊・凡・艾克〈阿諾芬尼夫婦的婚禮〉）。這些可以說是科學的發明，也可以說是西方藝術繼埃及概念化藝術（conceptual art）後發展出另一種新的視覺藝術（visual art）的新方向—即幻覺藝術（illusion art）。因此，一直到十八世紀的英國畫家康斯坦勃仍然提出：「繪畫是一門科學，應當作一種對自然規律的探究來追求。」而關於希臘的寫實繪畫的逼真程度，羅馬普尼林（Pliny, 23-79）在其《自然史》（*Natural History*）中

就曾記載西元前五世紀希臘兩位寫實主義畫家的繪畫表現：一位畫家宙克斯（Zeuxis）畫的葡萄，可以引來樹上小鳥的啄食；另一位畫家帕拉西奧斯（Parrhasius）畫的布幔，卻能讓觀眾分不出真假，最後便以能欺騙觀眾眼睛的畫家獲得優勝。

　　由此可知，西方藝術自希臘以來，藝術創作與藝術欣賞的品評標準，便是以自然科學的客觀理性為基礎。此種以假亂真的幻覺藝術，柏拉圖在《理想國》中便曾批評說：「由於顏色對於視官所生的錯覺，很顯然地，這種錯覺在我們的心裡常造成很大的混亂。使用遠近光影的圖畫就利用人心的這個弱點，來產生它的魔力。幻術之類玩藝也是如此。」而現代藝術理論家宮布里希在其《藝術與幻象》中認同並引用埃及學者舍費爾（H. Schafer）的觀點，認為希臘藝術這種「寫實」風格，以及西方世界高度發展的寫實（Realism）繪畫在藝術史上完全是「異常的」，而且是一個「巨大的例外」。於是隨著西方文化各方面對傳統的質疑，才逐步的推翻西方傳統寫實藝術內在精神對自然科學法則的依賴。

北方文藝復興畫家楊‧凡‧艾克〈阿諾芬尼夫婦的婚禮〉圖中實際上有三個焦點。

2.為什麼西方繪畫題材強調人物肖像？

　　希臘德爾斐（delphi）阿波羅神廟上的格言「認識你自己」（Γνῶθι σεαυτόν）意味著哲學最根本的探究即在人自身。然而因西方文化受希臘文化的影響，將人視作可獨立於自然與社會之外的個體，因此西方是透過認識自然的「他者」來認識自我，再從認識自然回歸到「認識你自己」。由是可知，中西文化對待自然與「認識自我」有著截然不同的態度與差別。不過，人就是人，與自然就是自然的根本差異則是不會改變的，也就是說人與自然的根本差異不會因為文化的不同而有所改變。而人與自然之根本差別在於自然以「天何言哉」的方式將自身呈現於人類面前，而人類則是透過「言說」的方式，描述自然、詮釋自然，進而認識自然並與自然溝通。因為人是「會說話的動物」，也因為能「言」是人的本質，因而從「語言」中的"logos"便發展成後來所謂的邏輯基礎與原理——「理性」（rationale）。而人的本質特點也就從「人是會說話的動物」而成為「人是理性的動物」，並運用「言說」的「理性」來描述、詮釋並認識自然世界。因此西方繪畫藝術題材對於人物肖像畫描繪之熱衷遠甚於其他自然風景畫或靜物畫，羅丹就曾說過：「任何藝術勞動沒有比半身雕像和肖像畫更需要全神貫注了。……一件好作品，等於一篇傳記。」而表現技法則以客觀理性觀察與具體的寫實描繪為主。

　　人類歷史的發展進程，根據維科《新科學》所分的三個階段

來說，依次是：神的時期、英雄的時期、人的時期。人物畫像從神的時期即已存在，只不過因為早期原始文化中因彌漫著圖騰、巫術的神話色彩，所以人物畫像多以人獸同體的「神像」方式來塑造，如埃及的斯芬克斯或中國的伏羲、女媧像。爾後隨著神話色彩與巫術意識的褪色，在希臘神話中的神像便借用人的形象呈現，即──「神仿人形」，如宙斯、阿波羅、雅典娜、勝利女神等；轉變為具有神性的英雄人物，以凸顯人的力量。在中國當藝術失去古代巫術與宗教的影響之後，人物畫像則成了「成教化、助人倫，以資紀念」的聖賢人物，如《孔子家語‧觀周》記載：「孔子觀乎明堂，睹四門墉有堯舜之容，桀紂之像，而各有善惡之狀，興廢之戒焉」。在埃及則成為人死後生命永恆不朽的象徵，如埃及象形文字中的雕塑家即「使人生存的人」之意，亦即透過藝術家人物造像的逼真作為來生生命永恆不死的真理，如二世紀埃及墓中出土死者肖像畫〈婦人像〉（圖1）。然而藝術家在為神或英雄、聖賢製作肖像畫之後，也有藝術家刻畫自己的自畫像，如西元前五世紀希臘著名雕刻家菲迪亞斯（Pheidias）便曾將自己與培里克里斯（Pericles）的形象雕塑在雅典娜的盾牌上，而被控以褻瀆神明之罪入獄。

　　中西藝術家雖然都有描繪自己的自畫像，只不過中國文人畫家因其文人的身分地位高於一般的職業畫家，因此不像其他文化中的藝術家，常受到輕視或不公平的待遇。但是中國文人畫家之自畫像卻不若西方藝術家自畫像之盛行，而所畫之自畫像也不同於西方藝術家透過自畫像對自我進行深刻的剖析，如卡拉瓦喬的〈大衛殺死巨人〉（圖2），畫家將自己描繪成被大衛斬首的犧牲者。

圖 1 〈婦人像〉

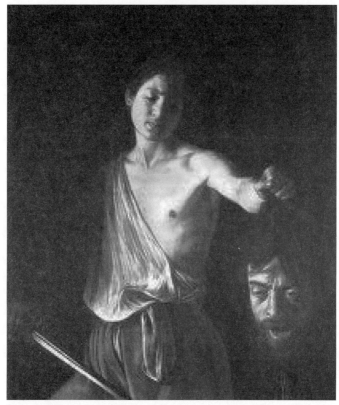

圖 2　卡拉瓦喬〈大衛殺死巨人〉

3.為什麼西方藝術家會在自己的
藝術作品中加上「自畫像」？

　　十九世紀法國浪漫派詩人雪萊曾說：「我們都是希臘人」，黑格爾亦曾說過「希臘是西方藝術的土壤」，由此可知希臘對西方文化與藝術的影響極為深遠。舉凡西方現代文化中的民主制度、個人主義（衍生為英雄主義）、帝國主義、種族歧視、性別歧視等都可以說源自於希臘，而其中最根本也是重要的影響，筆者以為即在西方文化與藝術中所展現的「個人主義」。

　　希臘是以「神仿人形」的概念創作人物形象，因此眾神的形象便象徵人理想中完美形象；有神完美的形象作為現實人的理想目標，因此西方文化中始終抱持著實現自我、挑戰自我、超越自我的強烈文化心理；西方文化的特質就在強烈的「自我意識」中發展出西方文化的英雄主義與英雄崇拜。這一點從西方藝術中佔有重要地位的人物塑像與自畫像中，便可看出端倪。如希臘古拙時期（西元前 700-480 年）〈庫魯斯男孩〉雕像（Statue of a Kouros，圖 1），即是西方個人主義精神表現最好的說明，此一雕像為裸體年輕男子立像，原立在神廟或墳墓前當作供奉與紀念之用。身體重心垂直一條線，不偏不倚成靜態表現，但左腳卻向前邁開踏出步伐，雙手握拳緊靠雙腿，臉部表情沈穩但嘴角顯現出靦腆的微笑。此一雕像的重要象徵意義，在於它沒有靠外物支撐而單獨站

立的獨立的「個體概念」。也正因為此一個體自我意識，使得往後藝術家在為神或英雄、聖賢製作肖像畫的同時，也將藝術家本身的形象刻畫在自己的藝術作品中，如西元前五世紀希臘著名雕刻家菲迪亞斯（Pheidias）便曾將自己與培里克里斯（Pericles）的形象雕塑在雅典娜的盾牌上，而被控以褻瀆神明之罪入獄。

　　即便如此，文藝復興以來的藝術家不只拉菲爾將自己畫入其代表作〈雅典學院〉中，米開朗基羅也將自己以人面皮相的形象出現在所畫〈最後的審判〉中。十七世紀義大利巴洛克藝術代表畫家卡拉瓦喬更在〈大衛殺死巨人〉的繪畫作品中，將自己畫成被大衛斬首的哥利亞巨人；畫中大衛一手持劍一手提著哥利亞巨人的頭，巨人臉部痛苦猙獰的表情與大衛的年輕冷靜的臉龐形成了強烈的對比。實際上，我們在十九世紀浪漫主義畫家德拉克拉瓦的〈自由女神引導人民〉（圖2）畫作中便可見到，畫中希臘傳統中的勝利女神以袒胸露乳的性感女性形象呈現，身旁戴著高帽拿著長槍的中產階級男子便是畫家德拉克拉瓦的自畫像，與穿著布衫代表勞工階級的人物和另一頭手拿雙槍的未成年青少年，一同追隨自由女神領導現代人民進行社會革命。

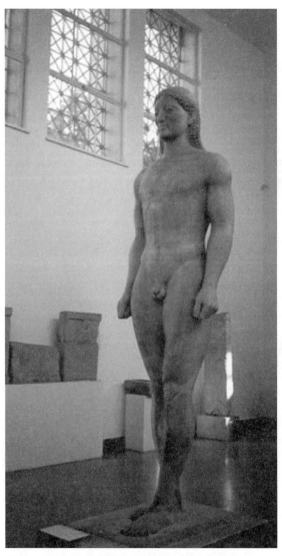

圖1　希臘古拙時期，〈庫魯斯男孩〉雕像。

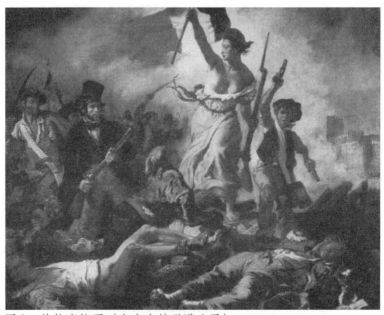

圖2　德拉克拉瓦〈自由女神引導人民〉

4.為什麼西方藝術不是「性」就是「宗教」？

　　西方文化的淵源有兩個基本源頭，一個是西方古典傳統的希臘文化，另一個則是東方希伯來的宗教文化；兩者從一開始便存在著根本的文化差異與對立衝突。而「文藝復興」（Renaissance）時代則將兩者融合，成為開創西方現代文化的根本基業。此兩者的融合簡單來說就是兩件事，即「性」與「宗教」；也就是說，傳統古典的希臘文化是「性」，而東方希伯來文化是「宗教」，人類學家許烺光院士就說：「西方文化不是性就是宗教」。由是可知「性」與「宗教」兩者乃西方文化之根本，而往後兩者文化的融合、消長，以致於對立、衝突，也就成為傳統與現代文化場域的主要論述，自然也就成為西方藝術的基本對象與表現內容。

　　事實上，從「文藝復興」、「古典的再生」等詞語的涵意中，即已透露出基督教文化與古典希臘、羅馬文化的融合，同時也注入了世俗化的文化因子。早期文藝復興的代表畫家波提切利的作品〈維娜斯的誕生〉（圖 1），裸體的維娜斯便是在這種文化氛圍下所創造出來的。當然女性裸體的「性」文化表現，在被宗教文化接受的同時，也賦予裸體維娜斯另一種合理化的詮釋，那就是以維娜斯自大海中的誕生來比擬聖母瑪俐亞的洗禮，以顯示兩件事：一是經過大海誕生後，人性裸體自然純潔的美；一是經過宗教聖水洗禮後，宗教聖潔的美，兩者的美是可比擬而不相衝突的。

　　而十七世紀的藝術家貝里尼則以當代聖女聖泰瑞莎為題材，

創作了一件膾炙人口的雕塑作品——〈聖泰瑞莎的恍惚〉（局部，圖2）。而此作品中所塑造的聖女形象，卻是用修女聖泰瑞莎肉體情慾的激情方式來詮釋對上帝純潔神聖的愛。在對上帝純潔神聖的愛的表現中，「肉體不僅部份參與，甚至占有重要地位」；除了她下垂無力的四肢外，微微後仰的臉龐、微閉的雙眼和微張的嘴唇都顯露出極盡情慾的模樣，這也讓貝里尼成為十七世紀將神聖宗教藝術以情慾－性的方式來表現的第一位藝術家。

　　一直到十八世紀，西方現代啟蒙主義時代才正式以理性主義的理論取代宗教的神聖性。這也就是德國社會學家韋伯（Max Webber）所謂西方現代化過程中以理性來「袪魅」（disenchantment）（去除非理性的宗教的神聖化與異化），並以理性將現實日常生活「合理化」。因此，到了十八世紀，宗教的神聖性在「袪魅」批判下逐漸以理性強化了世俗的基礎。以新古典主義代表畫家大衛的〈馬拉之死〉為例，這是人性的血肉之軀而非神子基督，犧牲是為了現實的政治理想而不是非理性的宗教。至此，西方現代藝術才逐漸顯現對傳統「宗教」的批判與對傳統藝術「性」的延續。

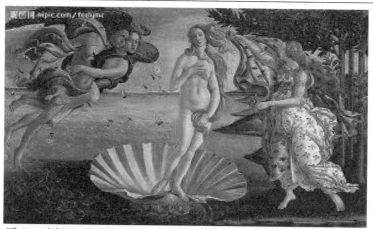

圖1　波提切利〈維娜斯的誕生〉

圖2　貝里尼〈聖泰瑞莎的恍惚〉（局部）

5.為什麼西方神學家認為達文西
〈最後的晚餐〉不符合宗教藝術的精神？

　　西方傳統藝術在宗教文化的範疇中，始終以神聖化作為藝術精神的終極理想。因此，如何從神聖化走向世俗化，便成為西方現代化的文化發展趨勢。〈馬克思論費爾巴哈〉一文就說費爾巴哈的工作「是把宗教世界歸結於它的世俗基礎。」而從西方文藝復興以來，不難發現文藝復興藝術從宗教的神聖性走向世俗化的演變趨勢。對此，西方神學家就認為達文西〈最後的晚餐〉不符合宗教藝術的精神。烏格里諾維奇《藝術與宗教》中說：

> 文藝復興時代的偉大藝術家——列奧納多・達・芬奇、米開朗基羅等人——那裡，宗教主題、題材和形象的借取，往往只是體現純粹的世俗內容的一種獨特的方法。……這種同宗教觀念不相容的世俗內容……就連神學家也都承認……列奧納多・達・芬奇、米開朗基羅以及那一時代的其他許多藝術家的宗教主題畫，並不符合教會藝術的要求。

以達文西〈最後晚餐〉（圖1）為例，繪畫的內容與其說是為了描寫基督為世人犧牲的宗教神聖性，不如說是畫家有意凸顯猶大背叛基督的真實人性。也就是說畫中主角基督臉部的表情不是因將

為世人上十字架而哀傷，而是因為「你們之中將有一人背叛我」而感傷；說明了當下呈顯的是人性的一面而非為神性的一面，也凸顯了人根本有「罪」的本質意義。其靜默不語的神情與使徒們激憤的表情、肢體語言形成強烈的對比，而背叛者猶大則手握錢袋隱匿在其中。繼達文西〈最後晚餐〉之後，脫離宗教意識轉為強調當代思潮與現實人文意識者比比皆是。由此可知，「文藝復興」（Renaissance）所引發的「古典的再生」，實際上是意味著回歸傳統希臘古典文化中「性」的同時，順便將其宗教神聖意識轉向世俗化的現實意識，而有了文化上新的闡釋與新的時代意義。

隨著文藝復興藝術畫家達文西等將繪畫藝術世俗化的發展趨勢，十六世紀末威尼斯畫家韋羅內塞的〈神化威尼斯〉便是將天使為聖母加冠的神聖圖像，轉換成天使為象徵威尼斯的女主人加冠的景象；而威尼斯女主人在眾星拱月之下，坐在雲端中緩緩升天的景象，更烘托出威尼斯女主人在世俗世界上之無上光榮的崇高地位，俾與聖母在神聖世界的地位分庭抗禮。

接著，十七世紀的代表畫家卡拉瓦喬的〈聖母瑪利亞之死〉，則將文藝復興以來溫柔、婉約、美麗、神聖的聖母瑪利亞的形象，描繪成有如一般家庭主婦，因操勞家事過度以致死亡時臉色慘白的真實景象。這種寫實的描繪破除宗教美麗虛妄的理想形象，將宗教的神聖性、非合理性，以自然主義的繪畫手法作了最直接合理的批判。

而2004年〈巴黎流行服裝秀宣傳廣告〉（圖2）則更進一步將達文西《最後晚餐》的藝術形式重新詮釋為現代流行文化與女性意識。而這些正是西方現代文化與藝術將「宗教世界歸結於它的

世俗基礎」的最好說明。

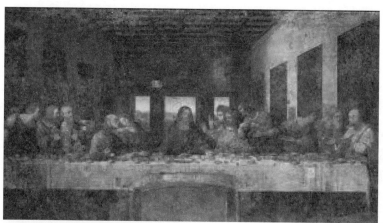

圖1　達文西〈最後晚餐〉

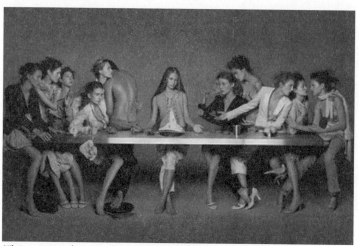

圖2　2004年巴黎流行服裝秀宣傳廣告〈獻給女性〉

6.為什麼西方現代抽象藝術是從

傳統寫實藝術中走出來的？

　　西方繪畫的形式，可簡單區分為傳統的寫實和現代的抽象，兩者似乎是截然對立，代表不同時代的藝術理念、風格與表現技法。然而義大利文藝理論家文‧杜里卻認為西方現代抽象藝術並不是突然出現，或與傳統完全不相干；相反的，現代抽象藝術是從傳統寫實藝術中一步一步蛻變出來的。於是他在《走向現代藝術的四步》（*Four Steps toward Modern Art*）一書中，舉出從傳統寫實繪畫走向現代抽象繪畫的四個步驟：第一步是十六世紀威尼斯畫家喬爾喬內的〈暴風雨〉；第二步是十七世紀卡拉瓦喬的〈水果籃〉；第三步是十九世紀印象派繪畫；第四步才是現代抽象藝術。以下試述其理由：

第一步：十六世紀威尼斯畫家喬爾喬內的〈暴風雨〉（圖1）

　　整幅圖畫以寫實手法描繪，前景為岩石、土坡並將人物安排在畫面之左邊和右邊；中景描繪建築、橋樑；遠景天空則描繪烏雲、閃電。如此寫實的繪畫為何是走向抽象的第一步？理由之一是，它與傳統人物畫不同，畫中人物不在畫中央，且人物比例相較於背景的自然風景弱化許多；其二，此幅畫中認識的人物對象令人產生疑惑，因為畫中衣著整齊男子與裸體哺乳嬰兒的母親分別在畫的左右

兩邊，兩人視線亦錯開沒有交集，不知是何種男女或親子關係？其三，寫實藝術是模仿現實世界，並透過模仿以認識現實世界，然而此幅畫無法透過畫面得知人物是誰，以及人物彼此之間的關係，導致抽離了原本人物畫寫實的敘事性而不知所云。

第二步：十七世紀卡拉瓦喬的〈水果籃〉。

　　此幅圖亦以極盡逼真的寫實技法描繪，然而全幅只單純的描繪水果籃，擺脫了原本以靜物或風景畫作為人物畫陪襯的地位，可以說正式宣告靜物畫從人物畫中獨立出來。而且欣賞水果不需要像以往欣賞人物畫時，需要具備歷史、宗教、文學、道德等相關背景知識去理解畫的內容；也就是說因題材對象不同而改變了藝術欣賞的態度，因此欣賞藝術就不需依賴知識、理性。

第三步：十九世紀印象派繪畫

　　十九世紀印象派繪畫的崛起，可以說正式顛覆了西方傳統繪畫的寫實技法。莫內〈印象日出〉畫面空間沒有傳統寫實繪畫空間的焦點透視，也沒有傳統寫實繪畫的明暗造型法。畫面中央河面的剪影人物平面化的色彩表現與河面波光粼粼，以及岸上煙囪垂直的線條成為畫面主要構成因素，打破了以往傳統寫實繪畫中不能出現線條的定律；整幅畫面天空的朝霞與岸上工廠煙囪排放的廢氣，以及河面清晨的霧氣籠罩整個畫面，形成朦朧模糊的景象，也顛覆了傳統寫實畫面中對物象完整明確描繪的清晰表現。使得欣賞焦點不在畫中固定描繪的對象，而是欣賞整幅畫透過色彩、線條所表現出來的時空氛圍。

第四步：現代抽象藝術

　　以蒙特里安〈紅黃籃的構成〉（圖2）為例，整幅運用色彩平塗技法，以黑色垂直、水平線條區隔紅、黃、藍等色彩。沒有具體描繪的對象，而只有單純的線條、色彩；沒有現實世界的時空意識，只有抽離物象獨立於具體時空之外的色彩。

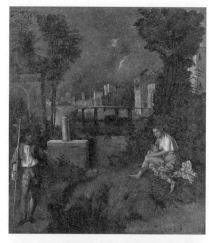

圖1　喬爾喬內〈暴風雨〉

圖2　蒙特里安〈紅黃籃的構成〉

7.為什麼馬格利特畫菸斗卻說

〈這不是一支菸斗〉？

　　現代超現實主義畫家馬格利特（Rene Magritte, 1898-1967）以傳統寫實技法畫了一支菸斗，卻給這幅畫命名為〈這不是一支菸斗〉，可以說是西方現代藝術對傳統寫實藝術做了有意識的批判與顛覆，更進一步的對西方傳統寫實藝術的模仿本質作了根本性的否定。

　　西方傳統寫實藝術的概念實際上源自於希臘知識論體系中的模仿說，希臘哲學家柏拉圖（Plato, B.C.427-347）《理想國》中以床為例，將世界分為理式（idea）世界的床、現實世界的床、藝術世界的床，三個不同層次；他認為藝術家畫的床是模仿現實世界工匠製作的床；而現實世界工匠製作的床，是模仿自理式世界的床。因此藝術家畫的床是經過兩層模仿，所以是「影子的影子」。亞里斯多德（Aristotle, B.C.384-322）《詩學》則認為藝術「這一切實際上都是模仿」現實世界，並強調模仿活動其實就是創造活動。兩人雖然對藝術的模仿有不同的見解，但「模仿」卻成為西方傳統知識論之根本方法，也成為西方寫實藝術的基本法則。亞里斯多德並在《詩學》中說「看到這事物就是那事物」，是一種求知的快感，並將求知的快感等同於藝術欣賞的審美感受，因此形成西方藝術與科學知識不可分的審美文化。直到現代對於西方傳統知

識論提出質疑的同時，藝術也就從題材、技法、表現形式等方面的轉變，從寫實一步一步走向抽象。

　　超現實主義畫家馬格利特的〈這不是一支菸斗〉，則是更進一步的對西方傳統寫實藝術的模仿本質作了根本性的否定。這幅畫創作於 1929 年，原名為〈形象的叛逆〉（The Treachery of Images），我們可以從理性認知的角度來分析這幅畫作的創作意圖。我們看到圖像所畫的是菸斗，然而事實上就畫的名稱所說「這不是一支菸斗」，則是明確的告知圖像符號——菸斗並不等於具體真實的菸斗，因此，符號（形象）與事物本身兩者是不能等同的。亞里斯多德所說「看到這事物就是那事物」，實際上兩者並不相同，這麼一來，以往傳統知識論中，符號（形象）、事物、概念三者的關係，亦即符號（形象）模仿事物，事物模仿概念，三者所構成的完整一致的世界觀，到了現代就被分離支解了。圖像所畫的菸斗所指涉的不是真實的菸斗，而是菸斗的抽象概念；而當現實的世界被抽離而以符號（形象）取代之後，是否就意味著虛假的形象對真實世界的背叛？

　　超現實主義興起於一次大戰之後，懷疑理性主義試圖透過形象批判理性剖析真理，然而既然客觀的現實不等於真理，那麼符號形象又如何能表現真理？

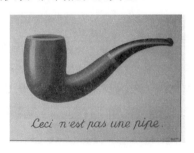

8.為什麼日本浮世繪能成為

西方現代藝術「新的啟示」？

　　英國藝術史學家蘇立文認為西方文化史上最有意義的兩件事：一是十六世紀之前的文藝復興，一是十六世紀地理大發現之後東西方文化的交流。東西方雖然各自擁有不一樣的文化主體，然而透過文化交流史的考察，從十八世紀歌德所說「世界文學的時代已快來臨」，到今日世界的全球化發展，便可見得東西文化交流的重要性。而從西方十八世紀流行的「中國風」到十九世紀興起的「日本熱」，再隨著二十世紀全球化的過程，藝術似乎已經突破文化的界限而成為蔡元培所說是「唯一的世界性語言」。而西方現代藝術之所以能成為「世界性語言」，某方面來說則是因為十九世紀中葉西方藝術要從傳統轉向現代的過程中，受到日本浮世繪「新的啟示」，才從傳統藝術變革為現代藝術。不同於英國帝國主義桂冠詩人吉卜林（Rudyard Kipling，1865-1936）〈東西方之歌〉所說：「東方就是東方，西方就是西方，兩者永不相遇！」（East is East, and West is West, and never the twins shall meet.）新人文主義學者喬治・薩頓（George Sarton，1884-1956）於 1930 年在科爾沃演講時就以〈東方和西方〉為題，不但認為吉卜林的「這種看法是錯誤的」，甚至認為西方文化「新的啟示可能會，並且一定會來自東方。」由此可見，薩頓對傳統西方文化在「自我中心」意

識與「他者」意識之間所採取的對立意識持否定的態度，並提出了「人類的統一包括東方和西方」的新統一思維；而這種新的思維、新的啟示則將來自於東方，而不是屬於西方傳統的文化思維。

　　如果以十八世紀法國洛可可代表畫家布雪〈中國皇帝上朝〉（圖1）、〈中國庭院〉、〈中國釣魚〉〈中國舞蹈〉等系列中國風的繪畫與當代美國漫畫家麥斯倫在日本摺扇上所畫的〈貓王與藝妓〉相比的話，便可看出其中的變化。布雪的作品表現出所謂的「中國風」，但除了題材與畫中人物外，其繪畫風格、技法甚至於藝術精神內容，都是屬於西方洛可可藝術，也就是女性都是嬌媚甜美可人的；反之，即便是尊貴如中國皇帝的男性形象，卻可任由女子玩弄頭上朝冠，長相容貌亦顯得懦弱無能。而〈貓王與藝妓〉則是將西方的搖滾貓王與日本的傳統藝妓並置在畫面中，可以直接的感受到東西方文化交流所產生的藝術趣味與文化意義。即便兩者東是東，西是西；一是傳統的，一是現代的；一是保守的，一是前衛的；一是西方的搖滾貓王，一是日本的藝妓；一是男性，一是女性的總總對立與差異。但是，兩種不一樣的文化與不一樣的精神，似乎超越的時空的差異、文化的對立，而在藝術創作中結合在一起了。依照人類學「文化並置」的研究方法，可以看出這兩種異質文化的並置，實際上代表著人類追求完整的、統一的精神與願望。從此也可以看出日本浮世繪對西方現代藝術的影響是超越了十八世紀的「中國風」，其原因有二：

　　一是浮世繪描繪的市民的、都會的、生活的樣貌，與十九世紀中葉以來巴黎都會文化中的現代生活意識，兩者在文化內涵上有著共通的文化意識。而此興起於巴黎的市民的文化意識，是歷

經 1789 年的法國大革命、1830 年的七月革命、1848 年的二月革命之後,「日本趣味才能與獲得新主權的共和社會的市民生活深深的聯繫在一起」。

　　二是浮世繪藝術的風格、形式、技巧等特質,澈底改變了對西方傳統藝術的根本技法與對藝術創造的理解。宮布里希即曾舉葛飾北齋〈富嶽百景 井戶浚の不二〉(圖 2)版畫作品中「透過水槽架子來看富士山」;以及喜多川歌麿〈黃昏時的帳房〉版畫作品中被「簾子的框緣所切割的人物」,說明浮世繪在視覺表現上出乎「預料之外與不因襲的風味」。這些表現手法完全忽視西方繪畫的基本法則,不但打動了印象派畫家的心,更重要的意義在於,否定了傳統「知識凌駕視覺」的藝術。藝術是視覺的、感官的而不是知識的、歷史的,當然藝術更不是自然的奴僕。因此,到了後印象派代表畫家塞尚,便意識到藝術家所創作的藝術品,實際上根本無法複製自然,於是從傳統對自然忠實的模仿,改為藝術家創造新的藝術形式與技巧,從而改變傳統藝術中對形象的依賴與模仿;而強調形式重於內容,方法和技巧重於形象本身,而被稱作現代藝術之父或藝術家中的藝術家。

圖 1　布雪〈中國皇帝上朝〉

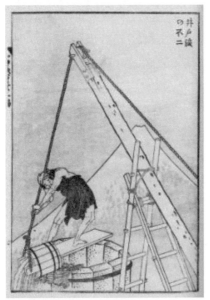

圖 2　葛飾北齋〈富嶽百景　井戶浚の不二〉

9.為什麼埃及人物畫像都採用「正面律」？

　　世紀藝術史發展中，古埃及藝術成熟甚早，甚至影響了古希臘藝術，不過最後兩者卻有了不一樣的藝術表現。埃及文化因為信仰來生永恆，在此文化信仰的前提下，人物肖像藝術的創作便成為人死後生命永恆不朽的象徵。埃及象形文字中的「雕塑家」，即是「使人生存的人」，也就是說透過藝術家人物造像的創作，使得來生生命永恆不死。

　　因此，藝術史學家宮布里希就說：埃及藝術是概念性的藝術（conceptual art），希臘藝術則是以視覺為標準的幻覺藝術（illusion art）。基本上兩者的表現都要求寫實，因此形象與大小比例皆精準明確，但藝術的形式風格卻截然不同。埃及人物肖像有很明顯固定的程式化特徵：如埃及古王朝時期墓室出土的門板人像浮雕（圖1，Hesire Panel, c. 2650, Egyptian, Old Kingdom.），頭部側邊向右，眼睛則正面向前；身體成正面，四肢則側面向右，因此給人一種姿態僵硬、呆板的感覺。這種古埃及藝術的程式化特徵，延續數千年都沒有太大的改變，藝術史上便將此程式化特徵稱作「正面律」。實際上運用「正面律」雖然表現出姿態僵硬呆板，但卻能將人物臉部、身體、四肢完整的輪廓形象表現出來，而不會因為臉部正面而導致鼻子扁平，或是雙腳腳背與腳趾變形的視覺誤差，而且能同時將靈魂之窗「眼睛」正面的望向永恆的來生。

　　此種「正面律」的特殊表現，是因為以二度平面空間來表現三度立體空間，造成簡化了一個空間向度所產生的差異；為了彌補空間向度的缺失，就運用正面和側面兩個平面空間的相加來彌補。這與更早的〈納美爾王調色盤〉（Palette of King Narmer, c. 3000 B.C., Egyptian, Early Dynastic Period.）浮雕，以水平視線刻繪站立著的人物，以垂直視線刻繪地上被斬首的敵人形象是同樣的。

　　事實上，如果細加考察，則不難發現中國殷商銅器〈司母戊大方鼎〉雙耳把手（圖2）上的浮雕兩邊動物，側面形象加上中間正面人頭，是同樣表現；而西方中世紀歐登大教堂北面門楣上的夏娃雕刻，側面臉部加上正面身體，四肢扭向側面，也同樣是「正面律」的表現特徵。當然這與西元前新亞述時代薩爾貢宮殿雙翅人面牛神雕刻五隻腳，也屬同樣的概念。

　　由此可知，希臘以理性科學知識所發展出來的視覺藝術所運用的焦點透視，雖然為藝術帶來了新的方向與新的表現，但也成為現代藝術史學家所說的是人類藝術史上「巨大的」、「異常的」例外。而在西方現代藝術發展的同時也將焦點透視拋棄了，有趣的是現代藝術立體派代表畫家畢卡索的抽象人物畫，從正面、側面等多種不同角度以線條描繪的組合，則似乎可視為「正面律」的延伸與變化。

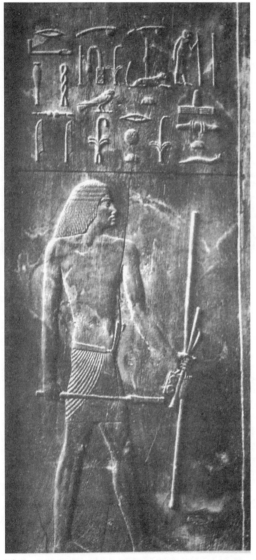

圖 1　Hesire Panel, c. 2650, Egyptian, Old Kingdom
　　　古埃及〈人像浮雕〉

圖 2　殷商銅器〈司母戊大方鼎〉（局部）

10.為什麼薩爾貢宮殿雙翅人面牛神雕刻有五隻腳？

　　西元前八世紀，守衛亞述國王薩爾貢二世宮殿門前的雙翅人面牛神雕像（圖1），雙翅整齊排列開展，人面容貌莊嚴神聖，牛身壯碩飽滿，為天、地與人三者之組合，雖然為想像卻具有象徵王權不可侵犯的意義。此件雕刻技法極為寫實，而最特別的是這件作品的牛身共有五隻腳。現代西方格式塔心理學學者阿恩海姆便從古代藝術史雕科技法風格的角度，對此特殊表現做了一番考察與分析。他認為古代石雕基本方法與概念其實很簡單，就是把石塊先切整為一六方體，因此每一個石塊便有六個面，於是三度空間立體的雕刻作品實際上是經過簡化為六個面後，再把一個一個平面依序進行雕刻。而此件作品去除底部和側邊靠著牆面，就僅剩下前方、後方、上方與一個側面，共四個面，而這四個面的雕刻主要又集中在側面與正面兩個面。可以設想當雕刻家要雕刻牛的側面時，四隻腳前後行進的牛就比四腳並排兩列站立的牛要來得形象生動而有動感表現；而當雕刻家要雕刻牛的正面時，雙腳筆直平行站立就要比一前一後顯得整齊有威嚴；何況這是守衛宮殿門前的雕像，更需要具備令人震懾的莊嚴表現。於是乎形成此一雕像正面莊嚴、側面生動的獨特表現，也因為如此，所以側面的四隻腳與正面的兩隻腳就有一隻既在前又在後的重複計算，

所以就成了「五隻腳的牛」了。

　　有趣的是，中國新石器時代馬家窯類型〈人物舞蹈紋盆〉彩陶（圖2），人物五人一組共三組，手牽著手順著同樣的方向、節奏、跳一樣的步伐，每個人雙膝位置多畫上一筆，或是一種裝飾的尾巴。不過最特別的是，靠左右外側的兩個少女的外側單隻手臂都多畫了一筆，與內側手臂皆為一畫有明顯的區別，因此應當不是筆誤；如果不是筆誤的話，筆者以為這或許是為了呈現舞蹈的動感，所以多畫一筆來表現前後擺動的手臂。

　　由此可見，古代藝術雖然時空不同，但卻有著相同的藝術心理與類似的藝術表現。

圖1　雙翅人面牛神雕像

圖2　新石器時代馬家窯類型
〈人物舞蹈紋盆〉彩陶

11.為什麼中國文人繪畫重「寫意」？

　　繪畫的形式，不論古今中外，大致可區分為三種類型：一是寫實；二是寫意；三是抽象。西方傳統繪畫形式以寫實為主，現代繪畫形式則以抽象為主；而中國文人畫從傳統到現代，可以說都是以「寫意」為主。許慎《說文解字注》就說：「小雅曰：我心寫兮。傳云：輸寫其心也。按：凡傾吐曰寫，故作字作畫皆曰寫，俗作瀉者，寫之俗字」，又說：「寫之則安矣，故從宀」。由是可知，中國文人繪畫藝術之創作精神，不同於西方傳統視覺藝術創作中對客觀事物逼真模仿的寫實表現，而是以抒發人文主觀內在精神的「心」、「神」、「意」、「氣」為主。

　　中國最早的一篇山水畫論為南朝宋宗炳的〈畫山水序〉，其中便提出「暢神」說；而南朝宋王微〈敘畫〉也說：「望秋雲，神飛揚；臨春風，思浩蕩。」人物畫方面，從顧愷之的「傳神論」到謝赫的「氣韻生動」，也是如此。此種著重文人主觀精神特質與表現形式的淵源，從《易經‧繫辭傳下》描述伏犧氏創作八卦的過程便可得知：

> 古者庖犧氏之王天下也，仰則觀象于天，俯則觀法于地，觀鳥獸之文與地之宜。近取諸身，遠取諸物，于是始作八卦，以通神明之德。以類萬物之情。

由上段引文可知，伏犧創作八卦的步驟有三：先是俯仰天地、觀

察宇宙間萬事萬物，繼而透過「觀物」所得創作「八卦」，最終則是以「通神明之德、類萬物之情」為目的。而此一過程，從最初的「觀物」到創作「八卦」到「通神明之德」、「類萬物之情」，始終沒有脫離主觀的人文思維，也沒有與自然分離。如〈詩大序〉所說：「人稟七情，應物斯感，感物吟志，莫非自然」。由是可知，中國文人寫意繪畫是傳統「天人合一」人文哲理的精神表現，正如西方現代學者李約瑟所說：中國「科學的人文主義」是「其一不把人與自然分離；其二不把人與社會分離」。宋代蘇東坡就曾說：「我書意造本無法，點畫信手煩推求。」並云：「論畫求形似，見與兒童鄰。」強調書畫的藝術創造本於主觀人文精神的「意造」，而非拘泥於客觀物象之形似，才可以不受自然法則的侷限，達到藝術自由的最高境界，所以清人石濤才說：「至法無法」。

　　舉例而言，石濤曾在〈蘆中遠望〉（圖1）圖中題曰：「蘆中遠望，令我叫絕」。畫面中石濤從蘆中遠望滾滾波濤時心情的起伏，即有如波濤般的起伏；特別是從其書寫的「我」字的放大，以及「叫」字最後一筆畫的拉長，便宛如聲音狂號的絕響，將畫家激動的情感皆透過書寫的筆意傳達出來。畫面前景為風中搖曳、左中右參差排列、濃淡相間的蘆葦，而從蘆中以俯瞰的角度遙望無際的江面，則全以起伏不定、濃淡不一的水墨將無常形、變化不定的滾滾江水描繪得淋漓盡致。可以說石濤的水墨用筆幾乎與變幻不定的自然波濤之造化同工，無怪乎永原織治評道：「〈蘆中遠望〉此景，實在是值得令人驚嘆的作品。」如此構圖簡潔、一目了然的作品，無一不具現在筆致與墨色的變化無窮上。而此一簡潔、動感、富變化的藝術造型的筆墨符號，卻又蘊含著畫家澎湃

無限的情感能量，於是將自然的空間與「此中有真意」的心理空間合而為一了。誠如石濤「我心入江水，江花隨我開，江水隨我起」所言，藝術創作的最高審美境界，即在物我的相忘與相合。以西方現代格式塔藝術心理學分析，則可以說江面自然的波濤起伏與畫家心中情感的波濤起伏，達到了異質同構的「力場」作用，而畫家手中筆墨藝術形式的波濤起伏，則將三者合而為一了。

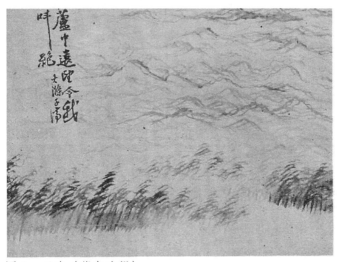

圖1　石濤〈蘆中遠望〉

12.為什麼中國文人畫重「筆墨」？

中國文人畫不同於西方繪畫重色彩表現與空間透視，而以用筆用墨為主要表現。如鄒一桂《小山畫譜‧西洋畫》中所說：「其所用顏色與筆與中華絕異，布影由闊而狹，以三角量之，畫宮室於牆壁，令人幾欲走進。」西洋繪畫雖然有如此逼真的特點，但是鄒一桂最終還是認為「筆法全無，雖工亦匠，故不入畫品。」

而中國繪畫重筆墨，從客觀的文具使用而言，既可書又可畫；既可描摹物形又可抒發胸中逸氣，因此詩、書、畫三者可合而為一。從繪畫色彩觀而言，則以墨為主，這可以說是受到道家老子「五色令人目盲」以及「知其白守其黑」的影響。所以舊題王維作〈畫學秘訣〉便云：「水墨最為上」，也就是說文人水墨畫以墨為主；又進一步提出「墨分六彩」（濃、淡、乾、濕、黑、白）。就藝術形式而言，繪畫造型表現以墨筆線條為主，這可以說是既可描摹物形輪廓，又可透過運筆線條強弱、剛柔、粗細、直曲等造型表現出內在的氣韻生動。所以自然山色可以成為水墨；自然花草的梅、蘭、竹、菊可以成為君子象徵的墨梅、墨蘭、墨竹、墨菊，以及墨荷、墨葡萄、墨石榴等等；甚至富貴嬌嫩的牡丹花，在徐渭筆下也成了〈墨牡丹〉（圖 1）。這並不是中國文人不重視客觀現實，而是因為有著獨特的文人視覺文化所使然。

而中國文人獨特的視覺文化，除了表現在水墨畫的形式之中，也多反映在畫論裡。如謝赫〈論畫六法〉中即曰：「六法者何？

一曰，氣韻生動是也，二曰骨法用筆是也，三曰應物象形是也，四曰隨類賦彩是也，五曰經營位置是也，六曰傳移模寫是也。」此中雖提到「骨法用筆」、「隨類賦彩」，但隨著文人畫發展的成熟，到了五代荊浩《筆法記》提到「六要」（氣、韻、思、景、筆、墨），便以「墨」替代「色」了。他曾評吳道子說：「吳道子筆勝於象，骨氣自高，樹不言圖，亦恨無墨。」說明吳道子的用筆表現出骨氣，但畫樹卻可惜無墨。荊浩自己作山水畫〈匡盧圖〉又說：「吳道子畫山水，有筆而無墨；項容有墨而無筆。吾當采二子之長，有筆有墨。」然而何謂「筆墨」？明代董其昌《畫禪室隨筆》卷二載：「古人云：有筆有墨。筆墨二字，人多不識。畫豈有無筆墨者？但有輪廓而無皴法，即謂之無筆；有皴法而不分輕重向背明晦，即謂之無墨。古人云：石分三面。此語是筆亦是墨，可參之。」

　　實際上中國水墨畫重「用筆」，如董其昌所說，不僅僅是因為能夠描摹物象之輪廓，重要的是在於「皴法」（意即山木樹石肌理質感）；也就是說透過筆墨皴擦表現出物象之輪廓（形）與物象的質感特徵。因此發展出人物畫「十八描」（如高古遊絲描、鐵線描、琴弦描、蘭葉描……等），並以「曹衣出水，吳帶當風」為代表。而山水畫則發展出「十六家皴」（斧劈皴、披麻皴、雨點皴、解索皴、牛毛皴、馬牙皴…等），如元代黃公望〈富春山居圖〉（圖2），便是以披麻皴表現江南土坡質地疏鬆的質感。

圖1　徐渭〈墨牡丹〉

圖2　黃公望〈富春山居圖〉（局部）

13.為什麼中國繪畫題材是強調

以自然題材為主的山水畫？

　　中西繪畫題材之分類，大體可分人物肖像、山水風景、花鳥靜物三大類。三者發展之順序，先是人物肖像畫盛行，而後山水風景、花鳥靜物繼之。而中國山水花鳥畫題材發展，明顯的比西方風景靜物畫成熟甚早，因此中西繪畫中對自然題材之處理態度與表現形式有著明顯的差異。一般而言，西方繪畫藝術多受宗教與自然科學的影響，所以題材以人物故實敘事性為主，風景靜物畫次之，技法則尚寫實；中國繪畫藝術則因為受人文精神主觀思維影響較深，所以很早就發展出不以敘事為主，而以純粹藝術審美欣賞為主的山水、花鳥畫自然題材。宋代郭若虛《圖畫見聞志》就說：「若論佛道人物、仕女牛馬，則近不及古；若論山水臨石、花竹禽魚，則古不及近。」並進而解釋人物畫「近不及古」以及山水畫「古不及近」的原因。人物畫方面，他認為「顧陸張吳，中及二閻，皆純重雅正，性出天然；吳生之作，為萬世法，號曰畫聖，不亦宜哉？張周韓戴，氣韻古法，皆出意表，後之學者，終莫能到，故曰近不及古。」而山水畫方面，他認為「李與關范之跡，徐暨二黃之踪，前不藉師資，後無復繼踵，借使二李三王之輩復起，邊鸞陳庶之倫再生，亦將何以措手於其間哉？故曰古不及近。」由此可知，人物畫之「近不及古」與山水畫之「古不

及近」，是有其歷史背景作為先決條件的。

　　然而筆者以為自然題材能獲得重視，並取代人物畫之地位，除了郭若虛提出因李成、徐熙等開創了山水、花鳥畫的新局面外，其根本原因應該是中國傳統文化中的自然觀與宋代文人藝術審美意識的結合。北宋郭熙《林泉高致》就說：「君子之所以愛夫山水者，其旨安在？丘園，養素所常處也；泉石，嘯傲所常樂也；漁樵，隱逸所常適也；猿鶴，飛鳴所常親也。塵囂韁鎖，此人情所常厭也；煙霞仙聖，此人情所常願而不得見也。……然則林泉之志，煙霞之侶，夢寐在焉，耳目斷絕，今得妙手，鬱然出之。不下堂筵，坐窮泉壑，猿聲鳥啼，依約在耳；山光水色，滉漾奪目，此豈不快人意？實獲我心哉！此世之所以貴夫畫山之本意也。……以林泉之心臨之則價高，以驕侈之目臨之則價低。……山水有可行者，有可望者，有可游者，有可居者。……故畫者當以此意造，而鑒者又當以此意窮之，此之謂不失其本意。」如郭熙〈早春圖〉（圖 1）。

　　而中國文化中的自然觀，實際上與文人藝術精神之「道」關係甚密，一者是「人法地、地法天、天法道、道法自然」的「自然」；一者是「道生一，一生二，二生三，三生萬物」，也就是萬事萬物之本源的「道」。因此文人畫論「道」是從自然中來，又是超越自然之「道」。由是可知，中國文化中的自然觀既不是西方宗教的自然觀（西方宗教意識中認為大地是被上帝詛咒的），也不是希臘哲學中可被客觀分析的客體。

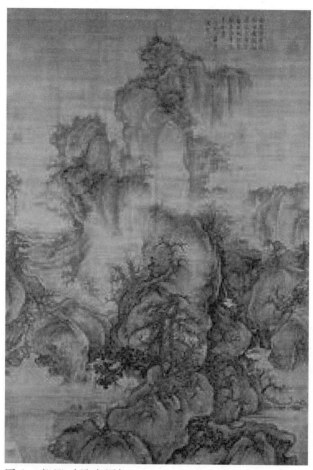

圖1　郭熙〈早春圖〉

14.為什麼中國繪畫沒有西方繪畫中的

光影？

　　西方油畫不論是細膩的質感、色彩的層次、光線的明暗變化，或是三度空間透視，一般而言，都要比中國繪畫的筆墨表現得逼真。如清代畫家鄒一桂《小山畫譜》下卷〈西洋畫〉條目中說：「所畫人物、屋、樹皆有日影」，相較之下中國繪畫中便欠缺光影的表現。如以宋人〈撲棗圖〉（局部，圖1）與北方文藝復興畫家楊・凡・艾克〈阿諾芬尼夫婦的婚禮〉（局部，圖2）比較的話，我們可以看出兩者雖都屬對寫實的追求，但〈撲棗圖〉中人物立體感真實的表現，是以白粉圖繪於可愛的兒童肥嘟嘟的雙手與雙腿的輪廓邊緣以及中間部分，藉以表現立體的效果，〈阿諾芬尼夫婦的婚禮〉一圖則是運用油畫表現出光線明暗的立體效果。也就是說，中國的文化思想中雖然有陰陽明暗之分，但是沒有光的概念，因此繪畫中所表現的立體明暗也只能以白色來代替光的明亮。中國人物畫中臉部的部分，是以「三白法」（即額頭、鼻、下巴部分以白粉圖繪）來表現臉部五官的立體效果，明顯與西方借用黑色陰影表現臉部五官立體的明暗造型法不同。這不只是繪畫材料與技法的差異，同時也是文化觀念的不同，如布留爾《原始思維》中所說：中國文化中「不能把影子想像成簡單的『光的否定』」。也就是格羅特（Groot）《中國宗教體系》（*The Religious System*

of China）中所說：「中國人至今還沒有關於影子的物理原因的概念。應當想到他們在影子裡看到的不是簡單的光的否定，而是其他什麼東西。」如宋代周煇《清波雜志》記載有人獻給後主李煜一幅牛圖，但牛卻「晝齧草欄外，夜則歸臥欄中。」眾人不解，惟僧贊寧曰：「南倭海水或減，則灘磧微露，倭人拾方諸蚌，腊中有餘淚數滴，得之和色著物，則晝隱而夜顯。」可知當時已有用筆墨畫牛，又用螢光著色，而造成白天見牛吃草，晚上牛卻臥在牛欄，令人稱奇的畫作。

　　基本上中國文化中因為沒有獨立的、絕對的「光」的概念，也就沒有「影子」的存在，所以我們一般都知道中國繪畫中只畫物體而不畫陰影的。而中國文化中陰與陽是相生相剋互為一體的，如中國畫論中的「計白當黑」、「以虛代實」就是這個道理，而中國的墨竹實即「臨摹窗上竹影」而來。蘇東坡〈傳神記〉便說：「吾嘗於燈下顧自見頰影，使人就壁模之，不作眉目，見者皆失笑，知其為吾也。目與顴頰似，餘無不似者，眉與口鼻，可以增減取似也。」蘇東坡便是以壁模頰影為例，即使不作眉目，他人也都認得出是蘇東坡的影像，並因為「目與顴頰似」，所以除了「目」可以傳神外，「顴頰」也可以傳神，而「眉與口鼻，可以增減取似也」。而受蘇東坡「傳神寫影」理論之影響，原本強調「寫真」以「逼肖為極則」的「形似」要求，也被「不似之似」的筆墨理趣所取代了。

　　由上可知，中國文化中有「陰陽」觀，但沒有西方文化中「光」的概念，因此中國繪畫中也就不畫陰影。唯一的例外是北宋喬仲常的〈赤壁圖卷〉（局部，圖 3）中地上畫出蘇東坡與二客及童子

四人的影子，即便如此，畫中也未見光。因此畫中的影子與光沒有關係，因為畫中人影是畫家根據蘇東坡〈後赤壁賦〉中「人影在地，仰見明月」的文句，依文作圖而畫的（賦文亦見於畫中題跋）。

圖 1 宋人〈撲棗圖〉（局部）

圖 2 楊・凡・艾克〈阿諾芬尼夫婦的婚禮〉（局部）

圖3　喬仲常〈赤壁圖卷〉（局部）

15.為什麼中國繪畫沒有西方繪畫中的

焦點透視？

　　繪畫為平面構圖，因此不論古今中外，早期的繪畫都是以線條勾勒輪廓以及敷色填彩的平面構圖方式呈現。然而具體的空間景物與人的視覺觀看所得，卻是立體的三度空間，因此希臘時代為了模仿視覺的真實而出現了「遠景短縮」。如〈希臘陶瓶〉人物圖像描繪腳部正面，便是運用「遠景短縮」法而形成立體真實感，突破了古代平面線條描繪的限制而有了新的視覺表現與科學概念（圖1）。清代畫家鄒一桂《小山畫譜》下卷〈西洋畫〉中便對西方繪畫透視做了如下評述：「西洋人善勾股法，故其繪畫於陰陽、遠近不差錙銖，所畫人物、屋、樹皆有日影。其所用顏色與筆與中華絕異，布影由闊而狹，以三角量之，畫宮室於牆壁，令人幾欲走進。學者能參用一二，亦具醒法，但筆法全無，雖工亦匠，故不入畫品。」

　　由上可知，中西繪畫基本差異為透視與光影的有無，而這些差異就在用筆與用色之不同。因為用筆有線條輪廓就只無法脫離平面構圖，而沒有光的概念也就無法形成立體的明暗造型法，因此西方繪畫對於透視法與光影明暗造型法的運用，相較於非西方的繪畫可以說是一種科學的進步，但卻未必是真正符合藝術的根本精神。英國藝術史學者宮布里希就曾表示認同埃及學者的觀

點，認為自希臘時代以來，西方繪畫發展的科學透視法是歷史上「巨大的」、「異常的」例外。而現代西方藝術也就把傳統繪畫的科學透視法給完全拋棄，而形成現代藝術純粹以線條色彩表現為主的抽象畫，重新回到繪畫是平面的根本性質。

　　中國繪畫自南朝宋宗炳的〈畫山水序〉中就早已出現「近大遠小」的觀念，但是並沒有進一步朝著焦點透視發展，筆者以為主要即是因為中國山水題材中的空間意識。因為山水畫對象是空間無垠的大自然而不是空間有限的人物、事物、建築，因此描畫對象不同空間意識也就不同。如郭熙《林泉高致》所說：「山水，大物也。人之看者須遠而觀之，方見得一障山川之形勢氣象。若仕女人物，小小之筆，即掌中几上，一展便見，一覽便盡。」並云：「山近看如此，遠數里看又如此，遠十數里看又如此，每遠每異，所謂『山形步步移』也。山正面如此，側面又如此，背面又如此，每看每異，所謂『山形面面看』也。如此是一山而兼數十百山之形狀，可得不悉乎！」

　　由郭熙「山水，大物也。人之看者須遠而觀之」的空間意識，以及「步步移」與「面面看」的表現方式可知，對於山水大自然，如果運用西方「遠景短縮」的透視法，則山川形勢氣象便不可得。因此中國山水畫根本就不需要運用西方定點不動的焦點透視法，而發展出「可行、可望、可游、可居」的整體空間意識，如郭熙〈早春圖〉（圖2）即是。

圖1　〈希臘陶瓶〉

圖2　郭熙〈早春圖〉

16.為什麼中國繪畫空間意識強調

「遠觀」？

　　魏晉時代自然山水詩盛行，此時雖然山水畫發展尚未成熟，但是文人山水畫論卻已提出相關的繪畫理論，如顧愷之的〈畫雲台山記〉：「山有面則背向有影，可令慶雲西而吐於東方。清天中，凡天及水色盡用空青，竟素上下以映日西去。山別詳其遠近，……凡畫人，坐時可七分，衣服彩色鮮微，此正蓋山高而人遠耳。」南朝宋宗炳〈畫山水序〉更進一步提出「近大遠小」的空間理論：

> 且夫崑崙山之大，瞳子之小，迫目以寸，則其形莫睹；迴以數里，則可圍於寸眸。誠由去之稍闊，則其見彌小。今張絹素以遠暎，則昆、閬之形可圍於方寸之內。豎劃三寸，當千仞之高；橫墨數尺，體百里之迥。

由此可知，山乃大物，瞳子則小，兩者距離過近則山形不可得見；如拉開距離，山形便可「圍於寸眸」之內。因此了解「近大遠小」的空間理論之後，依照遠近大小比例描繪，則「豎劃三寸，當千仞之高；橫墨數尺，體百里之迥。」因此，宗炳〈畫山水序〉可以說是第一篇提出山水畫「近大遠小」空間意識的畫論，其關鍵就在「遠暎」二字。之後舊題唐代荊浩〈畫山水賦〉（此書舊題或作王維撰）則說：「凡畫山水，意在筆先。丈山尺樹，寸馬分人；

遠人無目，遠樹無枝。遠山無石，隱隱如眉；遠水無波，高與雲齊。」此處針對山水畫構圖、位置、比例、用色等皆作了具體描述，可以說是典型的理論先於創作，並成為創作之指導依據。而中國畫論中「遠觀」的空間意識，並不同於西方繪畫焦點透視的空間意識。西方繪畫中的空間意識雖然也從「近大遠小」出發，但整體而言，重「近」景細部描繪，遠景短縮而顯現出三度立體空間。但是中國的山水畫因為強調大自然無垠的空間，整體而言是重「遠」，因此雖然「近大遠小」，但遠景並不「短縮」，反而透過「遠」來強調自然之廣大與無垠。如北宋郭熙《林泉高致》便說：「山水，大物也。人之看者，須遠而觀之，方見得一障山川之形勢氣象。」並云：「真山水之風雨遠望可得，而近者玩習不能究錯縱起止之勢，真山水之陰晴遠望可盡，而近者拘狹不能得明晦隱見之跡。」明顯的表示遠觀可得真山水風雨陰晴之景致，近觀則視線拘狹而無法得見真山水錯綜起伏之勢與明晦之跡。因此提出了「三遠」說，即「山有三遠：自山下仰山之巔謂之高遠；自山前窺山後謂之深遠，自近山而望遠山謂之平遠。」而重遠觀之理由則是「無深遠則淺，無平遠則近，無高遠則下。」

　　繼郭熙之後，北宋韓拙《山水純全集》則提出另一種「三遠」曰：「有近岸廣水、曠闊遙山者，謂之闊遠；有野霞溟漠、野水隔而彷彿不見者，謂之迷遠；景物至絕而微茫縹緲者，謂之幽遠。」是以郭熙的「高遠」、「深遠」、「平遠」加上韓拙的「闊遠」、「迷遠」、「幽遠」而為「六遠」。郭熙的三遠以描繪北方山水為主，韓拙的三遠則以江南山水為主，郭熙的三遠強調北方自然空間景物對象明確、視覺清晰，而韓拙的三遠則表現出南方自然空間景物

雲霧水氣瀰漫，對象朦朧、視覺模糊，卻強化心理空間的虛遠，
兩者雖有差異，但都強調「遠」。如「高遠」，以范寬〈谿山行旅
圖〉（圖1）為代表；「迷遠」，則以米友仁〈遠岫晴雲圖〉（圖2）
為代表。

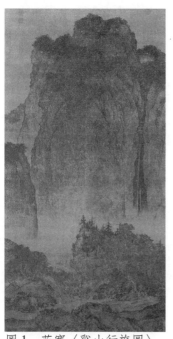

圖1　范寬〈谿山行旅圖〉　　圖2　米友仁〈遠岫晴雲圖〉

17.為什麼宋代畫論尚「理」？

　　宋代理學興起，對於認識的來源與認識方法，有二程的「格物致知」和朱熹的「即物窮理」；簡言之，即「推究事物的原理法則而總結為理性知識」。而此「格物」與「窮理」的精神，似乎可從以下幾則宋代文人論畫的例子中得知。

　　例如沈括《夢溪筆談》提出為什麼畫馬不畫毛的問題。眾所周知的是，動物不論牛、虎、馬、羊、鼠皆有毛，但是沈括卻發現畫家畫大隻動物如牛、虎或小隻動物如老鼠都畫毛，畫馬卻不畫毛，所以其問畫工何以「畫牛、虎皆畫毛，惟馬不畫。」畫工回答：「馬毛細，不可畫。」沈括繼續追問：「鼠毛更細，何故卻畫？」畫工無法回答，沈括卻說出一番道理：「大凡畫馬，其大不過盈尺，此乃以大為小，所以毛細而不可畫；鼠乃如其大，自當畫毛。」也就是說畫馬因為比真實的馬縮小許多，所以馬毛過細而不得畫，可是畫鼠與真實的老鼠大小相同，所以理當畫毛。此外，沈括又以同樣大小的牛、馬相比，解釋為什麼牛、虎、馬大小一樣，畫牛、畫虎、畫馬同樣是以大為小，為什麼畫牛毛、畫虎毛卻不畫馬毛？對此沈括又自問自答說：「然牛、虎亦是以大為小，理亦不應見毛，但牛、虎深毛，馬淺毛，理須有別。」由此可知，馬、鼠因大小比例差異，所以鼠有毛而馬無毛；但牛、虎與馬則因毛色深淺不同，所以馬無毛。

　　而宋代周輝《清波雜志》中則有一則〈牧牛影〉的記載，提

到畫家元暉工臨寫，有次從友人處借得唐代畫家戴嵩的牧牛圖，
並複製一幅一模一樣無法分辨的模本，並以仿畫還給友人。沒想
到後來友人卻「持圖乞還真本」，元暉試圖抵賴並反問說：「爾何
以別之？」友人則回答說因為真蹟的「牛目中有牧童影，此則無
也。」唐代戴嵩所畫牛的瞳孔中還能畫上牧童的影子，由此可見
細緻描繪的工夫。又《東坡題跋》記載：「蜀中有杜處士，好書畫，
所寶以百數。有戴嵩牛一軸，尤所愛，錦囊玉軸，常以自隨。一
日曝書畫，有一牧童見之，拊掌大笑曰：『此畫鬥牛也！鬥牛力在
角，尾搐入兩股間。今乃掉尾而鬥，謬矣！』處士笑而然之。古
語有云：『耕當問奴，織當問婢。』不可改也。並云：『黃筌畫飛
鳥，頸足皆展。』或曰：『飛鳥縮頸則展足，縮足則展頸，無兩展
者』。驗之信然，乃知觀物不審者，雖畫師不能，況其大者乎？君
子是以務學而好問也。」說明畫家因不審慎觀察而違背事理之例，
強調古訓「耕當問奴，織當問婢」的態度「不可改」，而且為了避
免「觀物不審」，就須要有「務學而好問」的精神。

　　故宮博物院前副院長李霖燦先生就曾說過，宋代畫家李安忠
〈竹鳩圖〉在美國巡迴展時，曾有一位美國觀眾請李副院長到他
家作客並介紹他飼養的鳥，還開玩笑的跟李副院長說：「你看你們
畫家所畫的鳥是照我的鳥畫的？還是我的鳥是照你們的畫長的
呢？」如以李嵩〈花籃〉（圖1）對照卡拉瓦喬〈水果籃〉（圖2）
可知宋代繪畫寫實表現並不下於西方，由此可證，宋代重客觀自
然之物理，也追根究柢論其理的工夫。

圖1　李嵩〈花籃〉

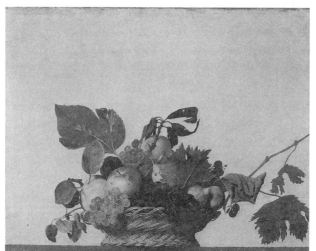

圖2　卡拉瓦喬〈水果籃〉

18.為什麼蘇東坡的竹子是朱色

而高更的白馬不是白色？

　　中國畫竹淵源甚早，先有「墨竹」後有「朱竹」，《鄭板橋家書·儀真客邸復文弟》云：

> 按畫墨竹之創始者，為唐·張立；王摩詰亦擅墨竹。五代郭崇韜之妻李夫人，臨摹窗上竹影，別成一派。……宋元以降，有文湖州（即文同）、蘇東坡、趙孟堅、孟頫、仲穆、管仲姬、吳仲奎、倪雲林等。諸子中，惟湖州筆法，最臻神化。

　　由文中李夫人夜半「臨摹窗上竹影」，可以想見「墨竹」雖非模仿自然之綠竹，但從臨摹竹影而言亦是模仿，因此以往認為「墨竹」屬「寫意」而非「寫實」的觀念，從「臨摹窗上竹影」來說，就可能是一種錯誤的概念。蘇東坡就曾一時興起用硃砂當墨作「朱竹」，旁人不解的譏曰：「世豈有朱竹耶！」東坡則反譏曰：「世豈有墨竹耶！」就一般常理而言，竹子是綠色的，所以如果「朱竹」不合理的話，那麼「墨竹」也不合理，這一點蘇東坡是合乎邏輯概念的。但是如果畫家畫的是夜間的竹子或是映照在窗上的竹影的話，那麼以墨作竹就又合乎客觀視覺真實之理了。況且清代王世禎《相祖筆記》卷十二中記載曰：「《太平清話》云：『朱竹古無

所本』……然閩中實有此種，紅如丹砂」；清代王應奎《柳南續筆‧朱竹墨菊》中亦曰：「傾過劍津西山，數傾瑯玕，丹如火齊」。因此，如果依上所述，則東坡就是因事理不明而強詞奪理了。

文人畫尚墨色，舊題王維撰《畫學秘訣》便云：「畫道之中，水墨最為上，肇自然之性，成造化之功。」因為「自然之性」不在於外在客觀的視覺真實，而在於內在精神的本質之性，因此自老子《道德經》十二章所說「五色令人目盲，五音令人耳聾。」便可理解何以文人畫會以弱化視覺感官強度的水墨作為繪畫創作之色彩觀。

不過東坡繼墨竹之後作朱竹，也可說為文人畫之色彩觀開創了新的藝術理念。也就是說畫之道在自然之本性而不在外在之表象，因此，墨竹也好，朱竹也好，都只是竹子本性之外在表象，又何必計較呢？就如元代四大家之一的倪瓚畫竹也是如此，別人認為是竹也好，是蘆也好，是麻也好，倪瓚皆不計較，並言：「僕之所謂畫者，不過逸筆草草，不求形似，聊以自娛耳。」

由此而言，文人畫藝術中的抽象意識是先於西方現代抽象意識的。而西方傳統繪畫寫實藝術因為受限於自然科學與西方知識論傳統，因此現代抽象意識的發展，就要到十九世紀中葉西方藝術開始變革才逐漸出現。如後印象派畫家高更有一次受託作「白馬」一幅畫作，當他呈送給委託人之後，委託人卻拒絕接受也不付款，理由是馬的顏色不是白色的，與他要求的「白馬」條件不符。然而高更卻要求對方履行約定，因為他畫的馬是白馬，只不過白天在樹蔭下使得白馬的顏色受了周遭環境影響而形成不是純白色，但它本身還是白馬。

明・文徵明〈朱竹〉　　　　高更〈白馬〉

19.為什麼中國繪畫風格分「南北宗」？

　　中國繪畫自明代董其昌始分「南北宗」，董其昌說：「凡諸家皴法，自唐及宋，皆有門庭，如禪燈五家宗派，使人聞片語單詞，可定其為何派兒孫。」他在《容臺別集·畫旨》中並以唐代禪家始分南北二宗為例，認為繪畫從唐代開始也有南北二宗之分，他是這樣說的：

> 禪家有南北二宗，唐時始分，畫之南北二宗，亦唐時分也，但其人非南北耳。北宗則李思訓父子著色山水，流傳而為宋之趙幹、趙伯駒、伯驌以至馬、夏之輩。南宗則王摩詰始用渲淡，一變鉤斫之法，其傳為張璪、荊、關、董、巨、郭忠恕、米家父子以至元之四家；亦如六祖之後有馬駒、雲門、臨濟，兒孫之盛而北宗微矣。

　　由此可知，董其昌是仿照唐代禪宗以悟道方法分南北宗的方式來為畫派分南北宗的。也就是說，北宗始祖神秀悟道之法為：「身是菩提樹，心如明鏡臺。時時勤拂拭，莫使惹塵埃。」強調日常修為的漸進工夫；而南宗始祖慧能則認為：「菩提本無樹，明鏡亦非臺。本來無一物，何處惹塵埃。」所以不需靠日常修為工夫，只要放棄意識的執著便可悟道；一者為「漸悟」，一者為「頓悟」，方法不同但皆為悟道之法。因此，董其昌的畫分南北二宗便不是因人而分，而是以風格、畫法而分；李思訓以著色鉤斫之法為北

宗之祖，王維則以水墨渲淡之法為南宗之祖。由此而分繪畫之淵源與流派，可以說對中國畫史風格之分類與淵源之探究有了較為全面整體之論述，並對南宗之首的王維作出極高之評價：「要之，摩詰所謂雲峰石跡迴出天機，筆意縱橫，參乎造化者。東坡贊吳道元、王維畫壁亦云：『吾於維也無間然。』『知言哉。』」並比較兩派之淵源流傳：「文人之畫自王右丞始，其後董源、僧巨然、李成、范寬為嫡子；李龍眠、王晉卿、米南宮及虎兒，皆從董巨得來。直至元四大家、黃子久、王叔明、倪元鎮、吳仲奎，皆其正傳。吾朝文沈，則又遙接衣缽。若馬、夏及李唐、劉松年，又是大李將軍之派，非吾曹當學也。」

然而後人卻往往因為其標榜文人渲淡寫意之風格技法，並以「大李將軍之派，非吾曹當學」之說，而導致後人論董其昌南北宗而有「崇南貶北」之說。然而筆者以為董其昌固然提出畫分南北宗並標榜南宗，但卻未必有「貶北」之意，其《畫禪室隨筆·卷二·畫源》曾云：「李昭道一派，為趙伯駒、伯驌，精工之極，又有士氣……蓋五百年而有仇實父，在昔文太史極相推服。太史於此一家畫，不能不遜仇氏，故非以賞譽增價也。……譬之禪定，積劫方成菩薩，非如董、巨、米三家，可一超直入如來地也。」文中就大力讚揚「五百年而有仇實父」，當時文徵明便「極相推服」仇英，董其昌甚至認為文徵明遜於仇英。又云：「士大夫當窮工極研，師友造化。能為摩詰，而後為王洽之潑墨；能為營邱，而後為二米之雲山。」強調畫學之工夫先渲淡而後潑墨，先用筆而後用墨。只不過畢竟文人（利家，亦作隸家）與職業畫家（行家）風格畫法截然不同，所以最後仍以禪定為例，認為仇英是以「行

家」之筆「積劫方成菩薩」，因此境界低於以「利家」文人之筆「直入如來地」之董、巨、米三家。對此，清代李修易《小蓬萊閣畫鑑》有極中肯的評論：「北宗一舉手即有法律，稍覺疏忽，不免遺譏。故重南宗者，非輕北宗也，正畏其難耳。」這正如「佛者苦梵網之密，逃而為禪；仙者苦金丹之難，逃而為玄；儒者苦經傳之博，逃而為心學；畫者苦門戶之繁，逃而為逸品。」由是可知，「崇南貶北」說，或為「畫者苦門戶之繁，逃而為逸品」之文人畫的另一種掩飾罷了。

20.為什麼徐悲鴻說「徒知大千善摹古人者，皆淺之乎測大千者也」？

　　南宋鄧椿《畫繼卷九‧雜說‧論遠 》云：「鳥獸草木之賦狀也，其在五方，自各不同。而觀畫者獨以其方所見，論難形似之不同，以為或小或大、或長或短、或豐或瘠；互相譏笑，以為口實，非善觀者也。」這就好像近代文學家魯迅論讀者看《紅樓夢》時所說：「經學家看見《易》，道學家看見淫，才子看見纏綿，革命家看見排滿，流言家看見宮闈秘事。」因此，觀畫者或批評鑑賞者，如果以自己既有之立場，或者先入為主之見來論畫，必導致眾說紛紜、莫衷一是。研究學者巴東就曾指出：「一般在學界與藝壇中對張大千的評價頗有歧見，許多人認為他的藝術表現只是善於模仿及抄襲古人的技法，談不上有高度的創造性。」甚且還有傳聞說畢卡索曾對張大千說：「這些都是古人的作品，不是你自己的創作。」與此相反的，則有「五百年來一大千」以及「中國繪畫中非凡的巨人」的美譽。

　　對於批評大千藝術是「模仿」、「無創新」的原因應有兩個理由：其一是大千畫學「上窺董、巨，旁涉倪、黃，莫不心摹手追，思通冥合。」其畫學基礎莫不從傳統中來；其二則是大千善仿古畫，並以仿石濤而出名。他曾仿石濤作《舟中看山圖》，並擬石濤書風於畫中題曰：「狂名久說張三影，海內輩傳兩石濤。不信麻姑

能變幻，卻疑狡獪到吾曹。」對於大千模仿石濤，大千亦戲嘆一般人只會懷疑其「狡獪」，卻不知他有「麻姑」「變幻」超脫於人世間的本事。他對於古人無所不仿，認為作畫要精通得「先要著手臨摹，觀審名作，不論今古，眼觀手臨……。」所以他自述畫學經驗便以「臨撫」作為其畫學十二條中的第一條。而這在當時卻是康有為、陳獨秀等改革派對傳統批判不遺餘力之處。如陳獨秀〈美術革命－答呂澂〉一文說：「王石谷的畫是倪、黃、文、沈一派中國惡畫的總結束，……大概都用「臨」「摹」「仿」「撫」（或作「拓」）四大本領，複寫古畫；自家創作的，簡直可以說沒有，這就是王派留在畫界最大的惡影響。」

　　可是同屬國畫改革派的代表畫家徐悲鴻卻認為「徒知大千善摹古人者，皆淺之乎測大千者也。」其理何在？筆者以為古代畫學強調學有所宗、有所本，因此「仿」，一者是交代其學有所宗的學習過程，目的不是「抄襲」而是要「借古開今」。而且根本上是反對「抄襲」的，所以大千畫學第十條便是「揣摩前人，要能脫胎換骨，不可因襲盜竊。」並強調「要能化古人為我有，創造自我獨特風格。」大千於《大風堂名蹟》自序中曾云「世推吾畫為五百年之所無 」並自豪的說「五百年間，又豈有第二人哉？」可見其藝術表現是超越古人，以自我的獨特面貌呈顯於當世的。特別是現代藝術在傳統與現代交匯的洪流，以及東方與西方文化的衝擊之下，如何走出自我的藝術風格，誠非易事。對此大千便語重心長的說：「一個人能將西畫的長處溶化到中國畫裡面來，看起來完全是國畫的神韻，不留絲毫西畫的外貌，這定要絕頂聰明的天才同非常勤苦的用功，才能有此成就，稍一不慎，就走入魔道

了。」這也可以說是大千個人之寫照，如其 1967 年〈瑞士雪山〉
（圖　1）即是中國繪畫的神韻與西方藝術形式融合的代表之作。

圖 1　張大千〈瑞士雪山〉

三、西洋繪畫

吳奕芳 撰

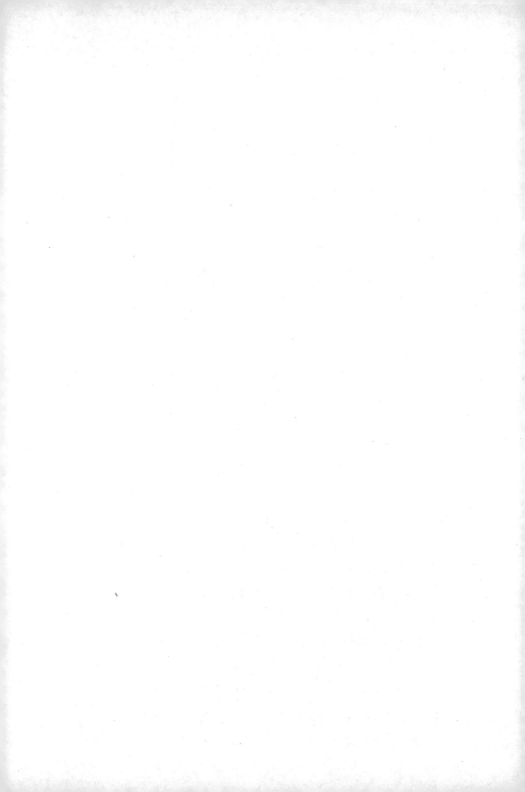

1.為什麼委羅內塞原本取自宗教題材的

〈西蒙家的宴會〉最後變成

〈利末家的宴會〉？

　　委羅內塞（Paolo Veronese, 1528-1588）出生於威洛納（Veronese），曾受教於威尼斯大師提香門下，為義大利北方十六世紀下半葉重要畫家，與同時代的丁托雷托齊名。受到威尼斯歡娛、世俗性畫風的影響，委羅內塞擅長以盛會般的豪華場面來詮釋義大利的寫實主義，即使在表現嚴肅的宗教題材時，亦不例外。然而過度混淆宗教與世俗畫的界線，讓委羅內塞面臨到一場意想不到的宗教裁判所的審判。

　　1572 年委羅內塞為聖保羅修道院食堂繪製的〈利末家的宴會〉（1573），為一幅帶有濃厚民間色彩的豪華宴饗，然而有趣的是為何修道院會出現風俗畫類而非宗教題材呢？事實上，這件大幅壁畫原名為〈西蒙家的宴會〉，取自聖經故事中逾越節時耶穌與門徒在西蒙家舉行最後的晚餐的情景，然而這件神聖的宗教題材，在委羅內塞的筆下卻成為一幅賓客雲集、熱鬧非凡、充滿世俗性色彩的作品。雖然委羅內塞在作品中安排了耶穌以及隨伺在旁的門徒們等最後晚餐題材中不可或缺的基本元素，然而他卻自行添加鸚鵡、小丑、侏儒、酗酒的武士、鼻孔流血的僕人等飲酒

作樂、喧鬧混亂的荒謬情節。如此的表現手法，引起宗教法庭的異議，他們認為委羅內塞的〈西蒙家的宴會〉明顯地褻瀆宗教，必須接受審判。雖然委羅內塞並不承認自己觸犯了宗教教規，並認為藝術家應當享有「詩意的放肆」，也就是所謂的創作的自由。最後畫家的個人意志終究抵擋不了來自宗教的至高權力，他們命令委羅內塞在三個月內必須進行修改，否則將採取必要行動。畫家在經過費心考量之後，最後決定更改題目為〈利末家的宴會〉，如此跳脫了宗教性的色彩，呈現的是一幅威尼斯地區常見的豪華宴饗場景。

委羅內塞，〈利末家的宴會〉，1573，油畫，555 x 1280 公分，威尼斯
阿卡德米亞美術館。

2.為什麼男女畫家筆下的「朱蒂絲斬首赫諾芬尼」表現方式大不同？

　　改編自舊約聖經的「朱蒂絲斬首赫諾芬尼」，敘述寡婦朱蒂絲趁著亞述將領赫諾芬尼熟睡時深入敵營，斬首赫諾芬尼的情節。朱蒂絲，是西方繪畫中極為罕見以凶狠殺手形象出現的女性角色。但如何將女性殺手斬首男性將領的過程，血淋淋的呈現在畫面中，這對古典繪畫將美奉為最高圭臬的傳統來說，顯然是一項極大的挑戰。威尼斯畫派吉爾喬尼（Giorgione, 1477-1510）的〈茱蒂斯〉（1504），延續古典繪畫中美的原則，避開茱蒂斯持刀斬首的激烈手法，改以姿態優雅的貴婦，脫離了原典中應有的殺戮之氣，這裡吉爾喬尼強調的仍舊是視覺上舒適的宴饗。十七世紀受到卡拉瓦喬風格的影響，誇張戲劇性的表現，成為另一種繪畫時尚，而弗朗西斯科・菲瑞米（Francesco Furini, 1603-1646）〈茱蒂斯與赫諾芬尼將軍〉畫作中，斬殺赫諾芬尼將軍的茱蒂斯，畫家同樣維持著傳統繪畫中女性優雅的姿態，完全忽視茱蒂斯作為殺手的事實。必須特別指出的是，古典思維下的男性畫家，畫筆下的女殺手形象，依舊擺脫不了傳統中對於女性形象的窠臼：迷人丰采、優雅、美麗，甚至在下手時還刻意表現驚恐、害怕的模樣（例如：卡拉瓦喬（Caravaggio, 1571-1610）版本）；簡言之，男性畫家中的女性形象，已經形成了固定的模式，這和殘忍的主題——殺

手，完全沒有產生任何的連結。反觀女性畫家阿特米西亞‧簡提列斯基（Artemisia Gentileschi , 1563-1639）的〈朱蒂絲斬首赫諾芬尼〉，畫中女子冷靜、勇敢的表情與俐落、快速的刀法，應屬該系列主題中，視覺呈現最為怵目驚心的一件。簡提列斯基是西洋繪畫中少數知名的女畫家，其畫作題材如同男性畫家一樣，多以聖經、歷史傳說為主，這和多數女畫家偏愛較柔性的花卉、甜美靜物主題不同。然而在面對〈朱蒂絲斬首赫諾芬尼〉時，簡提列斯基不同於男性畫家刻意避開血腥的砍殺場景，相反地，她毫不避諱的描述這殘忍的一幕：朱蒂絲神情冷靜且嚴肅的砍下赫諾芬尼將軍的頭顱；鮮血四濺，頭顱掉地的情景，並沒有引起朱蒂絲任何的驚慌。簡提列斯基在〈朱蒂絲斬首赫諾芬尼〉的創作過程中，正面臨遭受強暴與不公平的審判而心力交瘁；或許血淋淋的表現朱蒂絲割殺首級的畫面，可以視為簡提列斯基對於現實生活中兩性不平等待遇之強烈情緒反射。擅長營造緊張與戲劇性效果的卡拉瓦喬（Caravaggio, 1571-1610）在〈朱蒂絲斬首赫諾芬尼〉畫作中，同樣呈現驚悚的視覺效果，然而不同於簡提列斯基朱蒂絲的無動於衷，卡拉瓦喬的朱蒂絲顯得相當驚恐害怕。這也說明了男女畫家在面對女性復仇題材時，所持的觀點是不同的。

阿特米西亞‧簡提列斯基,〈朱蒂絲斬首赫諾芬尼〉,1611-12,畫布、
油彩,158.8x125.5公分,拿波里國立卡波底蒙特博物館。

3.為什麼浮世繪在十九世紀歐洲 大受歡迎？

　　十九世紀中期，大量日本商品輸入歐洲，為了不使商品運輸過程中因路途顛簸，造成損傷，日本於是用平價便宜的浮世繪包裝商品。然而這種興起於日本江戶時代，帶有濃厚日本庶民文化的民間套色版畫，卻受到歐洲藝文人士的喜愛，一時間蒐藏浮世繪成為藝文人士熱門的話題。

　　如此，藝術界掀起了一股帶有東方異國情調的日本風尚。雖然有些畫家只是擷取一些代表日本的扇子、瓷器、和服等裝飾元素加諸在自己的畫作中，以便營造出東洋風情的表現手法。如惠斯勒（James Whistler,1834-1903）的〈白色交響曲 no.2 嬌小的白衣少女〉（1864），畫中女子在裝飾著瓷器的鏡前，手持扇子的溫柔形象，即為此類表現手法的經典代表。他們採用瓷器、漆器、日本面具、扇子等較具東方代表性的元素，來添增作品中異國的色彩。此外，同時期的約翰・阿肯生・格林沙（John Atkinson Grimshaw,1836-1893）等作品也有類同的表現。然而，上述帶有東方意象的作品，總體來說，顯然僅僅屬於外在的表象。至於畫家利用東方製品，如扇子、青花瓷等物品來說明他們心中所謂的東方意象；也就是東方藝術對於西方繪畫的影響，真正開始出現內化的表現，則要從印象派與那比派的作品談起。值得注意的是，

這股在 19 世紀歐洲掀起的「日本熱潮」中,主要並非來自日本傳統繪畫,而是代表庶民文化的浮世繪;熱愛日本風格的畫家在他們的構圖中開始出現日本浮世繪的表現特色。如馬奈的〈畫室裡的午餐〉(1868)、〈陽臺〉(1869)、〈協和廣場〉(1869)等,在構圖的切割手法與人物安排等方式,明顯受到日本風格的影響。尤其是那比派的畫家,特別傾心浮世繪,他們開始嘗試將浮世繪的構圖手法與精神融入自己的創作中,如波納爾(Pierre Bonnard,1867-1947)在 1889-1892 年間的作品特別明顯。此時波納爾創作了如同日本屏風形狀,窄長構圖的作品,畫中呈現浮世繪常用的強烈輪廓線與色塊,顯現出濃厚的裝飾性;畫中人物姿態與線條也帶有浮世繪的精神。如此,波納爾的作品自然帶有日本繪畫的精神和風采,這和僅在畫中出現「異國文物」的手法相比,在融合與運用的層次上,顯然已較為深化。

波 1892-98，畫布、油彩，四面屏風之一，私人納爾，〈穿著圓點圖案的女人〉，收藏。

4.為什麼雷洛茲認為藍色不能成為

畫作的主色調？

——以庚斯博羅的〈藍衣少年〉為例

庚斯博羅（ Thomas Gainsborough,1727-1788 ）與雷洛茲（Reynolds, 1723-1792）同為英國十八世紀重要的肖像畫家。雖然兩位皆以肖像著名，但對於「肖像」的理解與表現手法卻完全持著不同的看法。庚斯博羅認為肖像首重感覺，因此為了捕捉人物神韻風采，主張避免拘泥於過度精確的描繪，甚至採用所謂的「奇怪的塗抹痕跡」（如雷洛茲所言）。雷洛茲則堅持古典傳統的「崇高風格」，其肖像人物不但維妙維肖，更講究畫面氣氛與人物時代背景的關聯性，認為這是「合理的理想化」表現手法。

雷洛茲身為皇家美術學院創建者與代表人物，除了創作之外，他曾陸續在美術學院發表演說，闡述藝術理論。在一席來自學院講堂的演講中，雷洛茲提出藍色不可能為畫中主色的說法。然而雷洛茲長久以來的勁敵——庚斯博羅得知之後，為了反駁其觀點，刻意繪製了一幅穿著藍色綢緞的貴族少年形象——〈藍衣少年〉（1770）。在這一幅畫中，庚斯博羅將飽和的藍色色彩與背景偏黃的褐色色調和諧組合在一起，成功的將藍色絲綢的柔軟質感與反光折射後的光感微妙的表現出來。事實上，畫中少年並非真正的貴族，他是一位工廠主人的兒子。庚斯博羅對於畫作風格

的展現，始終堅持個人理念，他並不刻意追求傳統學院的規範，
而對於藝術相當自負且自認維護傳統品味的雷洛茲，對於庚斯博
羅不恪守學院規範的自然作風，相當不以為意。他認為庚斯博羅
的畫作最大的瑕疵在於缺乏準確與精緻性，而這一點也正是傳統
學院派時時刻刻、念茲在茲的創作態度。

　　庚斯博羅〈藍衣少年〉說明了　幅作品成功的關鍵，並不在
於冷色與暖色，而在於畫家本身的才能與技巧。其後庚斯博羅又
創作了一幅〈著藍衣的夫人肖像〉（1779-81），再一次的展現庚斯
博羅對於藍色的精湛掌握能力，顯然這個時期的庚斯博羅已經將
雷洛茲的諄諄教誨遠遠拋諸腦後。

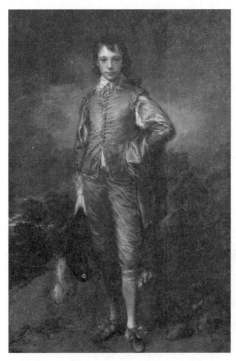

庚斯博羅，〈藍衣少年〉，
1770，畫布、油彩，178x123
公分，美國亨廷頓美術陳
列館。

5.為什麼文藝復興的宗教畫中

經常會出現當代人？

　　在傳統的西方文化中，藝術贊助者與藝術家的關係是相當微妙的。贊助者以訂購畫作之實質上的援助來支持藝術家的生活，甚至提供安穩舒適的生活環境；而藝術家則竭盡所能貢獻自己的天份，接受資助的藝術家經常陪伴在贊助者的身旁，甚至在金錢的資助下前往國外旅遊，為其家族作畫，並且實踐贊助者的夢想。文藝復興時期最重要的藝術贊助者梅迪奇家族，是 14、15 世紀義大利佛羅倫斯的銀行家族，也是當時勢力最為龐大的家族。15 世紀的柯西莫‧梅迪奇（Cosimo de' Medici,1389-1464）對藝術極愛好，使得他經常慷慨資助藝術事業。當時的宗教畫家安基利科（Fra Giovanni Angelico,1387-1455）、利比（Fra Filippo Lippi,1406-1469）等都是柯西莫‧梅迪奇欣賞且曾資助過的畫家。

　　15 世紀後半期勞羅佐‧梅迪奇（Loznzo de' Medici,1449-1492）繼承家族，對於藝術他展現了比祖父柯西莫更高的熱忱。長期贊助許多不同領域的創作家，將原本少有交集的各領域人才吸引到佛羅倫斯，因此，其贊助事業對於佛羅倫斯藝文發展扮演著相當重要的角色。15 世紀畫家波提且利的創作歷程，即與梅迪奇家族緊密結合著。1444 年波提且利出生於佛羅倫斯，1460 年進入菲利波‧李比修士工作坊習畫。年輕時曾受皮耶洛‧梅迪奇夫人邀

請，居住在梅迪奇宮中，當時勞羅佐年紀尚輕，較波提且利小 5
歲。波提且利與梅迪奇家族成員共桌吃飯，一同出遊，保持良好
友誼。

　　〈東方三博士的禮拜〉（1475），為當年波提且利居住於梅迪
奇宮時的作品，其創作目的是為了慶祝皮耶羅‧梅迪奇解除政治
危機（痛風的皮耶羅遭受攻擊，由 17 歲的兒子勞倫佐解除危機）。
畫中圍繞著聖母與聖子周圍的人物角色，正是梅迪奇家族的成
員，波提且利本人亦入畫中。另一位接受梅迪奇家族贊助的畫家
佐戈利（Gozzoli Benozzo,1420-1497），曾為梅迪奇家族製作許多大
型濕壁畫。其中"Palazzo Medici-Riccardi"的〈三王朝聖〉（1459-60）
之「年輕國王的隊伍」懸掛在梅迪奇家族禮拜堂牆面上。相當難
得的是梅迪奇家族行事低調的大家長科西莫也出現在畫中，他和
家族成員跟隨東方三博士前往東方朝聖。然而有趣的是，浩浩蕩
蕩的家族成員，華麗的衣著，隨身行李和僕役，幾乎讓人忘記這
是一幕來自宗教的故事場景。事實上，文藝復興許多藝術贊助者，
經常要求將自己形象藉由宗教主題呈現出來，他們或許是隨侍一
旁的虔誠信徒，或者是積極參與事件的追隨者。然而這些宗教場
景距離文藝復興也有一千多年，如此，就會產生 15、16 世紀的人
出現在西元一世紀的時空錯置景象。

佐戈利，〈三王朝聖〉之年輕國王的隊伍（局部），1459-60，濕壁畫，佛羅倫斯麥迪奇-里卡爾迪宮。

6.為什麼美艷的莎樂美（Salome）

手上會托著施洗約翰的首級？

　　在西方的繪畫主題中，女性鮮少以復仇者或兇殘的殺手形象出現，然來自聖經故事的莎樂美與茱蒂斯則為例外。關於莎樂美流傳著幾種不同的版本，根據王爾德的版本，希律王的繼女莎樂美著迷於施洗約翰俊俏的面容，主動求愛不成，惱羞成怒之餘，竟然要求希律王以一支「七層紗之舞」換取施洗約翰的首級。

　　源自以艷舞換取施洗約翰首級故事，其強烈衝突性的內容與人物鮮明的性格，引發藝術家豐沛的創作靈感。文藝復興時期畫家老盧卡斯·克拉納赫（Lucas Cranach the elder,1472-1553）與雷尼（Guido Reni,1575-1642）畫筆下的莎樂美，端著盛有施洗約翰頭顱的銀色托盤，美麗的容貌下沒有散發出任何一絲恐懼的眼神，彷彿拖盤放置的非取自活生生的頭顱。當然，從畫面視覺上的呈現手法看來，當時畫家並無意凸顯莎樂美複雜的性格，此處莎樂美僅僅作為構圖中的一個美麗女子圖像。

　　十九世紀，在德國歌劇家理察·史特勞斯根據王爾德戲劇腳本改編下，莎樂美從伶俐的少女變為外貌冷艷的仇恨女子。象徵主義大師莫羅（Gustave Moreau,1826-1898）的〈顯現〉，是莎樂美題材中最為人知的作品。在他筆下，沙樂美褪去文藝復興時期手捧施洗約翰首級的雍容姿態，轉而變為跳著艷舞的成熟女子，在薄

紗褪盡之際，空中卻浮現已被斬首的施洗約翰，恐怖、令人驚訝的靈異表現，讓〈顯現〉呈現高度不安的詭譎氣氛。

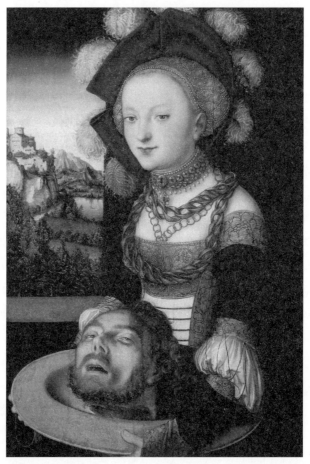

老盧卡斯‧克拉納赫，〈莎樂美〉，1530，油料、白楊樹，87 x 58 公分，布達佩斯美術館。

7.為什麼馬奈〈草地上的午餐〉

會掀起軒然大波？

　　〈草地上的午餐〉是 19 世紀法國畫家馬奈（Édouard Manet, 1832-1883）的作品，主要在描寫巴黎人民日常的休閒情景——郊外森林的草地野餐。然而如此平凡的輕鬆題材，在 1836 年「落選沙龍展」展出時，卻引起社會各界一陣譁然，毀譽不一。主要原因在於〈草地上的午餐〉選用題材雖然平凡無奇，然而馬奈卻在畫作中央草地上安排了一位神情自若、面對前方的裸體女子，而其身旁則坐著兩位穿戴整齊的紳士，如此，彼此間就形成一種極不協調的反差。從放置的水果與食物判斷，他們就像許許多多巴黎市民一樣，正在此進行野餐。畫面的後景，是一位站在溪邊的半裸女子。於是這幅看似尋常的題材，便呈現出令人無法理解的內容：為什麼在闔家歡樂的公共場所會出現妓女的裸體形象？為什麼衣冠楚楚的士紳會在草地上和裸體女子共進午餐？那後景中的半裸女子又為什麼會出現在這裡？一連串的疑問引起藝文界的熱烈討論。當然，一時之間，馬奈〈草地上的午餐〉也成為當下最熱門的話題。

　　當初允諾開辦「落選沙龍展」的拿破崙三世，看到〈草地上的午餐〉之時，也忍不住的指責該作品「淫亂」。而藝評家更是口徑一致的認為馬奈根本就是「不知廉恥」，社會士紳們也認為馬奈

簡直就是「缺乏修養」。然而值得注意的是，馬奈〈草地上的午餐〉
雖飽受批評，但馬奈精心設計的構圖和色彩上明暗對比的衝突性
設色手法，顯然已經脫離學院派的規範，並帶有「光線」與「色
彩」的實驗性表現。也因此引起了另一批追求改革的年輕畫家的
青睞，並影響了日後印象畫派的形成。

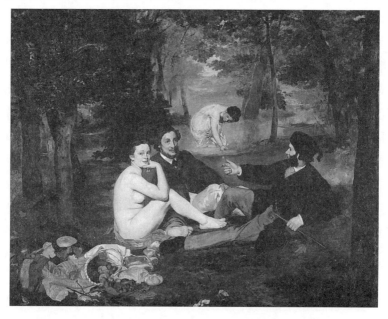

馬奈，〈草地上的午餐〉，1863，畫布、油彩，208×264 公分，巴黎
奧賽博物館藏。

8.為什麼米開朗基羅的「摩西像」會長角？

　　米開朗基羅（Michelangelo Buonarroti,1475-1564）為教皇朱利斯二世（Pope Julius II）陵寢設計的裝飾雕像中，有一件高達 235 公分的〈摩西〉（Moses）坐像。這件雕像創作靈感取自於舊約聖經中的〈出埃及記〉，內容記載以色列人追隨摩西離開埃及前往西奈山後，族人以金子鎔鑄成牛的形象，進行偶像膜拜的行為。族人違反十誡戒律的舉動，引起摩西相當的憤慨。米開朗基羅的「摩西像」正是捕捉摩西自椅子上躍起，將刻在石板上的戒律摔下地上的瞬間情景。

　　然而有趣的是，米開朗基羅的摩西頭上居然會長角？在西方傳統文化上，頭上長角大致是惡魔或不好的象徵。然而作為舊約聖經中重要長老摩西，為何頭上也會長角呢？而綜觀所有關於摩西的雕像與畫像，發現作為雕像的摩西，除了米開朗基羅的摩西外，北方雕刻家柯洛斯‧史魯特（Claus Sluter, 約 135/1360-1406）的〈摩西像〉（1395-1406）頭像亦有角，但是在畫作中卻從來沒有出現長角的摩西肖像。

　　事實上，自 12 世紀開始，摩西雕像的頭上偶爾會出現長角的造型，這必須由拉丁文聖經翻譯上的誤解談起。追溯緣由，最早出現長角摩西敘述的文本來自武加大譯本（the Latin Vulgate）所產生的謬誤。該版本舊約聖經第二卷〈出埃及記〉（34:29-35）中提及當摩西接受十戒，下西奈山時，眾人看到他的臉發光。然而由

於希伯來文的動詞"shine"（亮光），類似單詞"geren"（角），因此，擔任翻譯的聖保羅（St Jerome），產生誤解，將「亮光」翻成「角」，於是便翻譯成 "Videbant faciem Moysi esse cornatum（They saw that Moses' face was horned）" ──他們看見摩西的頭上是有角的。由此可知米開朗基羅在塑造摩西頭像時，顯然採用了錯誤的譯本。

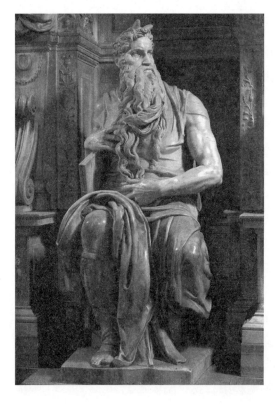

米開朗基羅，〈摩西〉，1515，大理石，高 235 公分，羅馬聖彼得教堂

9.為什麼「野獸派」（Fauvism）
畫中沒有野獸？

　　野獸派主要由馬諦斯（Henri Matisse,1869-1954）、魯奧（Georges Rouault,1871-1958）、曼更（Henri Charles Manguin,1874-1949）、烏拉曼克（Maurice Vlaminck,1876-1958）等法國 20 世紀畫家形成的一個繪畫團體。他們強調純色（pure color）在畫作中的運用，既不追求學院畫派的精緻描繪，也不刻意凸顯物體的形象輪廓；顏色是野獸派最重要的關注焦點，他們以色彩構圖，也以色彩展現畫中情緒。

　　野獸派作為一個繪畫團體，實際存在時間並不長，主要成就集中於 1905 與 1906 年的兩次展覽。野獸派的精神領袖馬諦斯在1899 年左右創作了野獸派的繪畫風格，然而他的作品中卻從來沒有出現過野獸，相反地野獸派描繪的主題多與人類文明相關：人物肖像、靜物、城市景觀與自然風景等。那麼為何野獸派要稱之為野獸呢？事實上，野獸派名稱的由來和野獸沒有直接的關係，該畫派的名稱來自於一位藝評家冷嘲熱諷的結果。1905 年，幾位風格類似的畫家在秋季覽展會舉行聯合展覽，當時沒有人知道這畫風色彩強烈、造型平面具裝飾性的作品應屬於何種風格。其中一位前來看展的藝評家渥塞勒（Louis Vauxcelles,1870-1945），看到同一展廳中矗立著一件風格類似十五世紀唐那太羅（David

Donatello, 1386-1466）風格的古典雕刻時，忍不住的脫口說出：「唐那太羅被一群野獸包圍了！」渥塞勒口中所謂的野獸指的就是在和古典作品相比之下，那恣意大膽設色與採用純色形塑畫面的構圖手法。

馬諦斯，〈紅色的和諧〉，1908，畫布、油彩，180 x 220 公分，倫敦皇家藝術學會。

10.為什麼惠斯勒會和拉斯金對簿公堂？

　　1877 年英國知名藝術評論家拉斯金（John Ruskin,1819-1900）和詩人王爾德一同前往格羅夫納畫廊（Grosvenor Gallery）欣賞惠斯勒（James Abbot Whistler,1834-1908）作品展覽，拉斯金對於其中一幅缺乏具體形象，僅以顏色構成畫面的〈泰晤士河上散落的烟火：黑和金的小夜曲〉不以為然，並且對於該作品索價 200 金幣感到相當不可思議。為此拉斯金特別在報紙上發表評論，文中激烈批評泰晤士河上煙火一作不過是「把顏料罐打翻在畫布上還要觀眾付錢，實在是一種欺騙」，並且「從未聽說過小丑把一盆顏料潑到人們臉上，還要付給他 200 金幣」。

　　為了捍衛名譽，惠斯勒在 1878 年提告拉斯金誹謗。在整個訴訟過程中，法官與惠斯勒一段經典的對話中，凸顯出藝術價值定位的問題。法官詢問惠斯勒，完成該幅作品需要花費多少時間？惠斯勒答稱實際工時為一天，但若將等待油畫表面乾後再進行些微的修改，前後也應當需要兩天。此時法官驚訝的詢問兩個工作天卻打算索價 200 金幣？這裡意指勞務所得與付出心力似乎不成比例。於是惠斯勒回答，他所要求的僅是一個人累積一生知識所值的代價，而這句話說服了陪審團，讓惠斯勒獲得勝訴。

　　英國法院判處拉斯金有罪，但是卻僅象徵性的要求拉斯金支付四分之一舊便士（1000 法辛）的罰款，獲得勝訴的惠斯勒卻因為訴訟和昂貴的法庭及律師費用，最後導致破產、囊空如洗。惠

斯勒有生之年不得不努力償還債務，他不但售出所有的家產，並移居威尼斯，依靠著製作銅版畫與繪製人物肖像努力還債。而在英國享有盛名的拉斯金，也因為這個轟動英國社會的事件影響，離開任教多年的牛津大學，心性也日益暴躁，日益憤世嫉俗。總結兩人處境，惠斯勒捍衛了自己的名譽，卻也因此付出極大的金錢代價；而拉斯金雖然因為這場官司而重挫自己的社會地位，卻也直接道出當時普遍人民的審美觀：作品必須能夠呈現具體的形象與明確情節。惠斯勒堅持的是藝術的自由與辛苦創作的結晶，而拉斯金則是憑著自己的良知與直覺進行評論。這場官司終究沒有最後的贏家，惠斯勒和拉斯金都只是站在自我的立場，各自陳述內心感受而已。

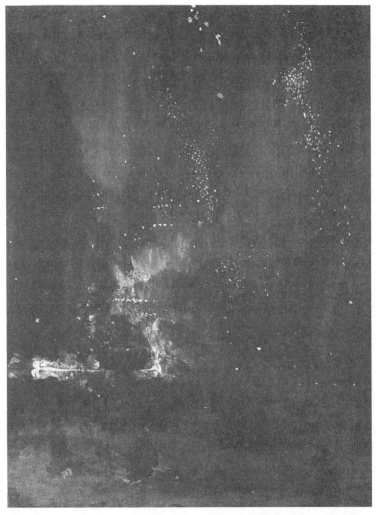

惠斯勒，〈泰晤士河上散落的煙火：黑和金的小夜曲〉，1872-77，
油彩、畫布，60.3×46.6公分，美國底特律美術學院。

11.為什麼〈勞孔父子像〉中的勞孔（Laocoon Group）在猛蛇纏繞之下沒有大聲哀嚎，反而只發出輕聲的嘆息？

　　勞孔原為特洛伊先知，因洩漏天機遭受天神以兩條蟒蛇纏繞致死。然而為什麼位於梵諦岡博物館的大理石雕像〈勞孔父子像〉（羅馬仿作，約西元 1 世紀早期，高 240 公分，梵諦岡博物館藏），在遭受如此酷刑的勞孔父子非但沒有大聲哀嚎，反而只發出輕輕的嘆息？

　　從金蘋果所引發的特洛伊戰爭中，特洛伊先知勞孔告知城民城外的木馬事實上內部藏有敵軍；然而城民不聽勸說，依舊開了城門，也開啟了歷史上著名的特洛伊戰爭，先知勞孔還成為該次戰役的犧牲者。然而勞孔並非死於戰場，而是因為洩漏天機為天神懲罰，最後他和他的兩個兒子被天神派下的猛蛇纏繞而死。

　　德國藝術史學家溫克爾曼以「高貴的單純、靜穆的偉大」（noble simplicity and serene greatness）來說明深受猛蛇纏繞、痛苦不堪的勞孔為什麼在雕刻作品中，沒有呈現他真實痛苦的一面。試想如果此時的勞孔與其子因為猛蛇的纏繞而痛苦大叫、露出極為猙獰的面貌，那麼對於觀看者而言，只剩下憐憫而已；而做為先知應有的堅毅、崇高的形象將毀於一旦。此外，希臘雕像

追求的是理想美，寧可犧牲現實的真實性，也要保有美的形象。
如此，憤怒、哀傷往往在淡化作用下，變成無聲的嚴峻與淡淡的
惆悵，也因此〈勞孔父子像〉中所承受的巨大苦痛，在此也就轉
為一聲輕輕的嘆息。

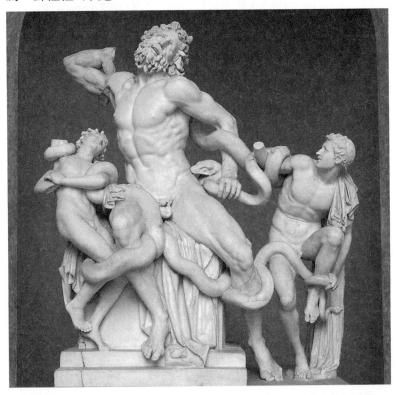

羅馬仿作，〈勞孔父子像〉，約西元 1 世紀早期，大理石，高 240
公分，梵諦崗博物館

12.為什麼十七世紀歐洲靜物畫中
經常可見中國瓷器製品？

　　隨著 16 世紀荷蘭東印度公司成立，大量的東方製品隨著荷蘭航運進口歐洲，其中又以中國製品最為大宗。這些精緻典雅的東方藝術，經常出現在歐洲畫作之中。早於 16 世紀初期，威尼斯畫家喬凡尼・貝利尼（G.Bellini,1430-1516）在〈諸神的宴饗〉（1514）中，諸神手裡捧的器皿即為中國青花瓷。

　　到了十七世紀，歐洲的靜物畫作中出現了許多來自中國精緻的工藝製品。這種帶有濃厚異國情懷的裝飾色彩，尤其流行於當時的荷蘭靜物畫作中。在荷蘭不少為了展現雄厚經濟財力與流行生活品味的中產階級，喜愛在家中懸掛繪有豐盛物產的靜物畫，當然，此時來自東方的各式瓷器器皿，成為靜物畫不可或缺的基本元素。對於歐洲人來說，這些來自遠方的工藝製品，不但可以作為居家生活的裝飾，更是用來炫耀財富的象徵。從十七世紀荷蘭靜物畫家黑姆（Heem, Jan Davidsz. De,1606-1684）、卡爾夫（Willem Kalf,1622-1693）的靜物畫作，不難看出當時人們對於富饒豐盛的喜愛。也因此，這些繪有豐富物產與工藝製品的靜物畫，終成為荷蘭十七世紀畫作風格的一大特色。

　　由於十七世紀荷蘭國勢強盛，各行各業分工明確，商業化的社會型態，反映在荷蘭藝術生態上，則產生了許多類型的畫作表

現。如：靜物畫、自然風景、城市景觀、海景等,在上世紀仍舊不受重視的畫作類型,到了17世紀的荷蘭,竟各自獨立為新的繪畫範疇。因此,十七世紀被譽為荷蘭繪畫的黃金時期,哈爾斯、林布蘭、維梅爾等各類型畫家輩出,尤其是靜物畫家的出現,他們成熟穩健的技法與精緻描繪的繪畫風格,成為荷蘭畫派的典範。當然畫作內容豐富的荷蘭靜物畫,其產生背景實為反映當時豐饒社會環境與強大國勢的最佳寫照。

　　強大的海軍與海上貿易,為荷蘭經濟帶來一片繁榮景象。當時從世界各地運回的異國物產與精美工藝製品,開拓了荷蘭人的生活方式與視野。地圖與海洋成為當時居家常見的畫作題材,例如維梅爾〈著藍衣的讀信女子〉畫中背景的地圖。至於靜物畫作常見威尼斯的玻璃杯、金銀器皿、中國瓷器、南方蔬果與遠洋的龍蝦等來自海外的各種異國物產,更說明荷蘭當時強盛的國力與繁忙的海運交通;如卡爾夫的〈鸚鵡螺杯的靜物〉(1662)、〈明朝末年瓷器的靜物〉(1669)等,皆充分體現當時荷蘭人喜愛以異國珍品來展示生活品味與炫耀財富的心態。

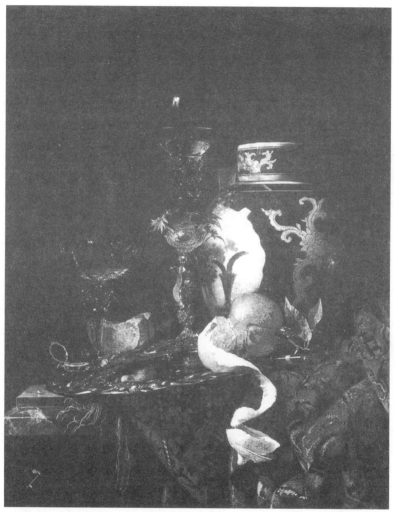

卡爾夫，〈明朝末年瓷器的靜物〉，1669，畫布、油彩，77 x 65.5公分，印第安納波利斯藝術博物館。

13.為什麼十八世紀畫作中出現許多中國題材？

　　受到十七世紀海運發達的影響，東方製品隨著商船運至歐洲，這些來自神祕國度，製作精巧的工藝製品，在十八世紀時期，掀起了一股流行旋風。十八世紀，隨著中國風尚的流行，知識界透過文學作品與中國儒家思想的影響，許多啟蒙運動時期的知識分子，開始熱衷於儒家學說。狄德羅不但給予《論語》極高評價，並對中國文化相當推崇；中國一時間被塑造成兄友弟恭的人間樂園。這股中國熱潮，也反映在十八世紀畫作內容中。當時布歐（François Boucher,1703-1770）、華鐸（Jean-Antoine Watteau,1684-1721）、弗拉戈納爾（Jean-Honore Fragonard,1732-1806）等洛可可畫家，積極投入「中國風尚」的裝飾設計；他們塑造了頭戴斗笠、蓄有八字鬍的中國男性形象與身材高䠷、溫柔婉約、手持雨傘的中國婦女形象。姑且不論歐洲眼中的中國人形象是否貼近現實，但從這些畫作中可明顯感受到，他們眼中的中國意象所指為何。在上述畫家的油畫作品中，出現了一些以美好中國為題材的畫作，這其中又以布雪在1742年展出於沙龍的〈中國皇帝上朝〉、〈中國漁夫〉、〈中國市集〉等系列作品最為知名。有趣的是，這些看似中國題材的作品，無論構圖或人物的姿態與神情，所呈現方式卻全然是「西式」的。以〈中國漁夫〉（1742）為例，畫作以兩組漁夫人家為中心，前景為手持雨

傘老翁與小孩、妻子一起的和樂圖像，後景則為坐在船上的海上人家，他們有一個共同點：父慈子孝的典型東方意象。對於十八世紀的歐洲人來說，東方尤其是中國，是一處充滿和樂氣息的人間樂園，因此有關中國的畫作主題總是脫離不了道德、家庭倫理與和善的親子關係。除中國題材外，當時許多洛可可作品中，我們經常在居家擺設中，發現各式的中國製品，尤其是深受中國人喜愛的彌勒佛像。比如英國畫家霍加斯（William Hogarth,1697-1764）〈流行婚姻：早餐〉（1743）壁爐與時鐘上的彌勒佛像，布歇〈下午茶〉（1739）櫥櫃中裝飾的彌勒佛像等。餘如瓷器、屏風、漆器、觀世音佛像等製品，也經常在畫作中見其蹤跡，由此可見，中國製品在十八世紀西方居家生活中的普及性與歡迎程度。

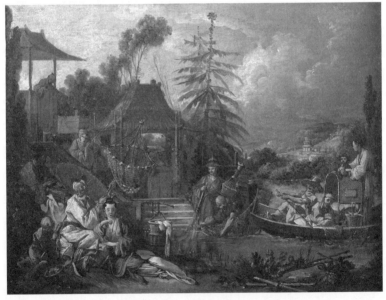

布歇，〈中國漁夫〉，1742，畫布、油彩，貝桑松藝術與考古學博物館。

14.為什麼〈喬凡尼‧阿爾諾芬尼與妻子肖像〉

是一幅結婚儀式圖？

〈喬凡尼‧阿爾諾芬尼與妻子肖像〉（portraic of Giovanni Arrulfini and his wife），由尼德蘭畫家揚‧范‧艾克（Jan van Eyck,1380-1441）於 1434 年完成，畫中隱藏許多有趣的象徵意涵，為藝術史上著名的畫作。

此畫是以男女主角位於布魯日家中的房子為背景。男主角阿爾諾芬尼神情嚴肅的看著前方，右手以一種儀式般的姿勢，高舉胸前。而另一側的女主角瓊安娜則雙眼低垂，溫順地將右手放置在阿爾諾芬尼的掌心中。然而手掌相疊究竟具有甚麼意義呢？原來這是一幅特別訂製的委託畫，阿爾諾非尼希望揚‧范‧艾克將這神聖的一刻記錄下來。

事實上，15 世紀的尼德蘭地區互訂終生的儀式不一定要在教堂舉行，只需見證人即可舉行，然而這幅畫的見證人又在哪裡呢？我們又何以知道這是描繪婚禮進行的神聖一刻呢？原來揚‧范‧艾克將所有的答案藏在新人背後的那面凸面鏡裡。從鏡子的反射我們可以看到新郎與新娘前方站立著一位身穿藍色衣服的見證人，他正在主持著婚禮。而鏡子上方清晰可見畫家的簽名：「揚‧范‧艾克在這裡/1434」。因此，〈喬凡尼‧阿爾諾芬尼與妻子肖像〉就像一幅結婚沙龍照，記錄著這對新人最喜悅的一刻。揚‧范‧

艾克在〈喬凡尼‧阿爾諾芬尼與妻子肖像〉中，精心設計了許多代表婚姻、愛情的象徵物件，例如窗口的橙子說明了多子多孫的期待；畫中前景嬌小可愛的布魯塞爾格林芬犬，則意味著忠貞的愛情。在新嫁娘後方的哥德式風格椅背上，刻著聖瑪爾大的形象，她是家庭主婦的守護神。

　　畫中一個有趣的現象是，穿著華麗的新娘瓊安娜右手撫摸著微微隆起的腹部，乍看之下，似乎已經懷有身孕。然而，許多學者在大量文獻資料的佐證下，信誓旦旦的說明這只是晚期哥德時期，一種來自勃艮第公國的流行穿著而已。

　　揚‧范‧艾克藉由畫中許多看似平凡的家居裝飾，蘊含對於婚姻、愛情的深切期待，而畫中特定物件所傳達的某種特定訊息與象徵意涵，其實是文藝復興時期相當常見的表現方式。

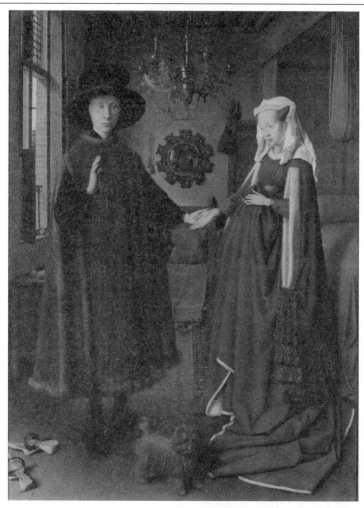

揚‧范‧艾克,〈喬凡尼‧阿爾諾芬尼與妻子肖像〉,木板、油彩,
1434,81.8×59.7 公分,倫敦國立肖像畫廊。

15.為什麼英國風景畫家泰納又有

災難畫家之稱？

　　1834 年位於泰晤室河畔的英國國會發生大火，正當眾人喧嘩吵嚷的前往救火之際，卻有一位公民匆忙的帶著畫具，悄悄地來到河的對岸，完成了〈大火中的國會大樓〉，這就是英國著名的浪漫主義大師泰納（Joseph Mallord William Turner,1775-1851）。

　　泰納是英國 19 世紀傑出的浪漫主義風景畫家，其作品主要展現大自然無可抗拒的偉大力量，強調從自然景觀動人心魄的效果，以及人類在面對自然災難時無能為力的恐懼感。也因此其畫作題材多從暴風雨或極端惡劣的自然災難獲取靈感，尤其重視畫面中「光」的效果。泰納靈活運用色彩配置，以直接激發觀賞者的視覺效應，並藉以表現浪漫主義中自然界激烈、猛烈的情緒感受。

　　才華洋溢的泰納，24 歲即成為英國皇家美術學院破例接受的最年輕會員。他特別著迷於變化萬千、捉摸不定的大海，尤其擅長表現驚濤駭浪的海上風暴、船難與帶有強烈戲劇性色彩的火山爆發、風災等災難畫面為主題，也因此為他博得「災難畫家」的稱號，其中又以取自社會時事的〈販奴船〉一作最具代表性。〈販奴船〉取自泰納所處時代的悲劇現況──載著販賣奴隸的船長，總是將染有流行病的奴隸直接從船上扔向大海，任其自身自滅。

泰納在〈販奴船〉中敘述的正是那些被棄留在海上載浮載沉的奴隸，在驚險漂流的巨濤駭浪中搏鬥一夜後的景象─晨曦的光芒照耀的泛著銀光的海面上，〈販奴船〉已經緩緩駛去，留下前景殘破的奴隸屍體與零散的漂流物。為了能夠更精確的感受海上強大的風暴力量，泰納曾經請求友人將自己綁在船桅上四個小時，任由海浪撞擊，以便描繪這大自然無可抗拒的強大力量。

　　泰納的風景畫，不是彩妝美麗的裝飾畫，相反地，他試圖表現大自然各種情緒的變化，帶有濃烈的浪漫主義色彩。

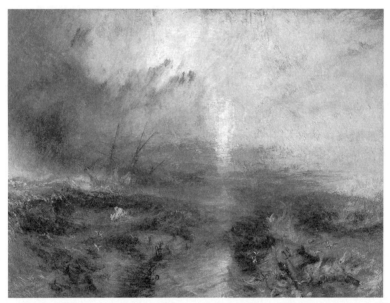

泰納，〈販奴船〉，1840，畫布、油彩，90.8 x 122.6 公分，波士頓美術館。

16.為什麼維多利亞時期畫作中的

女性形象總是弱不禁風？

　　在英國嚴格國教的規範下，維多利亞時代的女性總是被教育著必須具有服從、溫順、弱不禁風的嬌柔形象。當時仕女的穿著十分華麗，全身裝飾著一層又一層的蕾絲，袖子是寬擺且分成數截的款式，每件衣服還有漂亮的抽褶和繫帶。低胸、高腰式的娃娃裝、高跟鞋，為當時流行的穿著。唯有柔順的性格與穿著外觀甜美可人的女子形象，才得以惹人憐愛、符合社會對於女子形象的期待。改編自十九世紀女作家珍・奧斯汀（Jane Austin,1775-1817）的《理性與感性》，將維多利亞時代女性受到社會道德的約束，做了很精闢的呈現。壓抑自我性格與講究華美外表的女性形象，如實地反映在當時學院派的繪畫風格中。

　　十九世紀的英國繪畫中充滿了優雅與皇室品味，就如同勞倫斯 阿勒瑪-塔達瑪（Sir Lawrence Alma-Tadema,1836-1912 ）與英國皇家美術學院院長雷頓（Frederic Leighton,1830-1896）在畫作中塑造出唯美神態的甜美女孩形象，儼然成為維多利亞時期古典風格中的經典表徵。此時畫作中的女性總是特別強調其居家、良好教養的一面，例如雷頓的〈纏繞紗線〉及〈音樂課〉；而勞倫斯 阿勒瑪-塔達瑪則擅長描寫女性靈氣脫俗的不凡氣質，其畫中女性彷彿來自遙遠的希臘美好時光：慵懶、浪漫、不食人間煙火，完全

脫離了現實生活的真實感受。

　　唯美式的繪畫風格在提倡藝術改革的拉斐爾前派中得到了完全的繼承。這個致力於發揚拉斐爾以前的藝術──早期文藝復興時期為訴求的繪畫團體，由英國皇家美術學院學生組成。該畫派之創作靈感多擷取自文學作品，尤其特別著迷淒美的愛情故事與感人詩篇，也因此「拉斐爾前派」畫作中，美麗女子的浪漫戀情，總是蒙上一層感傷的情懷。例如為情所困的女子，終究逃不出宿命、苦戀與死亡，成為「拉斐爾前派」畫中經常出現的情節。米雷（John Everett Millais, 1829-1896）的〈瑪莉安娜〉取自於英國詩人丁尼生詩篇，敘述遭受悔婚的未婚妻，活在等待未婚夫前來迎娶的盼望中，漫長的日子與永無止盡的歲月流逝，在瑪莉安娜絕望的眼神中，道盡了「宿命」──無盡等待的無奈；而取自莎士比亞名劇《哈姆雷特》中的悲劇人物歐菲利亞（Ophelia），其悲慘的愛情遭遇與惹人憐惜的形象，成為拉斐爾前派畫筆下的經典形象。悲苦的命運與愛情的挫折在布朗（Ford Madox Brown, 1821-1893）的〈請帶走你的孩子，先生〉（1851-92）畫中，也直接且毫不保留的呈現出來。

　　社會對於女性的高度期待與嚴格的道德規範，讓維多利亞時期的女性終究逃脫不了父權主義的操控。柔弱、美貌與憂鬱感傷，也就成為此時畫作中典型的女性形象。

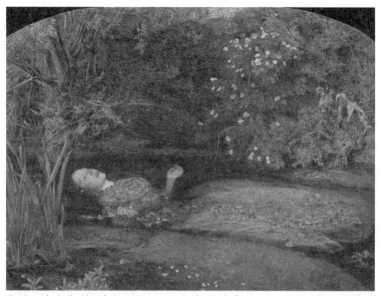

米雷,〈歐菲利亞〉,1851-52,畫布、油彩,76x112 公分,倫敦泰特美術館。

17.為什麼魯本斯只畫胖女人？

　　巴洛克代表畫家魯本斯（Peter Paul Rubens,1577-1640）畫作中的女性裸體，體型豐腴，姿態撩人，呈現出高度的官能美。事實上，從流行趨勢與時代審美觀來看女性形象，則不難發現，魯本斯所處的時代以及生活環境，「豐腴」的女性，實為當時常見的體態；而這體態，顯然已經等同「富貴高雅」的同義詞。我們只要看看自文藝復興以來畫作中的女性形象，極少出現當代時尚的紙片人，即可得知，刻意追求纖細的身材並非當時的流行趨勢，而合宜的體態，甚至略帶豐腴，才是畫中貴婦的標準形象。此種觀念，從 16 世紀威尼斯畫派「提香式」的美女中不難看出。

　　17 世紀的巴洛克風格強調動感雄偉，富麗堂皇的氣勢，而豐腴裸體女性，充滿生命力的線條動勢，誇張扭曲的體態，更能豐富觀賞者的視覺官能感受。因此，豐腴的女性繼續成為巴洛克畫家筆下的最愛，這其中又以魯本斯的〈列其普的女兒被劫〉、〈海倫娜在花園裡〉、〈裹在大衣裡的海倫娜〉最具代表性。當然，豐腴女性除了因為能夠產生感官的視覺宴饗而受到魯本斯青睞之外，魯本斯所在的法蘭德斯地區人民的體態，也是影響畫家視覺感受的重要關鍵。事實上，這個地區的人民因為肥沃富饒的土地，滋養著各式物產，因此飲食習慣少不了大魚大肉，再加上樂天知命、平庸世俗的生活方式，養成飲酒的生活形態；反映在畫作中的人民，自然臉色紅潤、心寬體胖。19 世紀法國藝評家丹納

（Hippolyte-Adolphe Taine,1828-1893）曾經如此形容：17 世紀的佛
蘭德斯畫派，只是誇大佛蘭德斯人的胃口、貪欲、精力和快樂。
的確，受到時下環境與審美觀的影響，魯本斯筆下的女性自然不
是靈性骨感、纖細瘦弱的女子，取而代之的是體態豐滿，十足世
俗性的肉慾題材。

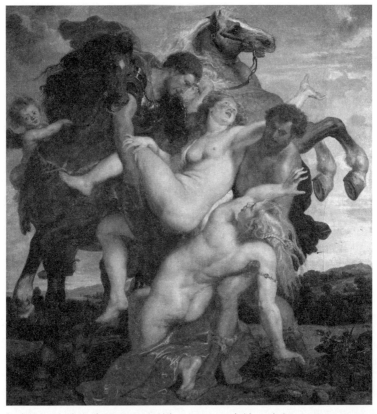

魯本斯，〈列其普的女兒被劫〉，1618，油料、木板，224 x 210.5
公分，慕尼黑舊美術館。

18.為什麼缺陷也是一種美？

　　在傳統古典藝術的觀念裡，藝術家以追求完美的理想形象為目標，所以他們創作出的人物形象，是建立在「異於自然，而更勝於自然」的信念上，因此產生了所謂的黃金比例、九頭身等衡量美的規範。到了文藝復興時期，由於人文主義思想興起，藝術家競相追求藝術表現的合理性，於是如何正確表現人體姿態？如何精準傳達比例問題？就成為藝術家最大的課題。然而當美的形象與合理性互相衝突時，藝術家應當如何選擇？

　　從許多雋永的藝術作品中，我們不難發現，直到今天它們仍舊散發著美的訊息，令人讚嘆不已。然而我們若細心觀察其創作技法與表現風格，則不難發現，不少流傳世代的傑作，其表現方式卻不一定遵守古典思維下的美的規範，甚至有的是來自古典規範中所不允許的缺陷！包括錯誤的比例、不合情理的姿勢、缺陷的體態等，舉作品為例：如斷臂的〈米羅的維納斯〉（公元前二世紀）；非常態比例的波提且利（Sandro Botticelli,1445-1510）〈維納斯的誕生〉（1485）；脖子誇張變長的巴米基安尼諾（Francesco Parmiginino, 1503-1540）〈長頸聖母〉（1535）；以及至少多了三節脊椎的安格爾（Jean-Auguste-Dominique Ingres,1780-1867）〈大宮女〉（1814）等。上述作品有一個共同特色，即是呈現女體高度纖細優美的姿態，乍看之下，他們完全符合古典藝術規範下美的化身，但他們也已經嚴重違反古典美學所立下的美的規則與規範。

　　曾有好事者試圖為斷臂的〈米羅的維納斯〉重新裝上「義肢」，然而最後發現，多了手臂的維納斯，將損害其完美無暇的 S 型體態。同樣地，當我們試圖調整〈維納斯的誕生〉中過於狹窄的肩膀、和臉一樣長的脖子與展現優美曲線的長臂時，赫然發現調整後的維納斯是如此的平淡無奇。而〈長頸聖母〉也因為過度拉長的脖子比例，才讓聖母的輪廓比例顯得更加秀麗優美。〈大宮女〉那看似無懈可擊，完美弧線的背部曲線，也是因為安格爾暗中「整形」後才得以達成。

　　因此，缺陷一定是缺陷嗎？那可不一定，有時藝術因為缺陷而更加完美。

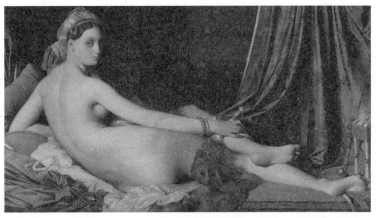

安格爾，〈大宮女〉，1814，畫布、油彩，89 x162.2 公分，巴黎羅浮宮。

19.為什麼〈蒙娜麗莎的微笑〉

會遺留在法國？

　　達文西（Leonardo da Vinci,1452-1519）〈蒙娜麗莎的微笑〉，至今仍被視全世界最迷人、最神祕的微笑。這幅創作於 1503-1505年的曠世巨作，數百年來一直為人津津樂道。在她的笑容中，到底藏有甚麼秘密？人們對於蒙娜麗莎的研究熱潮一直沒有消退過。

　　1869 年英國文學家佩特（Walter Pater,1839-1894）一篇以〈蒙娜麗莎的微笑〉為主題的散文，成功的將麗莎的視覺意象融入世紀末的頹廢文學之中。一時間佩特的〈蒙娜麗莎的微笑〉成為文學界歌頌的對象，而麗莎也化身為謎樣女性的最佳代表。

　　蒙娜麗莎原文為 Mona Lisa，也就是蒙娜夫人的意思。雖然此處的 Mona 正確的拼音應當為 Monna，然而積非成是，也就一直沿用下來。根據文藝復興傳記作者瓦薩里的紀錄，畫中人物麗莎為佛羅倫斯富商喬康達之妻，因此這幅作品又稱為〈喬康達夫人〉。

　　為什麼達文西的〈蒙娜麗莎的微笑〉最後會停留在法國，並且成為日後羅浮宮最為珍貴的寶物？事實上，身處於文藝復興盛期的達文西，雖然繪畫天分備受肯定，然而，他在義大利卻沒有一處能夠讓他長久居住，安身立命。達文西曾投靠米蘭大公斯佛

爾札（Ludovico Sforza,1451-1508），但米蘭在 1499 年為法軍擊敗，為此達文西不得不重新尋找新的贊助者。然而當時北方威尼斯活躍著提香（Tiziano Vecellio,1488/90-1576）、羅馬則有剛完成西斯汀教堂天頂畫，聲勢如日中天的米開朗基羅（Michelangelo Buonarroti,1475-1564）；而同樣在羅馬深受教皇提拔的拉斐爾（Raphael Santi,1483-1520），正開展著事業的高峰，幾處義大利重要的藝文中心都有自己知名的藝術家，最後達文西在佛羅倫斯找到了新的、短暫的贊助者朱里亞諾·德·梅迪奇（Guiliano de'Medici, 1453-1478）。梅迪奇去世後，達文西在義大利失去了一位有力的支持者。1616 年法國國王法蘭索瓦一世傾心於達文西的才華，盛情邀約至法國，而達文西在離開義大利時便帶著心愛的〈蒙娜麗莎的微笑〉。雖然這件作品歷經幾番波折，數度易手，但最後〈蒙娜麗莎的微笑〉還是保留在法國。

達文西,〈蒙娜麗莎的
微笑〉,1503-5,畫板、
油彩,77x53 公分,法
國羅浮宮。

20.為什麼克勞德‧洛蘭的〈港口與登船的
示巴女王〉畫作，幾乎看不見示巴女王？

　　在古典的繪畫傳統中，畫作題材代表畫家的身分與地位，也
因此帶有教育、道德意義的歷史畫、宗教畫以及文學故事性的神
話，長久以來被視為是「崇高的題材」，而從事上述題材的畫家，
也較具有社會地位。相反地，風景、靜物、風俗畫等小品類型的
畫作，則不受正統畫家的重視。雖說風景在 17 世紀的荷蘭享有與
其他畫作類型同樣的待遇，並醞釀出許多傑出的風景畫家。然而
對於 17 世紀其他國家而言，風景畫仍然被視為畫作中的背景，屬
於陪襯的次要地位。

　　因此，許多擅長景致描寫的畫家，為了保持自身的畫壇地位，
便企圖採用一種較為折衷的處理手法，使他的作品能夠同時兼顧
景致之美與歷史意義；也就是美術史所謂「理想性的風景畫」－
畫家將傳說中的事件或歷史上具有重要意義的人文景點，融入風
景畫中，使這類畫作所呈現的不僅是純粹的風景描寫，還承載著
主流觀點所強調的藝術教育意義與功能。如此，既可免除正統古
典畫派對於寫景繪畫藝術性的疑慮，又可以藉由畫作中點綴性的
人物形象，來掩飾實為風景畫作的事實。基本上，「理想性的風景
畫」具有下列幾個特點：第一、具有歷史意義的景點，大自然風
景應與過去之歷史傳說相結合，才能顯示出其意義；第二、畫中

人物形象與景物之比重明顯變小；第三、義大利的景物為主要描寫地點，因此宏偉的古典風格建築為必備的景觀。

　　喜愛描繪海景，長年居住義大利的法國畫家克勞德・洛蘭（Claude Lorrain, 1602-1682），以及古典大師普桑（Nicolas Poussin, 1593-1665）同為理想性風景畫代表人物，他們經常將現實與理想的場景結合為一，並且將人物點綴其中。由於作品主角在畫面中顯得相當渺小，於是出現十分有趣的現象：例如〈港口與登船的示巴女王〉一作，主角─示巴女王，在整體作品中所佔比例微乎其微，甚至幾乎無法辨識女王面貌；若不是畫作主題特別指出「示巴女王」，乍看之下，還以為這是一幅純粹描寫海港風光的古典畫作。

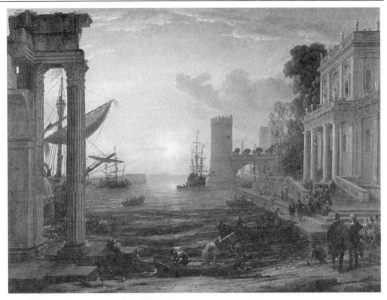

克勞德・洛蘭，〈港口與登船的示巴女王〉，1648，畫布、油彩，148
x 194 公分，倫敦國家美術館。

四、表演藝術

朱芳慧 撰

1.為什麼百老匯「四大音樂劇」是
二十世紀的代表性戲劇藝術？

　　「百老匯」（Broadway）原意為「寬闊的街」，是美國紐約的街名，街道兩旁分布著幾十家劇院。現在的「百老匯」已成為歌舞戲劇的代名詞，尤其是紐約「百老匯音樂劇」，代表了美國的藝術、商業以及文化。「音樂劇」（Musical Theater），又稱"Musical"，是融合音樂、戲劇、舞蹈的綜合表演藝術，來自「歌劇」（Opera）、「喜歌劇」（Comedy Opera）及「輕歌劇」（Operetta）。探究「音樂劇」可追溯到十九世紀後期到二十世紀初，當時流行的「輕歌劇」及「喜歌劇」。二者相較於以神話、史詩或聖經故事為題材的「歌劇」而言，「輕歌劇」、「喜歌劇」是以幽默的對白、輕快的音樂和浪漫的情節來呈現。這種輕喜劇風格的演唱形式，仍然沿用傳統美聲唱法，因此，在藝術本質上還是異於流行音樂劇。自十九世紀末，「喜歌劇」從英國傳到美國的戲劇中心—「百老匯」，美國人便將「喜歌劇」發展成為百老匯「音樂劇」。

　　百老匯「四大音樂劇」是指：《貓》（*Cats*）、《悲慘世界》（*Les Miserables*）、《歌劇魅影》（*Phantom of the Opera*）與《西貢小姐》（*Miss Saigon*）。1981 年英國著名作曲家安德魯‧勞伊德‧韋伯（Andrew Lloyd Webber）和製作人卡麥隆‧麥金托什（Camero Mackintosh），取材英國詩人艾略特（Thomas Sterns Eliot）的詩集，

創作音樂劇《貓》，劇中將貓咪「擬人化」，並透過各類貓來敍述人生百態。1985 年麥金托什與亞蘭・鮑伯利（Alain Boublil）以及克勞德・米榭・勛伯格（Claude-Michel Schonberg）共創音樂劇《悲慘世界》，作品改編於維克多・馬里・雨果（Victor-Marie Hugo）的同名小說，那是以法國大革命為背景的文學巨著。

　　1986 年麥金托什和韋伯再推出浪漫愛情音樂劇《歌劇魅影》，該劇取材於加斯頓・勒魯（Gaston Leroux）的同名懸疑小說。之後，麥金托什又再度製作音樂劇《西貢小姐》，該劇描述越南女孩和美國大兵的淒美愛情故事。以上四大經典之作，都在英國倫敦西區（West End）以及美國紐約百老匯（Broadway）公演多年，成績優異，得獎無數。百老匯「音樂劇」有引人入勝的劇情，豐富酣暢的音樂，淋漓雋永的舞蹈；專業演員能歌善舞，再加上變幻莫測的多媒體舞臺，將劇場氛圍自然地融入在音樂劇的世界中。「四大音樂劇」各具有獨特性，藝術魅力征服全球，它們於是成為二十世紀的代表性戲劇，也是最具商機的表演藝術。

2.為什麼歌劇《卡門》是一部具有 吉卜賽熱情的浪漫悲劇？

　　「歌劇」最早出現在十六世紀的義大利，再傳播到歐洲各國。「歌劇」的表演形式是以聲樂、抒情及戲劇為主的藝術，主要唱段有抒發情感的「詠嘆調」（aria）與開展情節的「宣敘調」（recitative）以及重唱與合唱。喬治・比才（George Bizet）的歌劇《卡門》（Carman）改編自法國作家普羅斯伯、梅利美（Prosper Mérimée）的同名中篇小說，故事背景在 1820 年西班牙的塞維利亞（Seville），歌劇題材亦設定在充滿異國情調的西班牙。1875 年歌劇《卡門》在法國「巴黎喜歌劇院」首演，此劇不但是比才最高的創作成就，也是法國十九世紀歌劇的經典之作。劇中描繪人性的卑微及現實的殘酷，因此，舞臺上看不到華麗的布景，只有犯罪的兵士、穿著樸拙言行鄙俗的女工、山賊走私的密談及打鬥殺人的場面等。主要角色有：吉普賽女郎，菸廠女工「卡門」（Carmen）、年輕的軍官「唐賀塞」（Don Jose）、農村姑娘，「唐賀塞」的未婚妻「蜜凱拉」（Micaela）、鬥牛士「艾斯卡密羅」（Escamillo）與扮飾「合唱團」的群眾演員（菸廠女工、官士兵、走私客、小販以及居民）。舞臺布景取材西班牙的畫作，強化西班牙風味的場景。以鬥牛場的概念設計成「圓形劇場」，將觀眾席與舞臺結合成一個同心圓；近圓心處設計了讓演員進出的入口，在同心圓的最外圍走道上，讓鬥牛士騎馬出場。音樂方面，以浪漫

精神來襯托西班牙題材，而且只採用三個西班牙民間曲調；又將法國東南部的鄉土樂風運用在西班牙的旋律之中，鮮明的音樂旋律緊密劇情，構成生動的舞臺畫面。表現出西班牙式既熱情奔放，又悲涼傷感的音樂結構。

　　歌劇《卡門》是四幕歌劇：第一幕，衛兵交接，〈前奏曲〉（Overture）、又名〈鬥牛士之歌〉（Les toreadors）。在塞維利亞的街頭，喧鬧的群眾與鬥毆的菸廠女工，「卡門」出場唱「詠嘆調」〈哈巴內拉舞曲〉（Habanera），注入熱情的情緒；第二幕，「卡門」為「唐賀塞」唱〈賽吉地亞舞曲〉（Les dragons d'Alcala），「唐賀塞」放走了「卡門」。在酒店中「卡門」與「走私者」密談，合唱〈走私販進行曲〉（Marche des contrebandiers）（六重唱）。「唐賀塞」後來到酒店，「卡門」手足舞蹈唱〈波希米亞之歌〉（Chanson boheme），賣弄風情，「唐賀塞」熱愛著「卡門」；第三幕，「蜜凱拉」是「唐賀塞」青梅竹馬的情人，「蜜凱拉」以「歌劇」的抒情性，表現出她對「唐賀塞」堅貞不渝的愛；第四幕，鬥牛士的遊行行列，從〈幕間曲〉到〈鬥牛士進行曲〉，群眾向鬥牛士歡呼的同時，絕望的「唐賀塞」拔刀刺死「卡門」，歡樂場面與悲劇結局形成強烈對比，將氛圍推到極致。「卡門」的環境造成她的性格悲劇，她不受法律及道德束縛，只追求自我的生活方式。劇中透過〈哈巴內拉舞曲〉、〈賽吉地亞舞曲〉和〈波希米亞之歌〉這三首曲子，塑造出她浪漫熱情的鮮明個性，最後以悲劇來完成她對愛情敢愛敢恨的態度。歌劇《卡門》在音樂與文學的主題下，表現出源於生活而又高於生活的社會內涵，可說是一部具有吉卜賽熱情的浪漫悲劇。

3.為什麼音樂劇《貓》將貓咪鮮明的

角色「擬人化」？

　　音樂劇《貓》是英國作曲家安德魯‧洛伊‧韋伯（Andrew Lloyd Webber），根據英國詩人艾略特（T. S. Eliot）寫於 1939 年貓的詩集（Old Possum's Book of Practical Cats），改編而成的一部音樂劇。1981 年，韋伯與皇家莎士比亞劇團（Royal Shakespeare Company）合作《貓》劇，在倫敦西區的「新倫敦劇院」首演，成為百老匯公演最久的劇目；1998 年韋伯完成《貓》劇舞臺電影版。全劇共分兩幕，這群貓咪都有自己的名稱：「管事貓」（Munkustrap）、「白貓」（Victoria）、「灰貓」（Munkustrap）、智慧的「長老貓」（Old Deuteronomy）、「肥貓」（上流貓）（Bustopher Jones）、「巫術貓」（Tantomile）、「鐵路貓」（Skimbleshanks - The Railway Cat）、「魅力貓」（Rum Tum Tugger）、「老甘比貓」（The Old Gumbie Cat）、「劇院貓」（Gus - The Theatre Cat）、「小偷貓」（Mungojerrie 與 Rumpelteazer）、「壞貓」（Macavity）、穿著優雅的「過氣貓」（Grizabella）等。這些貓咪的名稱，已足以看出其「擬人化」的多樣個性。

　　舞臺布景是以可口可樂、箭牌口香糖、牙膏、碗碟等物裝飾，舞臺上營造出一個以貓咪視角看去的巨大垃圾場。這些貓咪聚集在街角的垃圾場，舉行他們的傑利可舞會。開場朗誦、歌唱"The

Naming of Cats"和"The Jellicle Ball"兩首歌曲，表達貓族的驕傲與個別的性格特質。並運用了古典（Classis）、流行（Pop）、搖滾（Rock）、藍調（Blues）、爵士（Jazz）等多元性的音樂。這多元性的音樂也正與貓族的性格相映襯，例如「魅力貓」（Rum Tum Tugger）是典型的搖滾角色、「劇院貓」（Gus）顫抖著敘述當年；而「過氣貓」（Grizabella）因為年輕時背叛了"Jellicle Cats"到外面世界闖蕩，嘗盡了人情冷暖與辛酸，現在她帶著疲憊回來，可是所有的貓兒都不肯接受她。而她的一首〈回憶〉（Memory），唱出失落及渴望被愛、回憶滄桑辛酸的往事，成為全劇的靈魂和焦點。最後，由"Old Deuteronomy"作出決定，選出"Grizabella"登上「貓的天堂」，她終於在眾貓的吟唱祝福中重獲新生。在二十段歌舞中，每隻貓以其獨特性展現音樂風格，將貓咪鮮明的角色「擬人化」，全劇充滿細膩的英式文學與幽默，建構了一場以音樂貫穿舞蹈、獨一無二的《貓》劇。

4.為什麼電影版音樂劇《歌劇魅影》

是一部融合歌劇、輕歌劇的經典之作？

　　音樂劇《歌劇魅影》（Phantom of the Opera）改編自法國作家卡斯頓・勒胡（Gaston Leroux）的小說《Le Fantom De L'opera》。原著小說《歌劇魅影》法文版在 1910 年出版，1911 年被翻譯成英文。作曲家安德魯・洛伊・韋伯（Andrew Lioyd Webber）將這個故事創作成音樂劇，1986 年《歌劇魅影》於倫敦 Her Majesty 劇院首演；1998 年英國百老滙大導演哈若・普林斯（Harold Prince）將《歌劇魅影》拍成大製作電影版音樂劇。故事敘述十九世紀的劇院面臨倒閉拍賣，從拍賣劇院水晶吊燈開始，將劇情回溯到五十年代的「巴黎歌劇院」。劇中主角：作曲家「魅影」（Phantom）、歌劇演員「克莉斯汀」（Christine）與貴族「勞爾」（Raoul），演繹令人悵然感動的愛情悲劇故事。「魅影」面貌醜陋，但他深愛著「克莉斯汀」，一心教導她音樂，並成為女主角。他擁有細膩而豐富的情感，但是對感情和音樂都有強烈的控制欲，加上對「勞爾」的嫉妒，更使他瘋狂。「魅影」是「克莉斯汀」的導師，她被「魅影」傑出的音樂魅力深深吸引與迷惑。當她好奇的摘下「魅影」的面具時，這份迷惑急速轉變，由害怕到恐懼，由恐懼到同情。在「魅影」對他們百般威脅之下，「克莉斯汀」仍渴望與「勞爾」長相廝守。最後，為了解救「勞爾」，當她對「魅影」深情

的一吻，使他頓然領悟而離去。在電影結局裡，老年的「勞爾」在「克莉斯汀」的墓前，看到一支紅玫瑰。作者想要表達的是在面具下去理解和包容的摯愛，以及軟弱卑微與驕傲自大的人性。

　　電影版音樂劇《歌劇魅影》將歌劇院的劇場拍攝場景分為：舞臺、後臺及觀眾席三部分。這座五十年前法國巴黎的百年歌劇院，如巨型天井的古建築，不論從觀眾席三、四層，到後臺化妝間，均可直通地下王國；再加上水晶吊燈，使整個劇場變得既華麗高貴，又深不可測。影片除了保留音樂劇在劇場外在的爆發力及臨場感，又將內在的戲劇張力放到電影長鏡頭中，於是出神入化的場面調度及戲劇效果，令人十分震撼感動。劇中以仿古歌劇的片段，作為情節的背景襯托，以動人心弦的歌曲推動劇情的發展。例如序曲"The Music of the Night"的悠揚婉轉，"All Ask of You"的款款深情，以及"Angel of music"與"The Phantom of the opera"的壯碩情懷等，都是經典之曲。這些優美的曲目不但吸引了古典歌劇及音樂劇的樂迷，也滿足了對歌劇院古典藝術形式不得其門而入的觀眾。電影版音樂劇《歌劇魅影》，可說是有歌劇嚴肅的主題思想與輕歌劇的浪漫情節；聲腔雖以美聲唱腔為主，音樂卻是古典結合現代的流行元素，美麗的音符，動人地詮釋了這個驚險而浪漫的傳說。在意境、音樂、場面調度及劇場整合上，可說是一部融合歌劇、輕歌劇的藝術經典之作。

5.為什麼法國音樂劇《鐘樓怪人》
是一部結合古典與現代的史詩悲劇？

　　二十世紀以來，音樂劇不再侷限於「百老匯」。世界各地新起的作曲家、表演者，紛紛投入音樂劇的創作。法國音樂劇著名的有《悲慘世界》及《鐘樓怪人》，而《鐘樓怪人》的成績甚至超越前者。法國音樂劇《鐘樓怪人》（*Notre Dame de Paris*）改編自十九世紀法國浪漫主義作家維克多・馬里・雨果（Victor-Marie Hugo）的著名文學作品《巴黎聖母院》。原著故事以中世紀末黑暗時期的巴黎，在神權時代政教合一的統治下，形成社會各階層對立、歧視的問題。《鐘樓怪人》劇情旨在描述法國大革命時代，混沌動盪的年代與貪婪自大的人性；並以聖母院及警鐘象徵封建勢力的解體，來鋪陳隱喻教會的陰暗面。法國音樂劇《鐘樓怪人》於 1998 年在巴黎國會首演。劇中主要角色有：吉普賽女郎「愛斯梅蘭達」（Esmeralda）、鐘樓怪人「加西莫多」（Quasimodo）、「侍衛隊長」費比斯（Phoebus）、巴黎聖母院副主教「弗羅洛」（Frollo）、「遊唱詩人」葛林果（Gringoire）、侍衛隊長的未婚妻「芙蘿德莉」（Fleurdelys）、吉普賽人的首領「克洛平」（Clopin）等。該劇寫一群流浪的吉普賽人，來到了巴黎聖母院前尋求庇護，卻遭到驅逐的命運。其中這位美麗的吉普賽女郎「愛斯梅蘭達」，既讓「弗羅洛」難以自拔地愛上她，掙扎於道德與宗教之間；也讓「費比

斯」為她瘋狂，背棄了婚約的諾言；還讓聖母院敲鐘人「加西莫多」對她無怨無悔的付出，卻因畸形、自慚形穢，只有將愛深藏心中。但是，「愛斯梅蘭達」只愛「費比斯」一人。由於「弗羅洛」因愛生恨，加上「費比斯」的負心，最後「愛斯梅蘭達」被送上了絞刑臺。而一心愛她的「加西莫多」在傷心之餘，將「弗羅洛」從高塔推下，與「愛斯梅蘭達」共赴黃泉。全劇由「遊唱詩人」主述，娓娓道出三個男人迷戀一個女人的愛情故事。

　　法國音樂劇《鐘樓怪人》是歐洲多元文化之下，歌劇與現代音樂成功結合的代表作品。作曲理查柯西安（Riccardo Cocciante）的音樂，是以流行曲風來展現中世紀的故事。該劇使用預先錄製的音樂，代替樂團現場的伴奏，運用拉丁民謠及雷鬼曲風，以搖滾樂與電子合成樂，取代爵士樂與管絃樂。例如「波西米亞女郎」（Bohemienne）一曲，以佛朗明哥吉他及西班牙民族音樂風，展現「愛斯梅蘭達」既溫柔浪漫又熱情奔放的個性。又如「美麗佳人」（Belle）一曲，由這三個男人一同唱出對「愛斯梅蘭達」無盡的渴望。劇中沒有對白及過門音樂，由五十二首的音樂組曲完成。另外，在「非法移民」（Les Sans—Papiers）一曲，主教位於舞臺最上方而吉普賽人站在舞臺最下方，從舞臺區位的安排可看出，象徵著人民對權貴的渴望與差別的地位。作品巧妙運用美與醜、善與惡作為強烈對比，譬如藉由善良的行為超越外表的醜陋，喚起內心的力量，達到生命崇高的意義。劇中多角戀情及命運交織，形成對立與衝突、誓言與背叛、權力與佔有、宿命與抗爭、原罪與救贖等，建構一部波瀾壯闊、血淚交織，既有中世紀古典故事之情懷，又以現代流行音樂來呈現的史詩悲劇。

6.為什麼法國音樂劇《羅密歐與茱麗葉之愛與恨》要增加「死神」這個角色？

　　法國音樂劇《羅密歐與茱麗葉之愛與恨》（*Roméo et Juliette
—de la Haine al'Amour*）2001 年於巴黎首演，立刻轟動法國。此劇
不同於百老匯（Broadway）的音樂劇，它是在法國音樂劇《鐘樓
怪人》的風潮影響下，所產生的創新之作。

　　法國音樂劇《羅密歐與茱麗葉之愛與恨》改編自莎士比亞
（William Shakespeare）的名著《羅密歐與茱莉葉》（*Romeo and
Juliette*），莎翁將故事設定在義大利的維洛納城（Verone），而當
時的義大利是中世紀文藝復興的思想中心。文藝復興啟迪人們的
思想，促使歐洲封建社會逐漸崩毀。義大利就是反對封建社會主
張禁慾主義，轉而強調人生目的是在追求個人的自由與幸福。莎
翁這部作品即在宣揚人文主義，法國音樂劇在忠於原著的原則
下，將劇情化繁為簡，成為二幕音樂劇。全劇由傑哈．皮斯葛維
克（Gérard Presgurvic）製作，以流行音樂為主體，劇中以三十四
支曲目的律動戲劇張力，推展跌宕起伏的劇情；優雅的管弦樂加
上電子合成音樂的舞曲，並使用預先錄製的音樂，代替樂團現場
的伴奏。第一幕，演至男女主角私訂終身為止；第二幕，以男女
主角陷入殉情悲劇結尾。並且設計了獨唱、重唱、對唱及合唱，

歌詞雖已不符原劇本之對白，却更揭露人性矛盾，凸顯愛恨、生死的深刻意義。

　　開場由「維洛納親王」娓娓道出故事：「羅密歐」（Romeo）與「茱麗葉」（Juliette）正是來自敵對的「蒙太古」（Montague）與「卡普萊」（Capulet）家族，然而兩人卻在舞會上一見鍾情、私訂終身，並在「勞倫斯神父」（Friar Laurent）見證下秘密結婚。在一場械鬥中，「羅密歐」為了替好友「莫枯修」（Mercutio）報仇，不幸殺死「茱麗葉」的表哥「提拔特」（Tybalt）（法劇譯為「鐵豹」），「羅密歐」因此被驅逐出境，並被迫離開了「茱麗葉」。「茱麗葉」為了逃避父母安排的婚禮，在「勞倫斯神父」策劃協助下，服毒詐死。在舞臺配置上充份運用著前後、左右、上下的舞臺區塊方位，展現各場景的移動布景及象徵布景。例如第一場以紅、藍燈光追隨配合演員的肢體動作，鮮明炫麗的色彩，展現象徵「蒙太古」與「卡普萊」兩大家族強大的對抗力量。舞蹈設計也多元變化，融入非洲舞、芭蕾、現代舞、街舞等。本劇以「愛」與「仇恨」為主題，並且增加「死神」一角；在劇中「死神」是唯一以默劇的表演形式，從始至終、跨越時空、貫穿全場。例如在原劇中，信差因故延誤，法劇改為由「死神」從中的安排，使「羅密歐」誤以為「茱麗葉」已亡，悲傷地潛入「茱麗葉」墓穴，於愛人身旁服毒自盡。「茱麗葉」甦醒後驚見「羅密歐」已死，悲痛不已，遂以愛人匕首相繼殉情。法劇中「茱麗葉」從「死神」手中接過匕首自殺，「死神」是在嘲諷愚昧的人們在「愛」與「恨」之間的拉扯與被命運捉弄的無奈，並且一再強調「羅密歐」與「茱麗葉」在冥冥之中早已注定終歸殉情的死亡悲劇。

7.為什麼電影版音樂劇《紅磨坊》
是一部既炫麗又斑斕的童化式悲劇？

巴黎近郊蒙馬特區（Montmartre）的「紅色風車坊」（後來改稱「紅磨坊」），以「康康舞」（Can Can）揚名，引來富商名流，通宵達旦歌舞狂歡。1889年，萬國博覽會在法國巴黎舉行，除了艾菲爾鐵塔（Eiffel Tower）象徵工業科技的新地標之外，蒙馬特區的「紅磨坊」是另一個尋歡作樂的旅遊景點。從1900年開始，大型夜總會「紅磨坊」更具規模；上空女郎歌舞秀與魔術表演以及華麗的舞臺，增加頹廢的魅惑色彩。而來自英國的「康康舞」卻在法國發揚光大，「紅磨坊」吸引來自世界各地絡繹不絕的觀光客，成為巴黎重要的娛樂企業。

電影版音樂劇《紅磨坊》（*Moulin Rouge*）取材自十九世紀末，蒙馬特區的康康舞夜總會「紅磨坊」所發生的故事，改編自百老匯音樂劇。由巴茲‧魯曼（Baz Luhrmann）執導，男女主角由奧斯卡影后妮可‧基曼（Nicole Kidman）與伊旺麥奎格（Ewan Mc Gregor）飾演「莎婷」（Satine）與「克利斯汀」（Christine）。雖然故事背景在法國巴黎，影片卻在澳洲雪梨片廠搭景拍攝完成。場面呈現所謂（Red Curtain）的電影劇場式風格，使觀眾在看電影時，有如親臨劇場，身歷其境，並且打破音樂、舞蹈的時空限制。例如妮可演唱："Diamond are girls best friend"，將40年代到

80 年代的流行歌曲，融合到十九世紀的場景中。劇中年輕作家「克利斯汀」對頹廢世界深感絕望，為了反抗中產階級世界的虛偽與壓抑，獨身來到巴黎渴望實現作家夢。當他見識了「紅磨坊」，從此愛上「紅磨坊」的當紅臺柱「莎婷」。能歌善舞的「莎婷」遊走在貴族名人之間，過著奢華無度、紙醉金迷的日子，直到「克利斯汀」走入她的生命，啟發了她對「真愛」的感動。但是，經理用一紙合約以及達成的協議，將「莎婷」賣給了貴族「公爵」。經過幾次的謊言遮掩，讓「公爵」大怒，「莎婷」也陷入兩難。另外運用「倒敘」、「對比」、「伏筆」與「誇張」的電影戲劇表現手法，透過劇中劇形成「莎婷」、「克利斯汀」與「公爵」複雜的三角關係。在故事主題上，呈現下層社會悲喜夾雜的動人故事，祭出一個世紀以前，徘徊流連「紅磨坊」的醉客群象，重建當時墮落糜爛的社會氛圍。又以權貴玩弄舞孃、歌舞畫面，以及喜劇的對白，貫穿劇情。在導演巴茲·魯曼的美學觀點下，創造出極盡炫麗斑爛又童化式的幻想世界，完成一部在社會悲劇之下所生發的愛情故事。

8.為什麼歌劇《圖蘭朵》是一部展現

中國色彩、氣勢磅礴的跨界藝術作品？

　　1998 年電影導演張藝謀與義大利佛羅倫斯歌劇院的指揮祖賓‧梅塔（Zubin Mehta）與維也納國家歌劇院的音響總監，以及音樂家和舞蹈演員等數百名人員，在北京「人民文化廣場」的「紫禁城」前，聯袂演出歌劇《圖蘭朵》。這個跨界合作，場面浩大，氣勢磅礴的歌劇《圖蘭朵》源自普契尼的歌劇《杜蘭朵》（*Turandot*）。「杜蘭朵」起源於十八世紀的波斯童話故事集《一千零一日》（*Les mille et un jours*）的故事「王子卡拉富與中國公主」，展現波斯古老伊斯蘭世界的「中國風」。幾百年來，歷經卡洛‧戈齊（Carlo Gozzi）、席勒（Fried Schiller）、賈科莫‧普契尼（Giacomo Puccini）等劇作家的創作，各種形式的演出，其中以普契尼的歌劇成就最高。普氏的歌劇是參考席勒與戈齊的作品改編而來，他將地點設定在中國北京的「紫禁城」，並且成功塑造了「柳兒」這個角色，又將中國民謠〈茉莉花〉的曲調寫入歌劇中，做為貫穿全劇的主旋樂。1926 年，歌劇《圖蘭朵》是在義大利米蘭（Milano）的斯卡拉劇院（Teatro alla Scala）首演。

　　《杜蘭朵》是三幕歌劇。第一幕：復仇心切的公主「杜蘭朵」（*Turandot*）在北京的「紫禁城」下令，欲娶公主為妻的王子，必須先猜出三個謎語，猜對就嫁給他，如猜錯便處斬。波斯王子因

未能答對，即將被斬。這時流亡中國的韃靼王子「卡拉富」（Calaf）與父親「帖木兒」（Timur）、侍女「柳兒」（Liù）在北京城重逢，「卡拉富」被「杜蘭朵」的美貌所吸引，不顧父親、「柳兒」的勸阻前來應婚。第二幕：「平」（Ping）、「彭」（Pong）、「龐」（Pang）三大臣及「鄂圖王」（Altoum）也再三勸退「卡拉富」王子不成；王子答對三道謎題：「希望」、「血」和「杜蘭朵」，但公主拒絕認輸，不願下嫁。於是王子說：只要公主得知他的名字，他願意被處死；王子要用愛來溶化她。第三幕：公主下令，當晚北京城無人能睡，要一直找到王子的名字為止。（「卡拉富」的詠嘆調〈無人能睡〉（Nessun dorma）是經典曲目）公主捉到「帖木兒」及「柳兒」，「柳兒」遭受嚴刑逼供卻不招，並為了「愛」而自盡身亡。這個「愛情」震撼了公主，瓦解了她的復仇之心。歌劇《杜蘭朵》在人物刻畫上充滿戲劇跌宕之美，主旨強調愛可以化解仇恨，愛勝過權勢富貴。而張藝謀的紫禁城版《圖蘭朵》雖然依普氏的歌劇形式演出，也保留歌隊合唱與「茉莉花」的旋律，但是在地點及表演風格上與原劇大幅不同：地點不在劇場而是在史無前例的中國古建築「紫禁城」前演出，舞臺設計是透過移動景臺結合名勝實景搭建而成，將「紫禁城」妝點成華麗貴氣的東方神殿。創作團隊在表演風格上運用了戲曲元素，如象徵茉莉花的「白衣水袖舞群」引領「杜蘭朵」公主出場、鬼魂意象的「兵書紅衣武術人」等，呈現出兩性剛柔之對比。另外又藉由燈光、多媒體千變萬化的現代劇場，襯托出古典含蓄「思鄉情怯」的舞臺效果。張藝謀充分運用貼近角色本質的中國文化為主體，將歌劇《圖蘭朵》這部跨界藝術作品，導入中西戲劇相融、虛實相間的氛圍中。

9.為什麼「崑劇」被聯合國列為「人類口述和非物質文化遺產代表作」？

　　被稱為戲曲之母的「崑劇」，數百年來有其傳承的發展過程與歷史底蘊，它是繼承體製劇種「南戲」和「傳奇」而來的聲腔劇種。

　　「傳奇」是指與「南戲」有繼承和發展的「明清傳奇」（雖然「元雜劇」、「南戲」、乃至「諸宮調」也稱「傳奇」）。「明清傳奇」在明初「北曲雜劇」衰落之後，「南戲」得到迅速發展，並吸收「北曲雜劇」之北曲；而「北曲化」進入「傳奇」階段，終於開創戲曲史上以「傳奇」為主的新時代。根據呂天成《曲品》記載，「傳奇」又分為「舊傳奇」與「新傳奇」兩大階段。「舊傳奇」從明初到嘉靖、隆慶年間，繼承宋元明初「戲文」，自「四大聲腔」（海鹽、弋陽、餘姚、崑山）至「五大南戲」（《荊、劉、拜、殺》、《琵琶記》），逐步確立其體製，並完成「文士化」。其後嘉、隆年間，魏良輔等人創立「崑山水磨調」，梁辰魚搬演《浣紗記》，更使「傳奇」「水磨調化」，從此「舊傳奇」就蛻變為「新傳奇」，名作有「三大傳奇」（《寶劍記》、《鳴鳳記》、《浣沙記》）。萬曆年間，湯顯祖撰有「四夢」，（《紫釵記》、《牡丹亭》（《還魂記》）、《南柯記》、《邯鄲記》，合稱《臨川四夢》），其中《牡丹亭》通過杜麗娘和柳

夢梅生死離合的愛情故事，再現禮教對婦女的深重束縛。這時用
「崑山水磨調」演唱的戲曲，就被稱為「崑劇」。

　　明末清初之際，出現以李玉為首的「蘇州作家群」和戲曲理
論家李漁。李漁認為「傳奇之設，專為登場」，他的理論為戲曲做
出總結，影響後世甚巨。而康熙初年到乾隆末年，「崑劇」由盛而
衰。在「傳奇」走向衰落之際，清代出現《桃花扇》與《長生殿》，
稱為「南洪北孔」。洪昇《長生殿》描寫唐明皇與楊貴妃的愛情故
事，最早見於唐代白居易的《長恨歌》和陳鴻的《長恨傳》。《長
生殿》是參採元代白樸的《梧桐雨》「雜劇」，再加以改良而成。
孔尚任《桃花扇》是一部通過侯、李的兒女之情，表現南明王朝
興亡的歷史劇。到了方成培的《雷峰塔》，是「傳奇」的最後一道
光芒。繼承著「傳奇」之美的「崑山水磨調」，傳衍至今已四百五
十年，「崑劇」成為最優雅的韻文學和最精緻的戲曲表演藝術。因
此，聯合國教科文組織於 2001 年 5 月 18 日，公布中國「崑曲」
被列為「人類口述和非物質文化遺產代表作」。

10.為什麼「寫意」、「虛擬」、「象徵」
與「程式」是戲曲的原理與質性？

　　「舞臺方丈地，一轉萬重山」，中國戲曲是超現實「寫意」的美學，又以「虛擬」、「象徵」與「程式」為表現的基本原理。「程式」規範「四功五法」與裝扮，「裝扮」包括：服裝、臉譜、道具等；「四功五法」包括：「唱、唸、做、打」、「手、眼、身、法、步」，它是演員表演藝術的基本修為。而「表演程式」具體呈現在：「亮相」、「起霸」、「趟馬」、「走邊」、「打出手」、「耍下場」及「快鎗」等。「虛擬性」與「象徵性」是舞臺表演藝術的原理，具有特殊的美學意義。戲曲舞臺之調度安排，完全配合演員的表演為依歸。例如揮鞭就是騎馬、搖槳表示坐船、用手勢表現開關門、跑圓場表示跋山涉水、幾個龍套就是千軍萬馬、一桌二椅代表屋頂城牆等。「虛擬」，就是虛化實物的表演，結合人物的抒情寫意，透過美妙的身段呈現出來。例如《坐樓刺惜》的門及《春草闖堂》的轎。又如《拾玉鐲》的開門、關門、出門、進門、養雞、餵雞、穿針、引線，都是「虛擬」以及「亦虛亦實」、「虛實相生」之寫意表演。「象徵」，是將實物符號化，例如《遊湖借傘》的槳、《紅孩兒》的旗；又如《媽祖》的綢，主角「媽祖」在海中捨己救人，載浮載沉之虛擬表演，結合水袖與綢子的舞動，象徵無限大愛之情懷。透過「象徵性」程式化的表演，使得戲曲舞臺在時間和空

間上，有著無限伸展的可能性。

　　戲曲常以「情中景、景中情」做為架構，曲文戲詞以抒情為主、寫景為輔，一切景物均為情所化，一切景語皆情語。而「人物剖析」與「借景抒情」則是屬於抒情「寫意」部份，也是戲曲文學展現人物內心及細微情感的表現手法。「剖析」，就是把人物內心世界解剖出來，透過詩詞、吟誦、曲調、舞蹈、音樂，將其人物性格及內心世界進行剖析。例如京劇《鎖麟囊》，千金小姐「薛湘靈」因一場大雨，一貧如洗，淪為僕人受人使喚，這光景使她頓悟人生。又如崑劇《牡丹亭》，湯顯祖將人物心理及景物描摹得維妙維肖。細緻描述大家閨秀「杜麗娘」心中飄蕩的春情，緊扣住大自然美好春光，表達出她心靈深處對自由與愛情的朦朧渴望。戲曲美學是「寫意」而非「寫實」，因此，在空蕩的舞臺上可以「納萬物於襟袖，攜山川於指掌」。而「寫意」所呈現的原理和手法是透過「虛擬」動作及「象徵」實物；「程式」則是對「虛擬」、「象徵」與「寫意」有所制約，從而衍生出戲曲的歌舞性、節奏性、誇張性與「既疏離且投入」的表演質性。因此，「寫意」「虛擬」、「象徵」與「程式」是中國戲曲的基本原理與表演質性。

11.為什麼《大唐貴妃》是一齣梅派藝術
繼承與發展的中國歌劇？

　　大唐盛世的一派光景，也經不起一場安史之亂。楊貴妃在古人的詩歌賦詠、散篇佚事以及傳奇雜劇中，都被賦予多樣化的面貌，貼上正負兩極的標章。唐玄宗李隆基是開元之治的開創者，也是安史之亂的責任者；對於愛情，他有著真摯又荒淫的一面。中國戲曲的關目總以圓滿收場，因此在劇終，退位後的他日夜思念楊妃，表現他的人性復歸本然。在人文價值和諷諫意義上，可供觀眾潛心思考。天上人間的相會，是愛情的意念，也是精神寄託；而仙樂飄飄之境，總也能沖淡一些政治的傷痛。中國歌劇《大唐貴妃》，淡化政治的尖銳冷漠，擺脫戰場的現實無情，加重著墨於李、楊的生離死別。

　　本劇取材自梅蘭芳名劇《太真外傳》和《貴妃醉酒》，同時參考白居易《長恨歌》、白樸《梧桐雨》、洪昇《長生殿》等名篇名作。該劇由翁思再編劇、郭小男導演，重新創作《大唐貴妃》，突破了傳統。既將《太真外傳》和《貴妃醉酒》融為一體，又保留梅蘭芳原創原腔，同時新寫多段唱腔唱詞。為強化「唐明皇」與「楊貴妃」之間的生死戀情，還增加一場〈梨園知音〉，突出梨園始祖的「唐明皇」與能歌善舞的「楊玉環」，有著共同的興趣與愛好。同時多加著墨在「楊妃」賜死馬嵬坡、「李隆基」退位後對自

己對家國的反思，加重「李隆基」的內心獨白，表現帝王沒落的內心世界。劇中有多名歌劇演員的演唱隊伍，以及龐大的交響樂隊，使整齣戲氣勢壯大。主演陣容：由史敏、李勝素和梅葆玖分飾前、中、後「楊玉環」，李軍、于魁智和張學津分飾前、中、後「李隆基」；聚集老、中、青三代主角，以及跨院團近三百多位演員集體演出。全劇共七場：序幕〈定情冊封〉、第一場〈安楊交惡〉、第二場〈華清賜浴〉、第三場〈梨園知音〉、第四場〈被逐楊府〉、第五場〈長生殿上〉、第六場〈魂斷馬嵬〉、第七場〈夢鄉續緣〉。創作理念呈現出京劇傳統與梅蘭芳作品的原汁美味，加上現代劇場的功能，場面布景頗能展現大唐盛世和梨園勝景。在塑造「楊妃」形象時，廻避原是「壽王妃」的身分與「安祿山」私通等關係，強化她的純潔、無辜和對愛情的忠貞。對「唐明皇」的塑造，則凸顯他性格上的複雜性。另外，主旋律〈梨花頌〉，採用歌曲寫法，突破了皮黃板式結構，是京劇和西洋歌劇結合的創作之曲。「楊貴妃」出場漫天的梨花，營造出滿臺的富麗榮華。由於《大唐貴妃》主題呈現的是梅蘭芳兩大經典名劇《太真外傳》和《貴妃醉酒》的藝術菁華，而主演者如梅葆玖是其哲嗣，史敏、李勝素也是梅派傳人，加上融入西方歌劇之技法，因此，此劇可說是一齣梅派藝術繼承與發展的中式歌劇。

12.為什麼黃梅戲《徽州女人》
是戲曲與版畫藝術結合的跨域之作？

　　黃梅戲是安徽主要地方戲曲劇種之一，而且不斷地在發展衍變。黃梅戲的源頭是湖北省黃梅縣的採茶花鼓戲，安徽省的黃梅戲也沿用「黃梅」之名稱。清代中葉，當鄂東南黃梅縣藝人，將黃梅音調傳入皖西懷寧縣，並與當地民間音樂相結合；而在改用懷寧通俗的語言演唱之後，逐漸演變成安徽地方劇種。黃梅戲《徽州女人》是由表演藝術家韓再芬和編導、畫家共同創作的作品，不但突破演員只能演出他人寫劇的框架，更跨出黃梅戲韓派藝術的時代步伐，因此，韓再芬遂成為黃梅戲的標誌與品牌。戲劇不只是演員和觀眾的交流，也是劇作家在二度創作之後，通過觀眾與社會進行的一種對話。演員是角色的創造者、戲曲舞臺的核心，同時也承擔著劇種的興衰與傳承的責任。《徽州女人》就是韓再芬從版畫家應天齊的一幅「西遞村」版畫得到靈感，也就是從「西遞」的美術氛圍中，展現一個徽州的戲劇故事。

　　故事發生在清末民初的徽州，而徽州是以奇松、怪石、雲海馳譽的黃山與牌坊群著名。源自古徽州白墻灰瓦式建築的美學靈感，劇場重點也是那一幅幅被搬上舞臺的版畫；舞臺以版畫為背景，並透過舞臺的景深和燈光，創造豐富的空間層次和深邃唯美的視覺感受。舞臺布置有著徽州文化的濃郁色彩：磚雕的門罩、

石雕的漏窗、木雕的楹柱，將徽派建築的神韻和氣派、森嚴與凝重同時表現出來。這齣戲不是寫「悔教夫婿覓封侯」，也不是怨「商人重利輕別離」，而是描述清末民初一個真實的故事。曾經是如花似玉的「女人」，從豆蔻年華等到風燭殘年，窮盡一生凝固成一座無言的牌坊。全劇共分四幕：《嫁》、《盼》、《吟》、《歸》，劇中「女人」的服裝頗有創意：《嫁》的紅──「女人」嫁前鮮豔的桃花色與待嫁時的正紅色，象徵中國傳統的喜慶；《盼》的綠──綠色是「女人」青春年華的體現；《吟》的白──襯托「女人」楚楚動人的悲涼。最後一幕「男人」《歸》隱喻「女人」的貴，那是生命沉澱後的凝重，既華麗典雅穩重，又不失歷史的真實。這樣的服飾色調與舞臺，產生了相得益彰的效果。全劇以抒情敘事與融合寫意為主，給人一種深切的空靈詩意之美。舞臺上一系列展現的是古徽州的村落，給人以幽深、古樸和版畫之美感。那道與天幕上從高空伸展下來的石階相銜接的斜坡，既是石階的延伸，也象徵著那道沒有走盡的人生之路。韓再芬透過音樂與芭蕾舞式的身段，達到了全劇整體的協調。如果這是一條心靈之路，這個「女人」已走入觀眾的心靈深處。「美能拯救世道人心，美能拯救全世界。」「應天齊的版畫比實際的西遞村美，韓再芬比住在那個房子裡的女人美」。《徽州女人》的成功源於應天齊的版畫與韓再芬表演藝術共同對美的詮釋，也是戲曲與版畫藝術結合跨領域的成功之作。

13.為什麼京劇《駱駝祥子》是一齣
結合不同表演元素的創新劇目？

　　京劇《駱駝祥子》，改編自老舍 1936 年長篇同名小說。小說是一部具有諷刺濃厚的寫實主義作品，描述一個下層車伕悲慘生活的際遇。小說《駱駝祥子》，曾被改編成為話劇、電影、電視、曲劇、京劇等多種藝術形式。京劇《駱駝祥子》由江蘇省京劇院演出，劇中故事情節、矛盾衝突、人物關係，均以「祥子」為中心鋪排展開。通過他與「虎妞」、「福子」的感情拉扯、悲歡離合，「祥子」最後只剩下被掏空的軀殼，演繹了一場人生悲劇，達到雅俗共賞的現代劇場效果。京劇藝術明快簡約的節奏感與寫意性，在這裏得到恰當的發揮。例如「虎妞」誘惑「祥子」，在小說中用了近三百字的篇幅寫夜景情節。京劇將此章轉化為一段「雙人醉舞」，唱腔與身段的設計也達到和諧性。在「虎妞」和「祥子」推就柔軟的「醉舞」中，將人物面對情慾的詮釋從拉扯到解放，將身段程式與舞蹈設計的層次性與調度性，靈活運用得恰到好處　。

　　京劇《駱駝祥子》忠於原創小說的主題思想，劇中強調「祥子」與車之間有著生命共同體的關係。「祥子」因買車而有希望，也因失車而絕望；接著三起三落的打擊，讓他徹底的崩潰。「祥子」從一個充滿生活信心的少壯青年人力車夫，變成一個神情木然、

消極沉淪的末路者，透過不同情境的「拉車舞」，將他三起三落的命運一層層剝現出來。又例如開場時祥子載著「福子」的實體拉車，與「祥子」在幻境中同樣載著「福子」的虛擬拉車，表現人物在不同的情境；「拉車舞」呈現活潑生動的舞蹈節奏，達到傳統戲曲虛實相生的表演境界。劇中結合不同表演元素，呈現四種設計：（1）以京韻大鼓穿插於京劇舞臺上的串場功能；（2）具有虛實舞蹈節奏的「拉車舞」；（3）具有寫意美學的「雙人醉舞」；（4）融合傳統與現代的創新行當。劇中以京韻大鼓的「說書人」做串場，可以濃縮小說情節冗長的交代。劇情在「說書人」嘹亮的聲腔引導下，有時填補換場換景的過程時間，有時又以第三者的立場，評論表達其內心獨白。這種串場方式比一般幕後伴唱，更添濃郁的悲劇氣氛，展現另一種說唱藝術風情。本劇運用「說書人」串場的巧妙，不只在使排場緊湊，也在場與場承轉之際，換幕換景填補冷場之際，同時更具備了西方歌詠隊從旁讚歎、批判的功能。在藝術內涵上，既保留京劇藝術的美學本質，又具備現代人物的真實質感。京劇《駱駝祥子》雖改編自老舍小說，透過以上四種設計，不僅將表演與感情融為一體，更蘊涵著對作品的獨特詮譯與再創精神，使京劇《駱駝祥子》成為一齣具有創新設計的傑出劇目。

14.為什麼改編自《原野》的川劇《金子》，

展現了地方劇種的特色與風華？

　　川劇是四川地方戲曲劇種之一，由崑腔、高腔、胡琴、彈戲、燈戲五種不同聲腔藝術組成。這五種聲腔除生長、流行於四川民間的燈調外，其餘崑、高、胡、彈四種聲腔，都先後從外省流入四川，並與地方文化、語言相融合，成為四川地方的戲曲藝術。川劇《金子》改編自曹禺的《原野》，它是以農村生活為題材的劇本。描述農村風土人情和自然環境，注重揭示人物的內心世界，運用較多的直覺、幻象以及隱喻、象徵手法。通過「仇虎」復仇的故事，寫出農民反抗與復仇的盲目性。在強大的黑暗勢力面前，「仇虎」雖拋開象徵的鐵鐐，卻付出生命的代價。曹禺是反映社會階層寫實主義派作家，現實社會中的種種不滿，以及人的醜惡，絲絲入扣的被刻畫在劇本中。故事設定在民國初年的中國農村：「金子」與「仇虎」是一對青梅竹馬的情侶，財主「焦閻王」謀財害命，殺死了「仇虎」的父母及妹妹，「仇虎」被誣入獄；「金子」被迫嫁給「焦閻王」的兒子「焦大星」，飽受婆婆「焦母」折磨。十年後，「仇虎」越獄，回鄉復仇。

　　此時，「焦閻王」已死，「金子」與「仇虎」重逢，戀情復燃。當「金子」得知「仇虎」要殺死「焦大星」全家，「金子」的內心被愛與恨相互矛盾而煎熬著。

　　失明的「焦母」察覺「仇虎」越獄逃回，將「焦大星」喚回，並通知「偵緝隊」捉拿「仇虎」。在一陣荒亂中「仇虎」殺死「焦大星」，「焦母」誤殺「孫兒」，迫使「金子」與「仇虎」雙雙逃出家園。逃亡途中，「仇虎」自殺，「金子」走向茫茫天涯。

　　川劇《金子》在改編時，把握原著的人性深層本質，以人物命運軌跡為主線；編劇提供一個詩化的文本，導演則將傳統程式、特技進行結合。例如「大星」的無奈與怯弱、「金子」的堅決與同情、「仇虎」的仇恨與愛情、「焦大媽」的封建與怨懟等。演員表演精湛，唱腔、音樂極富特色，川劇藝術的「變臉」、「藏刀」等特技，自然地運用於人物內心的刻畫和故事情節的烘托，具有藝術性和觀賞性。曹禺原著主要放在「仇虎」復仇的悲劇過程，「仇虎」與「金子」的愛情悲劇僅是「仇虎」復仇的線索成分。而川劇則以女主角「金子」的悲劇命運為主線，重新對結構和情節進行改編，以表現底層婦女追求愛情、希望，勇於爭取、呼喚寬容的精神和理想。另外，在手法上展現川劇亦莊亦諧的藝術特色，使全劇既富有極強的悲劇震撼力，又帶有喜劇色彩；悲中有喜，刻畫人性，發人深思。川劇《金子》雖改編自《原野》，却充分展現地方劇種的藝術特色與風華。

15.為什麼禪劇《八月雪》是一齣

「四不像」的「全能戲劇」？

　　2002 年，新編禪劇《八月雪》在臺北國家劇院首演，2005年和法國馬賽歌劇院合作演出，成為跨國界的盛事。《八月雪》，由高行健編導，吳興國主演六祖「慧能」，文建會負責製作；製作群屬於國際性陣容卡司，是臺灣史無前例之舉。同時集合海內外專業創作精英：大陸旅法作曲家許舒亞作曲，臺灣舞臺設計首席聶光炎以高行健的九幅水墨畫作品做為舞臺布景，葉錦添擔任服裝設計，法籍指揮家馬可‧托特曼（Marc Trautman）擔任指揮；燈光設計是法籍的菲利浦、葛瑞斯潘（Philippe Grosperrin），音樂總監李靜美、編舞林秀偉。演出人員來自臺灣戲曲學院京劇團，以及國立國光劇團五十多位京劇和雜技演員。此外，國立實驗合唱團五十人擔綱大歌隊演唱，國家交響樂團、十方樂集打擊樂的百人樂團，則負責演奏。雖然《八月雪》在臺灣首演，觀眾反應未如預期，但是兩年後在法國演出卻是佳評如潮，也因此在中西戲劇發展文化交流史上寫下重要的一頁。

　　《八月雪》是一部出世、入世的禪劇，搬演唐代至晚唐期間，「慧能」作偈而得五祖「弘忍」衣缽真傳，即後世稱「六祖革命」的佛門故事。六祖「慧能」是中國禪宗的創立者，生平記載於《宋高僧傳》、《景德傳燈錄》、《六祖壇經》等書。《六祖壇經》是一部

佛教傳記，記載「慧能」一生如何悟道以及教化眾生的歷程：「不
識字」的「慧能」，在他二十四歲得五祖「弘忍」所傳衣缽，即遭
到僧人惠明等數百名僧人追殺，因此「慧能」「於獵人隊中躲藏十
五載」，過著「驅犬逐鹿，獵物謀生，但吃肉邊菜」的生活。「慧
能」三十九歲才正式剃度受戒，直到近八十歲圓寂。根據記載，「慧
能」八月圓寂時，「白虹屬地，林木變白，禽獸哀鳴」，即傳說中
的《八月雪》。在劇中的主要角色有：比丘尼「無盡藏」、五祖「弘
忍」、「神秀」、僧人「惠明」、小沙彌「神會」、「歌伎」、「作家」、
僧俗人等三十餘人。高行健對佛教禪宗義理的自我新體會，在情
境與時空作了一些轉換，因此特別增加角色，將「慧能」與禪的
故事更加著墨的戲劇化。全劇以三幕九場的歌劇格局，敘述兩百
五十年間佛門禪宗史。第一幕分為：「雨夜聽經」、「東山法傳」、「法
難逃亡」三場；第二幕分為：「風幡之爭」、「受戒」、「開壇」三場；
第三幕分為：「拒皇恩」、「圓寂」、「大鬧參堂」三場。在吵雜亂舞
時，音樂突然靜寂，並終場落幕，觀眾在內心衝擊中留一份空靈
意境。劇中「以禪入戲」的新劇場形態，是藉舞臺場面呈現禪靈。
高行健「由一批全能的演員，做全能的呈現」，既不拘泥於中國京
劇或西方歌劇的格式，又兼融話劇、舞蹈及功夫。因此，高行健
的禪劇《八月雪》，可說是一齣「四不像」的「全能戲劇」。

16.為什麼《中國公主杜蘭朵》是

「臺灣豫劇」從跨文化到跨劇種的作品？

中國公主「杜蘭朵」以她艷若桃李、冷若冰霜的形象，鋪展成為最經典的歌劇；此外，「杜蘭朵」還被改編成話劇、舞劇、京劇、川劇、粵劇、豫劇等不同中西藝術形式。自1993年京劇版的《中國公主杜蘭朵》在羅馬首演，大受好評。1994年魏明倫再將普契尼（Giacomo Puccini）的著名歌劇《杜蘭朵》（*Turandot*）重新改編，完成「外國人臆想的中國故事，中國人再創的外國傳統」的川劇版，表現優異，該劇在1995年第四屆中國戲劇節奪得許多獎項。1998年張藝謀的紫禁城歌劇版與魏明倫的川劇版同時在北京上演，掀起了《杜蘭朵》的風潮。2000年「臺灣豫劇團」移植了魏明倫的川劇版，還特請「搖滾歌舞王子」王柏森合作演出，使豫劇《中國公主杜蘭朵》歷經同樣的故事、不同的劇種，各自產生不同的藝術火花。

豫劇俗稱河南梆子，起源於秦腔，最古者稱為西秦腔。秦腔向外流播，至京、津、川、豫以及臺灣，與當地方言腔調融合，產生新的腔調。兩岸豫劇經過長年的阻隔，各自發展。而「臺灣豫劇團」已有五十多年的歷史，其代表作品《中國公主杜蘭朵》在音樂創新上表現出奔放激昂及婉轉深沉的豐富流暢，不僅能貼合戲曲情境的起伏跌宕，也表現出豫劇的音樂特色與演唱風格，

豫劇受臺灣本土文化的影響衍成「臺灣豫劇」。全劇共分四場：第一場在皇宮內，敘說「杜蘭朵」公主視男性為鬚眉濁物，她向前來求婚者提出三道難題，猜中成婚，不中殺頭。「金陵公子」和「沙漠怪客」揭榜求婚，均敗赴刑場。第二場於孤島上，「無名氏」獨居海外孤島，愛花成癡。某日丫頭「柳兒」為主人帶回一幅公主畫像，「無名氏」深深被畫像吸引，欲前往京城求婚。出發時，「柳兒」以手拉纜繩阻攔，道道血痕，「無名氏」依然拔劍斷繩，駕舟而去。第三場在皇宮內，「無名氏」解題過關，但公主不願下嫁。因此「無名氏」出題，要「杜蘭朵」說出他的真實姓名。第四場於宮門外，「柳兒」因擔心親如兄長的主人而趕到京城，由太監引領進宮。在宮內，「柳兒」遭到公主的威逼，要求說出「無名氏」的來歷，「柳兒」不從而自殺身亡。「無名氏」聞訊趕來，痛失早在身旁最美的姑娘，肝腸欲碎。這份情義使「杜蘭朵」醍醐灌頂，徹悟人生。因此，變幻成村姑，「柳兒」與「杜蘭朵」二合為一，追隨「無名氏」駕舟於煙波之中。魏明倫借故事情節傳達旨趣，也透過戲曲程式展現出虛擬、象徵、寫意的藝術特色，讓西方人臆想的中國公主，不只出國留學歸來，而且是徹底的回到中國文化體系之中。而「臺灣豫劇團」再將「杜蘭朵」移植到臺灣，以河南梆子為主體，從跨文化到跨劇種的演出，使這齣戲更加豐富多元，也為「臺灣豫劇」注入活水生機。

17.為什麼京劇《青白蛇》要在經典之外

另闢蹊徑？

　　2007 年新編京劇《青白蛇》，由曾永義教授編劇，臺灣戲曲學院京劇團演出。《青白蛇》再度賦予中國民間傳奇當代觀點和詮釋，挑戰傳統戲曲舞臺《白蛇傳》的經典高度，也是對京劇創新、探索的一次嶄新演繹。《青白蛇》有別於過去版本，刪去故事枝節，以幾人一事，貫串全劇，濃縮為「千載因緣」、「上巳成婚」、「端午現形」、「返魂釋疑」、「中元羈寺」、「水淹金山」、「合鉢救解」、「中秋榮歸」等八個場次。例如在開場時，使「青白蛇」於杭州西湖觀音寺中向「菩薩」訴說對人間情愛的企慕，也因此在法海「合鉢」之時，「觀世音菩薩」及時救解，便有了伏筆；免去了「白蛇」鎮壓雷峯塔之苦，而令「觀世音菩薩」因「青白蛇」之修行、情義、功德，具備美好之人性，於是即時點化，使它們去其蜿蜒形骸而為真人。《青白蛇》凸顯「青蛇」這個角色的思想情感和情義行為，把「青蛇」與「白素貞」的角色關係，描寫得更符合現代人際關係，把她們與「許仙」、「法海」的恩怨情仇作了更合理的詮釋。因此將「青白蛇」主僕的關係改為姊妹關係，並加重了「青蛇」的心理描述。劇中「小青」反配為主，愛上「許仙」，暗戀「許仙」，但為了成全姐姐的姻緣，一直把愛深深埋在心底。「法海」從「前世」「獵人」的劣根性，到「今生」「出家人」的犯戒，

以致一見「白蛇」的美色，表面上是以收妖為藉口，骨子裡卻私慾薰心想要獨佔「白蛇」。「法海」在歷史上確有其人，他是唐朝的學問高僧，由於名聲享譽後世，民間傳說便借用其名。「白蛇」故事是藉「法海」這個人物，宣揚「法海」即是佛的宗教思想。話本小說描寫，人們在鬼怪面前顯得軟弱無力，只好依靠神仙道教的力量。佛教源從印度傳入中國，廣泛吸收中國文化，形成了中國佛教。它在中國的影響，甚至超越了本土的道教。由佛的代言人高僧「法海」，來平息這場人妖爭鬥，顯示廣大無邊的法力。

　　在《青白蛇》中的「法海」，不同於歷代的角色形象；不但以反面人物定位，最重要的點化是由「觀世音菩薩」對於「法海」的種種劣行，在最後給他一個公平的判決與處罰，還給了觀眾一個前所未有、公評義理的解釋與交代。「法海」帶出「前世今生」的因果論與「青蛇吐靈珠救許仙」等關目，形成具有現代主題與時代意義的「白蛇」戲曲劇目。《青白蛇》完全改變了千百年來，白蛇與雷峰塔的關係。自孔、洪之後，中國戲曲的光環都集中在演員表演藝術上，到了四、五十年代，田漢、曹禺、老舍等一批文學家對戲劇創作的投入，使戲劇在文學浩海中又展露光芒。在戲曲舞臺，田漢的《白蛇傳》最為耀眼，創作出中國民族悲劇。而京劇《青白蛇》在前賢的戲曲基礎上，強化文本文采與詩意韻律，不但提高了京劇的文學品味，更達到雅俗共賞的藝術價值，可說是在經典之外另闢蹊徑。

18.為什麼京劇《牛郎織女天狼星》有個「桃花源」？

每年七月七日，世間兒女引領注目，訴說著「牛郎星」與「織女星」隔河相望相會的神話傳說，後來演變為七夕乞巧節。 世間男女在這一夜裡，對著星月，許願立誓，堅定情盟。在臺灣將這一天稱為「七娘媽生」，要為滿十六歲的女孩祈福祝禱，求得七娘媽的保佑。於是，七夕不但是現代男女的情人節，也是傳統老輩代代相傳的女兒節。千百年來的民間故事「牛郎織女」，其「愛情」之纏綿悱惻，家喻戶曉、膾炙人口。明朝人已有《鵲橋記》之流傳，各戲曲亦有《鵲橋會》、《天河配》、《牛郎織女》等戲曲演出。《牛郎織女天狼星》由曾永義教授編劇，國立國光劇團演出。本劇共分為八場，除了前後的〈序曲・家門大意〉與〈尾聲・桃花源裡〉之外，依序為：〈錦段傳情〉、〈天廷大審〉、〈老牛吸河〉、〈初到人間〉、〈世態炎涼〉、〈情海波折〉、〈絕望人間〉、〈協力鵲橋〉。編劇在傳統戲曲《牛郎織女》的關目題材上，編創一個現代的愛情觀。京劇《牛郎織女天狼星》在傳統角色與行當上，因應劇情發展及演員專長作一調整。例如「皮黃、小調加吹腔」的「織女」；「小生行當、老生唱腔」的「牛郎」；「花衫、刀馬」的「鵲女」；「老旦行當、張派青衣唱腔」的「王母」；「七仙女之大姐」是「青衣行當、老旦唱腔」；以及「天狼星」由「武生」行當變成鐵口直

斷的「丑行」算命「道士」，時而又變成風度翩翩的「小生」、「執
袴子弟」。劇中加入「天狼星」為第三條主線，在這個大反派的角
色對比之下，更顯得「牛郎」、「織女」追求真愛，不畏強勢、無
怨無悔、至死不渝的完美價值觀。

　　在主題命意上，從傳統的天上、人間，延伸到桃花源的理想
國度。在這個人間不能及的第三度空間，的確是人們心中嚮往的
極樂淨土。無奈天庭眾仙是不能有男女情愛的，一涉情網便犯天
條大罪，故天上非愛情之理想國度。他們寧被譴貶凡塵受苦難，
也要追求至愛無悔。但到了人間後，又感到處處是陷阱，充滿著
險惡、狡詐，他們受盡了磨難。縱然有廣漠之野、無何有之鄉，
卻仍不能免於天災人禍之殃。「桃花源」，一個虛擬世界，「不屬於
天亦不屬於地，「玉帝」權威不能施，人間罪惡不能及」之處，便
是他們的歸宿。這是一個精誠所至，真心牢固，有情有愛才能抵
達的象徵之地。最後是以大團圓結局為戲曲套式，打破一年相會
一度的神話，讓「牛郎織女」有情人終成眷屬。在「桃源」樂土
上，沒有恐懼，沒有苦難，愛情的價值才被肯定。但是，「桃花源」
只不過是虛無飄渺，如夢似幻，一個不存在的地方，這也許是作
者遙寄「香草美人」之深思所在。

19.為什麼京劇《慾望城國》是借鑑
西方經典來實踐戲曲成果？

　　藉助西方名劇作「跨文化」的移植與改編，已屢見於兩岸現代劇場。中國戲劇改編莎劇主要採用兩種方式：一是將人物、地點、時間改為中國的，稱為「莎劇中國化」；另一種是依照原著改編，稱為「莎劇西方化」；若改編為戲曲則稱為「莎劇戲曲化」。所謂戲曲「跨文化」改編劇目，是指以西方劇作為基礎，重新編為「戲曲」形式的創作手法。1986年吳興國創辦「當代傳奇劇場」，創團作品《慾望城國》，改編自莎士比亞（William Shakespeare）四大悲劇之一《馬克白》（Macbeth）。編劇李慧敏在原著主題的精神下進行改編，她將中國歷史、小說等融入情節，將角色歷史人物化，再注入中國文學及宗教思想。試圖將戲曲的古典抒情，藉西方人性的哲思題材，加強劇中永恆人性的深化。《慾望城國》故事背景改為西元前三世紀中國東周戰國時代的薊國，並將主線集中在「敖叔征」夫婦弒君篡位上。劇寫薊國大將「敖叔征」班師回朝，途中遇「山鬼」的預言，加上「敖叔征夫人」慫恿與「敖叔征」自己的慾望和野心。「敖叔征」夫婦終究犯下弒君之罪難以自拔，「敖叔征夫人」流產懸樑自盡，走向崩潰與瘋狂的過程。最後，「敖叔征」被自家的叛軍亂箭射中身亡。

　　《慾望城國》共分四幕十四場。第一幕：分〈山鬼〉、〈三報〉、〈森林〉、〈封賞〉四場；第二幕：分〈慫恿〉、〈駕臨〉、〈謀害〉三場；第三幕：分〈馴馬〉、〈奔逃〉、〈大宴〉三場；第四幕分〈更夫〉、〈洗手〉、〈預言〉、〈毀滅〉四場。劇中刪去「女人所生不足懼」和「勃南樹林移位、「梅爾康」繼任王位」等情節。在戲曲藝術表現上：例如〈山鬼〉一幕，「山鬼」以「自報家門」出場吟唱，減少「鬼魅」在舞臺上的臺步變化；〈三報〉一幕，大殿上，滿朝文武在大敵當前不知所措，薊王的選擇與傳令兵的前仆後繼；〈森林〉一幕，遇到暴風雨，表現馬群嘶鳴狀，高難度的肢體動作融入了舞蹈元素，造就出有別於一般傳統戲曲的「趟馬」；〈大宴〉一幕，鬼魂與人同時出現，面具舞者就如同揭示敖叔征一般，陷入醜美、善惡、良知與欲望的掙扎。此外，運用電影手法，以原地慢動作擴大鏡頭式的概念，表現馳騁於森林之間。並且設計舞臺聲光，把真幻交錯的效果展現在劇場舞臺上。〈尾聲〉，原劇「馬克白」是戰死沙場，而「敖叔征」則是被叛軍亂箭射死；讓他面臨四面楚歌，山林搖動，將士叛離，萬箭齊發，箭箭穿心；讓他從高處城臺上倒翻而下，結束了壯士生命，燃盡了悽美的場景。《慾望城國》改編《馬克白》，就主題而言，仍忠實於原著。由於西方話劇和中國京劇之語言與戲劇元素的表現方式不同，因此無法達到原著的深刻和細膩。而改編為京劇劇本在形式上有兩大優點：其一是運用京劇本身所具備優美的表演藝術；其二是西方劇本可提供京劇新素材與新觀念，開拓舞臺新視野。因此，《慾望城國》可說是借鑑西方經典來實踐戲曲成果。

20.為什麼歌仔戲《彼岸花》是一齣

展現臺灣族群觀的社會悲劇？

　　歌仔戲是在臺灣土生土長的劇種。百年來，從唱歌仔的簡單音樂形式開始，逐漸吸收融合歌舞等表演藝術，並吸收四平戲、亂彈戲、福州戲、京劇等表演方式與各劇種的養分，經過皇民化洗禮後，在古路戲外尚衍生出胡撇仔戲，於是逐漸發展為代表當代臺灣的成熟劇種。「河洛」是臺灣代表性的歌仔戲團，《彼岸花》是「河洛」改編自莎士比亞的《羅密歐與茱麗葉》，屬「跨文化」的作品，

　　先經游源鏗、江佩玲編出架構，再由洪清雪改編，於 2001年在國家劇院首演，並得到第 39 屆金鐘獎傳統戲曲節目獎。《彼岸花》將原劇兩大家族仇恨械鬥的愛情悲劇，改寫為臺灣族群衝突的歷史悲劇。劇寫早期渡海來臺的移民，來自不同原鄉，因語言風俗、宗教信仰、習慣等差異，自然形成分類聚居，劃分地盤的現象。這些移民的漢人，抱持著各自的原鄉認同，為了生存而相互競爭，發生衝突；其中又以占移民大宗的漳州人與泉州人群鬥最為激烈。而來自漳、泉的「秋生」與「秀蘭」，為了愛情衝破家族仇恨，付出生命寶貴的代價。

　　全劇共分八場：第一場〈邂逅〉，在艋舺碼頭；第二場〈鬧壽〉，在壽宴中李金龍大鬧壽堂；第三場〈定情〉，「秋生」與「秀蘭」

在荷塘月色下定情；第四場〈抗婚〉，這場刻畫「秋生」、「秀蘭」與「金龍」三人的感情糾葛，以及漳、泉的仇恨衝突；第五場〈心願〉，「秋生」、「秀蘭」與「月女」來到「觀音寺」，「月女」請求「慧空」能夠成全他們；第六場〈嫁殤〉，「秀蘭」飲下「離魂夢」，以假死來躲過婚禮；第七場〈誤訊〉，「小沙彌」奉「慧空法師」之命，夜送蓮花燈；第八場〈彼岸花〉，聞訊奔來的「秋生」悲痛欲絕，飲毒身亡，「秀蘭」悲痛不已，告訴「金龍」真相，並傷心飲下「鶴頂紅」，隨「秋生」而去，追尋生命中的彼岸之花。戲曲劇場是演員中心劇場，飾演秋生、金龍與秀蘭的演員分別為郭春美、許亞芬與石惠君，他們純熟的唱腔與精湛的表演，功不可沒，是這齣戲成功之處。「河洛」歌仔戲講求精緻化的創作，隨著不同的時期結合時代脈動，洞察觀眾審美趣味的改變，因此《彼岸花》刪除原著不符臺灣民情的部分，為使結構完整還新增情節，讓劇情能夠順利推展。全劇呈現多元主題，以新視角詮釋現代觀點，細膩刻畫人性與心理轉折。因此《彼岸花》可說是藉莎翁的戲劇文學改編、注入族群融合的意涵，是一齣既融入臺灣歷史又展現濃厚民族意識的社會悲劇。

五、音樂藝術

楊金峯 撰

1.為什麼音樂是「造形藝術」？

　　到底是「造形藝術」，還是「造型藝術」，兩個詞可以相通嗎？

　　字典說「形」可以通「型」；如此一來，這個問題就不存在了。但是，中國文字發展至今，字形趨向複雜，所代表的意涵更為精確。因此在文字應用方面，常常討論一些類似狀況，例如「分」與「份」，「畫」與「劃」，「制」與「製」。就現行的字義而言，「造形」與「造型」是不同義。而且不管從那一個角度來看，「形」的應用範圍都大於「型」。譯成英文，兩者的差異就更清楚了。

　　「造形藝術」沒有對應的英文字詞，「造型藝術」的英文翻譯為"Plastic Arts"。我們要如何「造」「形」，而不是「造型」？英文尋常的解釋Plastic Arts: the arts of shaping or modeling。凡是創造、設計型態的，都算是造型藝術。而表現物體輪廓與形態的，則是形式。plastic可以解釋為塑膠的或塑造的，也就是說「造型」是指塑造成型。因此「造形」的涵義是大於「造型」，如此說來"Plastic Arts"怎麼可以用來解釋「造形」？

　　文字應用是約定俗成，要說兩個詞可以相通，並非不可行。但是，有一個使用頻繁的音樂名詞「音形」，是指二個以上、具有節奏性的音，形成一個知覺辨識的單位；可解釋為「音的形狀、形態」。由於音樂特殊性質，這種聲音的內在規律，在完形心理學蘊涵律的五項基本法則所涵蓋的意義下，聲音也是具有「形」的意涵，通常稱為「音的形態」。我的碩士論文命題就是依照完形心

理學蘊涵律的基本律，論述音樂的形式原則。完形心理學的研究
對象，包括聽、視、味、嗅、觸壓等感知的心理過程；如果使用
「造型藝術」一詞，肯定音樂是沾不上邊。換句話說，從感知的
基本原則來看，「造形」當然包含聽覺，所以音樂也是造形藝術！

2.為什麼最早的「線譜」有顏色？

　　歐洲天主教修道院是西方音樂理論系統的搖籃，在修道士的眾多貢獻中，線譜系統的發明，影響最大。由於線譜剛出現時，譜號的概念尚不完備，因此需要用顏色來表示哪一條線，唱什麼音。

　　西歐的天主教會音樂與其他地區的音樂有不同的特性，因此發展到一定的階段，自然會產生大量的教學需求。這是因為天主教會的音樂與每一個儀式都分不開，舉行儀式的過程中，除執事人員外，參加的民眾也需要唱經文歌，因此，聖歌教唱不限於小羣的口傳心授方式。於是在大班教學的需求下，發展出簡單的點線符號。這種符號只能記錄概括性的樂音走向，稱為紐碼譜，主要是用以協助記憶歌曲旋律，無法精確地表示每一個細節。節奏部分則按尋常的語言與唱歌之呼吸習慣，由領唱者逐句帶唱。

　　最古老的紐碼譜用以協助演唱者記憶旋律，一個紐碼符頂多粗概地記述到三、四度音高的變化，適用於旋律簡單、音域狹小的情況；如果旋律線起伏大一點、音樂複雜些，就不敷使用了。再者，若演唱者從未聽過該樂曲，這種無線的紐碼譜就使不上勁了，因為他能表達的音樂內容，極其有限。

　　十世紀時，有人畫了一條紅線，把紐碼譜畫在線上，或是線的上下方，就可以表示更寬的音域。開始時，這一條線有可能只是為了劃齊紐碼符號。音樂史上普遍的說法是Odo修道士劃了這

條紅線,用來表示音高。當時還沒有標準音高的概念,遇到有必要「說」出是哪一個音時,就比照五世紀使用字母表示音高的做法,給自然音階的每一個音都取一個音名。紅線上的音,一般都視為F音。爾後在紅線上,再加一條黃色(或綠色)線表示C音,兩條線相距五度音。到了十一世紀時,中世紀最重要的音樂理論家,從Arezzo來的Guido修道士,將兩線的紅黃譜改成四條黑線譜,鄰近兩線為三度音。去掉了表示音高的顏色,改為選擇一條黑色線,在線的開頭記上一個音名,表示這條線就是這個音,自然可以依序點數出各音的位置。

　　線譜系統在發展的過程中,曾經出現過線數不一的樂譜。手寫的樂譜,你高興怎麼畫就怎麼畫,四線、五線、六線譜都有,只有天主教會持續地使用四線譜。爾後在出版商的商業需求下,統一了線譜規格,一致使用五條黑色線,搭配音名譜號使用。為何是五線譜?這是因為奇數線譜可以找到一條中間線為基準,基準線上下的線數一致。而超過五條線的譜,線數太多,容易眼睛,數錯線。使用五線譜有其合乎自然原理的條件,至於出現加線的做法,比較明確的時間是十六世紀。在這之前,都是根據不同樂器或者是音域的差異,選擇適用的譜號。

3.為什麼離開五線譜的高音譜號

不叫高音譜號？

　　是誰開始使用「高音譜號」這個名詞？在臺灣音樂教育體系裡，國立師範大學音樂學系算是老牌子，早年他們的基礎樂理大多以張錦鴻所著的版本為準。書裡面對這個名稱的用法，說得很清楚，只有「第二線G譜號」才叫做「高音譜號」。也就是說，僅管西方已經出現treble clef這個字，離開線譜之後，最好還是叫他「G譜號」。

　　線譜的發展歷程裡，到了十六世紀才出現上下加線的做法。各種樂器或人聲，為了便於表示不同音域裡的音高，必須結合音名譜號，使用不同線數的譜。至於什麼是譜號？現行五線譜上的譜號係由「古代拉丁字母」變形而來的，也就是十一世紀寫在四線譜開頭的字母；在一條線的開頭標記音名，取代了用顏色表示音高的做法。剛開始的時候，手寫譜可沒有限制只能用哪幾個音名，後來因為樂器與人聲的應用需求，加上義大利書商應用活字印刷機，得以在固定符號型式的生產流程下，大量地出版樂譜，慢慢地形成、統整了記譜的法則，最後只留下C、 F、G三個音名譜號。

　　在沒有國際標準音的年代，記譜以人聲為標準。把高音域的男聲及女聲唱出來的最低音定為C音，而低音域的女聲最低音約

是在G音（男低音約在F音或E音）。人聲使用的樂譜，習慣在線譜的開頭標記C音的位置。因為他記的音域相對偏高，而且正好是人聲的兩個低音點之一。古代宗教類的歌曲也不會過分要求人聲，要唱出上上下下、大幅度的音高變化。一般歌曲大約是一個八度再加二至三度音階的距離，因此，從女高音的樂譜開始，在第一線前面畫上一個C譜號，就可以包含對人聲而言，最為舒適、易唱的音域範圍；遇到偶而要唱低一些的時候，下加一線就可以再延伸三度音程。這個譜表就叫做「女高音譜表」，或是「第一線C譜表」。根據人聲音高上自然的差距現象，加上譜號只記在線上，不記在間上的習慣，於是逐線往上標記C譜號給不同音域的樂曲使用。從女高音譜表、次女高音譜表、女低音譜表、男高音譜表，依序推到第五線的上低音譜表。因為男低音譜表的C音在「上加一線」，所以改用「第四線F譜表」表示。此外，也常以「第三線F譜表」取代「第五線C譜表」。還有一種很罕見，至少近十年裡，臺灣還沒有任何中文書談過的譜號，就是英文維基百科上介紹的「下低音譜號」（subbass clef），第五線F譜表。這個譜表的第一線正好是男聲最低音E，相當於高音譜表低兩個八度的音域。

$\begin{array}{ccc} \text{𝄞 是 G} & \text{𝄢 是 F} & \text{𝄡 是 C} \end{array}$

　　這三個符號被稱為「譜號」，五線譜是線譜系統中最常見的一種，線譜就是「譜表」。從因果關係來說，G譜號放在五線譜的第

二線上，整個譜表才叫做「高音譜表」；如果G譜號放在第一線，就叫他「最高音譜表」（french violin clef）。所以把G譜號稱為「高音譜號」，是不合邏輯的。除非譜號是畫在線譜上的，如果是離開譜表，單獨存在的譜號，應該稱為G譜號。不要忘了，如果我們將「中音譜表」上的第三線C譜號，稱為中音譜號，那麼迄今仍在使用「次中音譜表」上的C譜號怎麼辦？總不能說成第四線中音譜號吧！不過，除非是出版社重刷舊譜，否則現在的G譜號只出現在高音譜表，F譜號只出現在低音譜表，第三線C譜表專屬於中提琴用譜，第四線C譜表更是少見。「寸身為射，委矢成矮」，約定俗成的習慣性用法，是很難改變的。「高音譜號」及「低音譜號」的稱呼，只是直譯西洋的慣用詞，維基百科網頁寫著"treble-clef, C-clef, bass-clef"。如果有「中音譜號」的說法，那就是我們發明的。

4.為什麼是「一板一眼」，板怎麼對上眼的？

常聽著人家說「某甲做起事來一板一眼」，到底什麼是板眼，「板」又怎麼對上「眼」的？

這故事說來話長，當年徽班入京，甚得滿清貴族的喜愛，因而掀起了一股風潮，逐漸演變成後來的京戲。戲裡的專業術語，也慢慢普遍到一般人的口語上，像是一板一眼、亮相、開場白、跑龍套、扮黑臉、扮白臉、場面……等。京戲表演還有文場樂與武場樂，文場是指伴奏的絲竹樂，武場則是幫襯的鑼鼓樂。但是不論文場還是武場，都歸鼓佬管制。鼓佬左手拿拍板，右手拿鼓簽；鼓簽形狀大概就像一根筷子，這鼓簽專打單皮鼓的鼓眼，鼓眼的直徑跟五十元硬幣差不多大小。拍板打出來的，就是「板」；鼓簽打在單皮鼓眼上，就是「眼」。現在流行用西洋的樂理來說明中國音樂，因此「板」就成了「強拍」的意思，「眼」就是指弱拍。如果只是表象的描述，這樣說也對，只是概念上有小小差別而已。就好像西方沒有一小節一拍的音樂，而中國的「流水板」，也有板無眼。西方節拍就是單純的節拍，中國的板式可是和唱腔結合在一起的。從這個面向來看，兩者可就差很大了。

一般常見的板式有：二六板、原板、流水板、散板。這些板式還會有不同的變化，鼓王侯佑宗老師在課堂上講過，原板及二六板基本上是一板一眼。我是門外漢學皮毛，老師就說這麼多。

後來自己查了些資料，發現沒有那麼單純。若是唱腔變化多些，可以轉成一板三眼；兩個板之間擠了三個眼，感覺就慢了。快慢是一種比較，有慢三眼就有快三眼，主要是看你拿什麼做對照。板式較難的，也說不上來，就挑簡單的講：像是秦腔二六板的變化有「緊二六」及「慢二六」，都是一板一眼，只是快慢不同。這個板式名稱源於自身結構，二句即可成段，而每句有六板。板式搭著樂器與唱腔，還有各種不同的變化組合。像是搭唱詞時要不要「眼起、板落」，或是「二六四小鑼帶板」，二六板搭配著四小鑼，就「匡七」起來了。還有一種結束唱段的落板法「留板」，配合唱腔形成「緊打慢唱」形式，我在自己作品中嘗試引用過「緊打慢唱」與「慢打緊唱」兩種形式，效果還不錯。書上還看過一些二六板的變化型，像是「歇板、齊板、砸板、黃板」，不是專門研究的人，對這些名稱就難摸透。西皮原板是一板一眼，然而旦角的西皮原板速度緩多了，打成一板三眼，成了西皮三眼。不過不叫旦角西皮三眼，而稱為旦角西皮慢板。至於這個名稱是不是普遍性的說法，還需要進一步查證。

　　將板眼當作是強、弱拍的變化，這真是很概略性的講法，與西方的「小節說」比較起來，他們把理論單純化了。計較起來，節拍與板眼就是有那麼點差異。簡單的介紹，可以說一板一眼就是二拍子，但是把一板一眼當做是二四拍（2/4），這個說法又產生新問題了。到底要怎麼說二四拍才好？初學音樂時，都把拍號從線譜上拿下來，寫成分數。西方也是如此，就叫他幾分之幾。二四拍以前我們叫他四分之二拍，可不知從何而來的論點。有人說拍號不是分數，要按照西方的口語習慣來講，因此 2/4 現在也

沒有人說「四分之二拍」，大部分都是說成「二四拍」。西方人對
於分數的說法是先分子、後分母（例如 6/8 分數的原文為 six
eighths）。而中國人則是分母在分子之前，所以唸法也沒有對錯的
問題，大家一致，習慣就好。這個就和「加上變化記號的音名要
怎麼寫」一樣，有其背景和適用性。西方人的口頭語"f sharp & g
flat"（德文是 fis, ges）先講音名，再說變化記號；中國人則反之，
說成「升 f、降 g」。所以有些地區寫成 #f, g♭；華人大多寫成#f, ♭g
（#4, ♭5）。我個人習慣前者，畢竟是舶來品，剛好這陣子又流行
「要與世界接軌」，只好趕流行了。

5.為什麼全音符是「減半的短音符」？

大家都熟悉西洋樂譜上的音符造型，但是很多人不知道，其實全音符的原名叫做 semibreve。義大利文 breve 是「簡短」的意思，而 semi 表示「一半」的意思。

大約是西元 1250 年，Franco von Köln（科隆的佛朗哥，英文：Franco of Cologne）發明了黑色實心的有量音符，用不同造型的音符表示樂音持續的時值。最初只是使用長條型的音符，表示不同的長度（拍數）。由於是剛開始使用具有計量功能的音符，因此也沒有很明確的規制來表示各種音符之間的時值關係。不同形狀的音符之間就是比大小，至於二個小音符等於一個大音符，還是九個小音符等於一個大音符，都有人這樣做，最普遍的比值是引用基督教「三位一體」觀念的「三比一」。

這套有量符號逐漸演變成表示固定時值的音符，十四世紀時出現五個符號：「倍長音符（duplex longa）、長音符（longa）、短音符（brevis）、小音符（semibrevis）與最小音符（minima）」。當時各派的手稿，沒有出版商統一規格的商業行為，各家記譜有些差異。隨著應用與修正的過程，這套被稱為法朗哥尼安記譜法則（Franconian Notation）才日趨完備。

大約西元是 1320 年前後，法國音樂家 Philippe de Vitry（維崔的菲利普）留下一些手稿《新藝術》（Ars Nova, 英文的 Art New）。當時所謂的新藝術是指音樂，不但是新技術法則，還有音樂織體的新形式。有些藝術學家吃味地說，中世紀之前的 ars，並不是今天

所說的藝術，當時只是指一種「技術」。這也是事實，本來藝術就是奠基在技術的基礎上。但是深究其音樂風格的變化，顯然不是那麼簡單。學音樂理論的人都知道，Ars Nova 書裡除記譜法外，還包含音樂織體及風格上的「技術」法則。像是一種叫做「火箭式」上升，指音樂中出現快速上行的音階進行。因此書中包括寫作技術，同時也是一種藝術風格演變的階段。

Philippe 並不是第一個叫出"ars nova"這個名詞的人，但是他的《新藝術》最後十章討論到有量音符的用法，長的音符怎麼對應短的音符。這五個音符之間的關係分為：「圓滿」（perfectum），一個「長的音符」包含三個等長「短的音符」；「不圓滿」（imperfectum），二個「短的音符」等於一個「長的音符」。當時為了精確的記譜，書裡還提到用紅色的音符，表示一些不同的用途，像是圓滿或不圓滿的區分、定旋律、音域改變等。到後來，二比一的比值才慢慢地變成主要的比例關係。不過樂譜上的音符有黑、有紅，寫起來也不是那麼方便；到了十五世紀中葉，出現以空心符頭的音符來取代紅色音符的用法，漸漸地，所有的紅色音符符頭都改成空心。對照實心的黑色音符，這種空心音符記法被稱為「白色有量記譜法」（英語：white mensural notation）。

這套記譜法發展到後來，越來越完備；短的音符種類變多，二等分和三等分的區別可以用附點音符的方式解決。到了十七世紀，由於義大利商人大量出版樂譜，從而確定了現代記譜規範，也因此音樂術語幾乎都是義大利文。迄今日，傳統的英文還是使用這些老名稱：longa、breve、semibreve（全音符）、minima，新加入 crotchet（原意為小鈎，表示四分音符）以及 quaver（八分音符），並以此為

基礎，在 quaver 前面加上 semi（semiquaver），一層層往下發展出 demisemiquaver、hemidemisemiquaver；hemi, demi, semi 三個字首都有減半的意思。西方的線譜系統從單純地表示音高，到可以表現長短關係的有量音符，最後發展出今日的五線譜，整整經歷了千年之久。

　　歐洲以外的其他文明，用他們自己的方式記錄看不到的聲音。像是口傳心授、演奏記號、文字譜、圖形譜等，除口傳心授有不同情況外，其他的記譜法能夠記下來的東西，遠遠比不上線譜系統。當然，這個只是單純的描述不同記譜法的比較，若著眼於文化面向，不要求演奏音樂像錄音播放一樣，每次都是樂曲的重現，線譜就不一定優於其他記譜法了。

6.為什麼拍號 C 不是 C？

常常聽人說到圓舞曲，到底是哪裡「圓」？是因為跳舞者行經的途徑，形成大圓形而得名？還是一種意境上的圓？

我們若將視覺集中在跳圓舞曲的舞者身上，他們確實是一直在打轉兒。像地球似的，自轉的同時，還圍繞著一個虛擬的圓心公轉，這就是旁人看到圓舞曲的樣子。不過音樂中「圓」的概念，其實和宗教相關。

四世紀時，基督教成為羅馬帝國的國教，A.D. 325 年舉行了重要的第一次 Council of Nicaea（尼西亞會議）。電影《達文西密碼》認為會議上以投票的方式，決定耶穌的位格。基督教徒普遍認為當時只是確認耶穌與天父同質，不是透過投票決定耶穌的位格。會後，只有二位與會代表沒有簽名同意會議結論。由於基督教是一神論，宇宙間只有一位真神，因而導出聖父、聖靈、聖子「三位一體」的論述。西方人的「三」與中國人認為偶數「成雙成對」，都是代表圓滿的意思。1250 年代，Franco von Köln 的有量音符樂譜上，在譜表的開端畫上一個圓圈，表示三拍子的音樂；而半個圓，表示二拍或四拍。

拍號 C，不是 common beats 的意思，只是半個圓，樂譜出版商有可能是為了美化與字符取用方便的原因，撰擇使用拉丁字母 C 來表示。發展至今日，樂譜已不再使用圓圈表示三拍子，並且確定半個圓為四四拍；再分一半就是二二拍，以 ¢ 來表示。

　　音樂的呈現隱潛著一個「協同」的現象，當人們聽到一首歌時，最先感受到的是一下又一下的拍子。此時，不論你喜歡與否，一種統整劃齊的意識讓表演者與聽者的脈動協同。因此音樂中的拍子、小節、拍分等結構，成為對話時最基本的詞語。「這是三拍子的音樂」，這句話包含了二層意義：一個是「拍子」，一個是「小節」。脈搏，就是打拍子的基礎，我們從生命的搏動，經驗到時間的量測。但小節的概念是經過長時間的演化，西方拍號產生的過程，證明了這件事情。當中國人在樂器聲音中發現音樂強弱的規律，用「板眼」劃定「小節」概念時，西方人也在聖歌聲中，找到對應的關係，從而發展出節拍的符號體系。

7.為什麼複拍子也有二分的性質？

　　西方人的拍子分為「單純拍子和複雜拍子」，一般簡稱單拍子和複拍子。而單拍子被視為二分法的拍子，每一拍可以等分為兩半拍，再細分為四拍分；複拍子則被當作是三分法的拍子。這樣子的說法也不是全然沒有道理，差異是依據不同的論述基礎而產生；是從歷史發展的沿革，或是根據精確的量化概念。從拍的意義來說，當人們以「打拍子」的方式整齊羣眾的音樂步伐時，著眼的重點在於每一個拍點。雖然也有多拍長音的現象，但不影響計算其拍子的意義。此時，單拍子的兩分或複拍子的三分，是最直接的感受，當然會以此做為辨認拍子的條件。然而記譜法則發展到一定的成熟階段時，精確量化的操作，就會顯現出這種分類法的問題。其實複拍子將一拍分為三等分，僅限於打拍子的兩個階層，往上或往下依舊是二分法。因此，六八拍的音樂一小節可以等分為「二個」附點四分音符。所謂三分法，是指一個附點四分音符，往下等分為三個八分音符。而每一個八分音符可以再往下，等分為「二個」十六分音符。兩個附點四分音符則合併成一個附點二分音符；三個合不起來。因此，雖然複拍子是三分比例的說法，有其歷史的因素。然而依照量化的概念來說，複雜拍同時具有二分以及三分法的特質。

　　維基百科英文版對拍子的解釋，傾向將二分法視為單拍子，三分法視為複拍子。這樣的看法符合「拍子」在歷史上的演化過程，同時也是國內業界一般對拍號的定義。文中還特別地指出三四拍（3/4）和六八拍（6/8），都屬於三分法的拍子，但是前者通常是一

拍一拍的計算，視為單純拍；後者在主要計拍的範圍是一拍三分，歸類為複雜拍。

在盧建華著《音樂美學教程》的第 41 頁，提到複拍子是複合兩個單純拍在同一個小節，因此四四拍（4/4）也是複合拍，這種說法並不通行。我總覺得演奏單純拍音樂時，只要一拍一拍打就行；複雜拍是需要在內心裡，同時將兩個階層都點出來，如六八拍的 1 m m 2 m m。「打拍子」是非常重要的音樂感覺，有的人意識上不打拍子，讓音樂帶著他前進，拍子自然地潛伏在非意識層面裡。有的人在表演時，利用手、腳、身體去打拍子；還有人在演奏音樂時，用音樂打拍子，將每一個拍點都加重。有些時候，為了練習樂曲的方便，使用合拍或拍分；像是一小節只擊一次，遇到速度太慢的音樂，就每一拍擊兩拍分（複雜拍是一拍擊三拍分）。

今日對於音樂時間的計量，要求精確且需合乎科學原理，以致拍的等分應用更為複雜；一拍可以等分為二等分，也可以細分為五等分。但應用上只有一個原則：就是按照拍的結構。如果是符合音符體系的關係，就不用另行標注。例如一個四分音符等分為二個單位，那是在體系裡，不用標注；將一個四分音符等分為三個單位，並不在音符體裡的，就用連音符數字表示，也就是一般所謂的三連音。早期的複拍子音樂因為本身的板式就複雜，所以較少使用不同數量的等分法。因此，一個附點四分音符的二等分連音符記法，有些記譜出現二個四分音符，有些則使用二個八分音符。這樣一來就出現一個不合理的現象，如果一個附點四分音符可等分為二個連音四分音符，就可以再細分為四個連音八分音符。但是，這個附點四分音符又可以等分為二個連音八分音符，這就混亂了！

　　歷史就是歷史，複拍子音樂的連音符曾經出現過兩種不同記法，因此坊間的樂理教學，指稱複雜拍等分為二、四、八……時，有兩種連音符記法，其道理就是建立在這個背景上。音樂教育體系最為通行的抄譜軟體 Finale 內建的連音符快捷鍵，設定一個附點四分音符時值，等分為二連音或四連音時，都使用八分音符加上數字標記。也就是說，二個八分音符等於一個附點四分音符的時值，四個八分音符也等於一個附點四分音符的時值，這根本不符合數值的比例關係。雖然，複拍子兩種連音符記法的產生，都有其合理的歷史背景條件；但是，這種矛盾的現象，搞得眾多音樂小學子一個頭二個大，很不可愛。

8.為什麼這個「階級」不能踩？

「階」表示音樂裡的音，依循音高的高低順序排列；單獨提到某一階時就用「級」，兩者都是音樂用語時，踩不得！

中國古代鮮少使用「空間概念」來談論音聲的關係，所以不需要考慮用什麼單位來表示兩音之間的「距離」。西方觀念進來後，才有慢慢地有這種想法。早期的翻譯採用「階梯、級數」原本的字義，創造出「音階」這個譯名，然後延伸出「一階、短二階、長二階、短三階……」。現在通常把「階級」連綴一起，當作「倫理學」上的名詞；因此改用「度數、音程」表示兩音的距離，像是「一度、二度、三度」，而要求精確度時用「完全一度、小二度、大二度、小三度……」。有時候需要個別地指出音階裡的某個音，就採用二級音、三級音等名稱。

其實「階、級」用法簡單多了，第一級音和第二級音的距離為「二階」，二階距離大（包含一個半音），就叫「長二階」；反之，稱為「短二階」。因此四級音與六級音的距離為「三階」，再看兩階是「長階」或「短階」，決定是長三階或是短三階。就像走樓梯，從這一級走到那一級，踩了幾階就是距離多少。現在棄「階」改「度」；用「大小」取代「長短」。

國內教育是考試領導教學，而考試題目又死板，不受重視的法則慢慢地被遺忘。我們先按照音程的協和程度做個分類表，再看看什麼東西常常被落掉。

音程分類表

協和程度	完整名稱	簡　稱	口　語
完全協和音程	完全協和一度	完全一度	純一（一度）
	完全協和四度	完全四度	純四（完四）
	完全協和五度	完全五度	純五（完五）
	完全協和八度	完全八度	純八（完八）
不完全協和音程	（不完全協和）小三度	小三度	小三
	大三度	大三度	大三
	小六度	小六度	小六
	大六度	大六度	大六
遠協和音程（不協和音程）	小二度	小二度	小二
	大二度	大二度	大二
	小七度	小七度	小七
	大七度	大七度	大七
	增四度、減五度	增四度、減五度	增四、減五
不和諧音程*	所有增減音程		如增二、減七

*注：「不和諧」不是錯字，是指調性系統裡的感知現象。

　　以前完全協和音程的簡稱都用一個「純」字，像是「純五度、純八度」等，教學或對談時的口語就講「純五、純八」。口語用法不會有教育部標準版本，現在的小朋友直接把完全五度、完全八度說成「完五、完八」，有時候嘴快還會跑出「王八」來。

　　人類的「感知」十分複雜，兩音是否協和（和諧），不是那麼

容易說清楚。我們可以單純地使用頻率比來說明，兩音頻率比越趨向整數比，就越和諧。但是聲音的物理狀態太複雜，形成純四度的兩音，其實會產生一個很微弱的不和諧感。平常聽不到，當這個純四度發生在最低聲部之上時，可就清楚了。這時候純四度還算是「完全協和音程」嗎？其次是增、減音程，除增四度（減五度）外，所有的增減音程都是因為音階的結構而產生的。就好像走慣了長短不一的階梯，某一天長階突然變成短階，踩下去那一瞬間就會「覺得」怪怪的。沒有預先知道，當然感到「不諧調」；如果眼睛先看到，心理有準備，或是走個兩趟就沒事。增二階與短三階的音距相同，前者是不協和音程，後者是不完全協和音程；這個不是「平均律」或「非平均律」的問題，只是「慣常感」與「熟悉度」的反應。

　　有些容易被人忽視的音程法則：（1）沒有「減一度」：階梯有長短，比長階還長，可以叫他「增一階」（增一度）。但是，兩個人已經站在同一個階級上，有比這個距離更短的距離嗎？（2）不協和音程又名遠協和音程：不和諧的兩音，距離遠，就沒有衝突。（3）「複音程」是和聲學及對位法的特定常用詞，尋常不使用。張錦鴻的《基礎樂理》裡，有一行小字寫在複音程條目下方，很多人就是沒看到，導致一些初學者弄不清使用單音程或複音程的場所。照我看來，根本就不需要提到複音程，那是特定情況才會用到的（專有）名詞。（4）我個人想出來的口訣：「二六不減，三七不增」，意思是調性音樂裡沒有減二度、減六度、增三度和增七度；因為這四個音程正好等同完全協和音程。人家打從心裡起就如膠似漆，還能硬說兩人不和諧嗎？增、減音程被視為不協和音程，可是發出來的聲響是「完全協和」，這可就說不過去了。

9.為什麼葛利果聖歌帶有高盧腔的調調？

　　基督教的儀式音樂葛利果聖歌，係因葛利果教皇一世飭令編輯制定而得名的。早年葛利果曾出使東羅馬帝國，領略到拜占庭的儀式音樂的影響力，西元 590 年 9 月 3 日至 604 年期間，他擔任教皇。即位後，旋即在羅馬城內成立教皇國，又與拜占庭帝國的皇帝關係良好，於是授給他「普世牧首」（Ecumenical Patriarch）的頭銜，這可不得了，相當於教皇的意思。皇帝在教會組織裡享有一定的權利，相對的，教皇在俗世的政治圈裡，也就擁有一定的影響力。其次是收編各地經文歌，整理成冊，頒布禮拜禮儀書及經詠；並成立聖歌傳習所（Schola Cantorum），統一羅馬教區裡天主教的儀軌。這與周公制禮作樂的意義相同，羅馬教廷在頒布宗教格儀的標準；高明的政治手腕使得羅馬教廷的勢力大漲，進而確立其宗教、政治地位。

　　西元 395 年，羅馬帝國分為東、西羅馬帝國時，羅馬教區尚未成為基督教各教區實質上的共主。早期的重要城市，如羅馬（Rome）、君士坦丁堡（Constantinople）、耶路撒冷（Jerusalem）、亞歷山大（Alexandria）和安提奧（Antioch）的主教都是 Patriarch；基督教的文獻上提到羅馬和亞歷山大教區的主教都有 Pope（教宗）的稱號。

　　八世紀時，出生在赫爾斯塔爾（Herstal，今日比利時一個法語小鎮）的法蘭克王國‧加洛林王朝的查理曼大帝，協助當時因為和

羅馬貴族不合，而逃亡的教宗復位。教皇的回報是在教廷禮拜時，當眾宣布查理曼大帝是「羅馬人的皇帝」，當場加冕，當上西羅馬帝國皇帝，並得到東羅馬皇帝的認可；此後查理曼大帝亦遵從教廷的禮拜格儀，將經詠引入法國。因此法蘭西化的葛利果聖歌，或稱為法國加洛林王朝的聖歌。這件事情更象徵羅馬教廷的勢力開始伸展向西羅馬帝國版圖的每一個角落。

　　以往根據基督教興起的源由，認為葛利果聖歌與猶太聖歌必然有關，因此認定部分聖歌音樂形式，有可能是來自巴勒斯坦和敘利亞一帶。不過這個說法沒有確切的證據，唯一可以肯定的是，原先歐洲各地有自己的聖歌，南歐的聖歌甚至帶著阿拉伯音樂風；九世紀至十世紀期間，加洛林王朝的法蘭克人在西歐和中歐，繼續創作並編寫葛利果歌聖。這種單旋律、無伴奏的宗教合唱音樂，因而綜合了羅馬和高盧聖詠，形成今日的面貌。

10.為什麼聲樂家喜歡唱義大利歌曲？

因為母音少，發聲單純，所以義大利語曾經被視為最適合歌唱的語言。

聲母與韻母的本質不同，簡單而直接的區分：聲母是噪音性質，韻母是樂音性質。如果要唱一個延長的樂音，一定是落在韻母上，不會是聲母。當然各種語言的聲韻極其繁多且複雜，各類的「半母音」或「有聲子音」具不具備樂音的性質，這就有得說了。原則上無聲子音和樂音是無緣的，只要可以用一個固定的音高，發出長音就是樂音性質。中、英語有聲子音發出固定音高的長音時，還是用了「懶人音ㄜ」；半母音本質還是輔音，因此仍然可以納入子音。至於其他種語言，就不敢講了；有的甚至於有「中母音」，但要說清楚是噪音性質、還是樂音性質，可就費勁了。

既然母音性質對於「唱音」是那麼重要，語言裏有多少個母音，那就必須弄得很清楚才行。像日語五十音，五個母音「う、お、あ、え、い」，練起發聲來，狀況十分單純。而義大利語也有相同的特徵，基本上義大利語只有七個母音，就是五個基本母音，其中有二個再分開口音與閉口音。聲樂家只要抓住五個元音的共鳴點，很容易達到聲音純淨、共鳴集中的效果；因此順勢發展出美聲唱法（bel canto）。

義大利語文有一個特別的「斷音」用法。"bello"（美的）緊接的名詞"canto"，其第一個字母是子音，因此"bello"就要斷音成為"bel canto"。通常斷音只刪去最後一個母音，形成母音無聲的現象；有

的人叫他無聲母音，這樣命名容易引起誤會。有些字斷音時要刪去最後一個音節，"bel canto"就是一個例子。解釋過名字後，我們再來看看什麼是美聲唱法。

很多人都以為美聲唱法是由幾位大師締造出來的，有某些特定的法則，其實，這有一點誤解。十七、十八世紀歌劇演出時，一些知名女高音和閹歌手（castrato）流行穿插即興花腔的「裝飾演唱」（cantare al mente），慢慢地發展成美聲唱法。以我的觀察，美聲唱法有些特徵：「強調在肌肉放鬆的情況下做到音色純淨、共鳴完全，可以自由游走在高、低音域之間。」

所謂肌肉放鬆，是指避免不必要的、過度緊張的肌肉應用；並且在演唱中，能隨時調節出最好的共鳴狀態。平時只需要不斷地練習找到幾個固定元音的共鳴位置，以及在共鳴點之間隨意移動的能力即可。因為義大利語只有五個元音的特性，所以被視為最適合歌唱的語言。

美聲唱法並非哪門哪派的技法，「巴比倫塔」（Tower of Babel）倒塌後，語言區隔出不同的語音、聲調等特性，也各自有適用的發聲法。大陸學術界由於長期的學術偏傾，因而認為美聲唱法分為義大利式與蘇聯式。如果我們換一個說法：美聲唱法是在義大利歌劇發展過程中的產物，隨著不同語言的歌劇興起，自然而然發展出歧異的唱法。因此，如果義大利式與蘇聯式這種說法可以成立，美聲唱法就不只是分為兩類了。

人的嘴型基本結構，就是往左右或上下兩個方向拉開。微笑，往兩側拉，或是上下拉開成橢圓形。至於唱歌時，頭頸要拉直，形成含顎之勢。要是有人說美聲唱法分為「豎唱法及橫唱法」，就順

便問問他，除豎唱和橫唱外，嘴型還可以往哪一個方向拉開？難不成要嘟噥著嘴唱？提筆之初，我找不到合稱的名詞來形容「頭頸拉直，下顎往下，讓口腔內形成共鳴空間」的狀態。感謝聲樂家李語慈小姐的指正。

聲樂老師教的東西可多了，呼吸法就有三種；胸腔呼吸不適合唱歌，再來是腹式或胸腹式呼吸；後者或稱「背部式呼吸」，這個名稱怪怪的，背部怎麼呼吸？再者，豎口唱、橫口唱都有人主張，但比較常聽到是豎口唱、含顎。這一些還是容易「看」到的，看不到的部分：像是口、鼻腔內的肌肉狀態。因此，很難說清楚要如何控制身體在最放鬆的情況下，輕鬆地發出共鳴良好的高音。美聲唱法究竟是什麼？還得請專家解惑。

11.為什麼混聲四部合唱的女聲都是陽性？

　　合唱，一種古老的歌唱藝術型態，但「合唱」是什麼呢？這個名詞隨著適用的範圍不同，而有不同的解釋。古代希臘、羅馬的戲劇中出現合唱的歌隊，嚴格來說，其表演方式應該稱為「齊唱」；眾人同唱一首旋律，稱之為齊唱。精確地定義合唱，是指將參與者按照音域的差別，區分到不同聲部。每一個聲部都有自己的旋律，然後合在一起唱，例如混聲四部合唱這種表演形態。不過，口語上習慣將二人以上、同時唱歌的狀況，都稱為合唱。這不是專業用語，音樂專業上將聲樂曲細分為「獨唱、齊唱、重唱、合唱」等。獨唱和齊唱都只有單一旋律的歌曲，差別只在人數。重唱與合唱曲至少要有不同聲部，通常會有不同的旋律。每一個聲部都只有一個人獨唱時，就叫做「重唱」；想當然爾，每個聲部都是齊唱時，就是合唱。不同聲部也可能使用同一個旋律，交錯出現，就達到聲部獨立的意義了。

　　西方近代的合唱，起源於中世紀天主教會的唱詩班。爾後發展成最基礎的、最常見的混聲四部合唱的型態：女高音、女低音、男高音及男低音四個聲部。「混聲」是指混合男聲、女聲、童聲等不同的組合，另有同聲（男聲、女聲、童聲）合唱。其實人聲分為高、中、低音，只是一個概略性的區分，認真說起來，女性的高音與低音大概只差四到五度，就細分為三個音域，有點太仔細。很多時候，是按照音質來區分聲部，而不是音域。

　　一般常見的聲部原文名稱，是義大利文：女高音（soprano）、女低音（alto）、男高音（tenore; tenor）以及男低音（basso; bass）。尋常的概念認為女聲高、男聲低，因此女聲高不上去，就叫"mezzo-soprano"。"mezzo"這個前置詞相當於中文的「沒有那麼…」，例如音量術語"mezzo forte"意思是「沒有那麼的強」，譯為「中強」；"mezzo piano"是「沒有那麼的弱」，譯為「中弱」。因為"mezzo-soprano"的音域介乎女高音與女低音之間，而譯為女中音。其實按照這個字的原義來說，應該譯為次女高音。中國古代也沒有什麼女高音、女中音或女低音的名稱，只是符號概念上的習慣，有一個高音、一個低音，居其間者，自然而然就稱為中音。男聲偏低，男中音的原文意思是「在男低音之上」的聲音，譯為「上低音（baritone）」。

　　男高音這個字"tenor"，來自拉丁文"tenere"，就是「保持」的意思。早期的男高音通常是唱最長音聲部，而且是古老聖歌的旋律，可以算是天主教合唱曲的核心聲部，象徵宗教的「保持者」。男低音"bass"，只是單純地表示最底層的。再來是"soprano"和"alto"兩個字，這是陽性的字彙。義大利文名詞是區分陰、陽性的，字尾o是陽性單數；字尾a是陰性單數，所以混聲四部合唱四個聲部都是陽性。

　　人性本來就有「慾」，包括慕聖之慾、愛戀之慾、肉慾等。而音樂是最容易、最直接挑動情緒的藝術，遇到了禁慾、苦修的宗教主張，自然而然地會有些排斥音樂的主張。蔡宗德的《伊斯蘭世界音樂文化》一書，提到伊斯蘭教先知穆罕默德曾說過「歌唱使人心生邪念」。還好只是偶一為之的發言，不常掛在嘴上，要不然世界

音樂文化圈就要少一大塊了。天主教會裡也有人認為撒旦會匿身在音樂中，其結果就是教堂唱詩班裡不能有女性。偏偏在合唱音樂發展到巔峰之際，「混聲四部」的概念趨向成熟，教會就以男性唱假聲（對部分男人而言，是唱真聲，而非娃娃腔）來代替女低音聲部。所以就用"alto"這個表示「高」的字首，來表示男性的最高音；至於女高音聲部則以小男童聲代替，童聲音高是在所有聲部「之上」的，所以是"soprano"。總歸一句，女高音與女低音的原文都是陽性──男的。

12.為什麼〈祈禱小米豐收歌〉不是

「男聲八部合音」？

　　小時候就聽說布農族的〈祈禱小米豐收歌〉是世界瑰寶，但是從來沒有聽過「男聲八部合音」這個名詞。這到底是什麼狀況？

　　西元 1943 年，日本學者黑澤隆朝帶著當時的錄音設備，應該是鋼絲錄音機，來到臺東縣收錄布農族郡社羣（is-bukun）音樂。3 月 25 日採集到海端鄉崁頂村（kanatin，舊址為臺東縣鳳山郡里瓏山社）的"Pasibutbut"（〈祈禱小米豐收歌〉）。根據臺灣大學出版社《聽見殖民地：黑澤隆朝與戰時臺灣音樂調查（1943）》的說法：原本要發行唱片，因為美軍轟炸東京，在大火中燒掉唱片公司，也幾乎燒毀了希望；幸好還保留一份之前壓好了，提供給製作者的試聽片，這份珍貴資料才不致於毀在戰火中。戰後 1952 年，這首獨一無二的原民泛音和聲合唱曲，在聯合國教科文組織的年度大會上正式面世。

　　以前都認為音樂發展到複音音樂階段，需要時間的累積，才有成熟而完備的音樂知識。二戰以後，世界各地古老民族的複音合唱紛紛浮現，人們才發現原來複音音樂是那麼的古老。這些音樂有一個共同的特徵，絕大部分都是旋律的疊置，屬於對位式的音樂織體，而布農族合唱的特殊性在於他是「泛音和聲式」織體。布農族的農事祭典中最有名的播種祭主歌就是"Pasibutbut"。至於「男聲八部合音」的說法從何而來？我蒐集到一些常見的推測：（1）演唱

形式的誤解；（2）聲譜分析儀的圖形；（3）語言隔閡造成的誤會。我們好像忘了，不論是那一個原因，都是出自於某位學者的錯誤判斷，然後我們拚命找理由，替他解釋為什麼會出錯，真可笑。這個錯誤是近十幾年發生的事，我花費不少時間蒐集資料，沒找到可信度高的正式文獻，像是論文或書籍等；判斷是出自非正式發行的講義、試卷或演講等，目前找到最老的資料是入學術科考試音樂常識的教材。

　　布農族傳統音樂有一套自己的法則，用西洋的樂理來說，就是三音、四音音階，或是自然大三和弦音。南部的布農社羣以三音為主，音羣結構大概接近西洋的 do、mi、sol 三音的關係，相當於漢人工尺譜的「尺、六、乙」三聲。北部的布農社羣的音樂已發展到四音，第一音和第二音之間依旋律的進行，可帶出一個 re。布農音樂偏重垂直聲響的織體，唱歌時候要唱那一個音高，是很自然的事，不用刻意去分配聲部。因為自然泛音的現象，通常分為三或四個聲部。由低往高，第三部是主導者一人，郡社羣稱為 macini；巒社羣稱為 manda（或 mandaza）。兩社羣的最高音部都稱為 mahosgnas，第一、二部的名稱則不同；郡社羣為 lamaindu、mabonbon，而巒社羣為 mabonbon、lagnisgnis。每個村落的名稱會有些差異，原則上增加參與者時，優先考慮一、二、四部。

　　認為「男聲八部合音」一詞可能出自「演唱形式的誤解」，這絕對是瞎掰的猜測。不是每首歌曲都是混合男女聲的四部合音，而且被稱為「男聲八部合音」的"Pasibutbut"，只准男人參與，根本沒有男、女聲音高差距的問題。一般男女聲的音高天生就差八度，齊唱時會形成八度平行，依音樂織體的理論法則，這種狀態

被視為同一個聲部，不是「二部合音」。雖然，古老的民族音樂齊奏或齊唱形式，各個演奏單位常常會自行在旋律中加上些許變化，這種現象叫做「支聲複音」（heterophony，以前譯為異音音樂，或稱「幫腔式」複音）。把支聲複音現象稱為八部合音，那表示這個人真的不瞭解學術名詞不能亂用的道理。八個人的支聲複音叫做八部合音，那麼在文化節慶中表演的百人"Pasibutbut"合唱，豈不要叫做「百部合音」？其次是「聲譜分析儀的圖形說」。不同頻率的聲音在碰撞之後，產生「合音與差音」；或是在適當的空間條件下，聲音折射時會析離出泛音羣，這兩個現象都會在聲譜分析儀上呈現多層次的線條。如果這個是八部合音名稱的來源，那麼有哪一首古典樂曲不會產生相同的聲響現象？隨便一首樂曲都是上百部合音。吳榮順在 2004 年美育雙月刊第 140 期〈偶然與意圖〉文中提到「布農族人自稱八部音合唱……」，但未說明「人、地」為何。我問過年長的布農族人，皆言幼時未曾聽聞「八部音合唱」這種說法。成功大學臺灣文學系布農裔的阿諾‧伊斯巴利達夫老師也跟學生說過相同的話。估計八部合音的說法，並不通行於布農族各社羣。

最後是「語言隔閡造成的誤會」，這根本就是亂扯到言不及義。因為若是「曲名音譯」或「唱法誤解」而產生布農族「八部合音」一詞，就要明確說出是哪一首曲名，或哪一種唱法的名稱，與「八部合音」的發音接近。怎麼會扯到「布農族每一首歌都是八部合音唱法」，或只有"Pasibutbut"被稱為八部合音？還以原住民「久美」地名演變為例，作為論證的基礎，說明"Pasibutbut"語音被誤解為「八聲」（河洛語發音）的可能性，實在太離譜了！祈禱

小米豐收歌是廣為人知的一首古老布農族祭歌，然而八部合音是
新名詞，這類推測之語扯太遠了。

13.為什麼古代的舞蹈、戲劇與音樂糾葛難分？

　　音樂的分類，竟然包括舞蹈！

　　戲劇學者必讀的經典，亞里斯多得（Aristotélēs）的《詩學》，不就是談寫詩的學問嗎？

　　「詩」其實就是歌曲，詩經裡每一首詩都是可以歌唱的，楚辭、唐詩、宋詞到元曲亦然。我們常說的「曲調」，就是「曲」的調子。換言之，「曲」也是跨文學與音樂，後來才變成音樂的專用字，像歌曲、樂曲之類。西洋詩也是如此，只是語言的特性不同。古希臘詩人的詠詩，也算一種歌唱的表現形式。二千六百年前，古希臘的祭典上，歌隊唱詠詩歌讚美神祇，這是文學性及音樂性的行為。而古希臘喜、悲劇就是從歌隊發展出來的，據說最早是對酒神戴阿奈莎士（Dionysos）的禮贊。因為詩有敘事性質，根據《詩學》所載，一位來自卡里亞的泰斯庇斯（Thespis of Icaria）在歌隊表演時，增加了一位手執面具的演員，至此，開啟了西洋戲劇的雛型。等於是從純歌唱的呈現導入表演形式，這種情況與臺灣歌子戲產生的過程相似。至於演員與歌隊之間的關係，一般認為是互動的。爾後，埃斯庫羅斯（Aeschylus）又增加一位演員，並且他早期的劇本，仍以歌隊為主，歌隊的唱詞幾乎佔到五分之三。到了索佛克勒斯（Sophocles）時，把演員增為三人，加上前者及尤里庇底斯（Euripides），合稱古希臘時代的三大悲劇作家。或許是因為希臘的

喜劇通常涉及「性」、「陽具」等事物，經過基督教的摧殘後，幾乎不見天日。現在留下來的古希臘喜劇在數量上，根本不能與悲劇比。雖然喜劇作品傳世少，歷史上還是留下劇作家的名字，例如亞里斯托芬厄斯（Aristophanes）。總括來說，音樂類的戲劇大多是源自敘事性的詩歌，中外皆然。

　　阿布・納斯爾・穆罕默德・法拉比（Alpharabius）在他的《音樂全書》，這部古代阿拉伯音樂的經典之作裡，將音樂的器物分為五類：（1）人聲（2）弓弦（rabab）與管樂器（3）彈弦樂器（4）擊樂器（5）舞蹈；有趣的是「舞蹈」也列入其中。話說回來，如果有不用音樂的舞蹈，也算極少見。中國古代也有舞樂合一的想法：「樂」字，根本就是一個人半舉鞞鼓在跳舞的姿勢，不過《說文解字》裡說「象鼓鞞。木，虡也」；那個「木」部首，是指鼓架的柱子。從《樂記》中可以證實，古代的「樂」就是詩歌加上舞蹈。單純只有聲音，沒有舞蹈動作時，可以「音」、「聲」表意。

　　印度最古老、最重要的表演藝術經典《樂舞論》（Nātyaśāstra），主要談論一種將戲劇、舞蹈、音樂合為一體的表演，我稱之為「樂舞戲」。印度人認為這本書是婆羅多・穆尼（Bharata Muni）所寫，今日印度傳統戲劇、舞蹈、音樂的概念幾乎都源出於此。維基百科 "Natyashastra" 和 "Bharata" 兩條目的記載有些出入，後者說本書可追溯至西元前 400－200 之間；前者說該書完成日期不詳，但是大部分的資料指向西元二世紀時成書。當時可說是印度古代樂舞劇的盛世，出現多位著名的劇作家，例如劇作家跋娑（Bhasa），他的相關資料最初僅見於其他劇作家引用，他的作品曾被視為早已失傳。1909 年，在南印度則發現 13 部跋娑作品的傳抄本。

　　約西元十至十二世紀間，印度納拉達（Narada）的《藝術百科》（*Sangitama Karanda*）承接《樂舞論》的概念，將藝術分為聲樂、器樂和舞蹈。而斯里蘭卡古代的傳統，將音樂分為「舞蹈（nacca, nrtya）、歌唱（gita）以及器樂（vadita）三類」。總結來說，古代社會將樂舞表演形態視為一體，因此舞蹈、戲劇常與音樂相提並論。再者，舞蹈幾乎不可能離開音樂，所以才會被歸入音樂類。今日將音樂、舞蹈、戲劇明確界定為不同的藝術學域，這是二十世紀學術分流的結果，得失參半。

14.為什麼她能瞬間瘦身？

演出歌劇《莎樂美》（*Salōmē*）時，女主角常常出現瞬間瘦身的「神蹟」。這是因為能唱歌的，不一定能跳舞。偏偏女歌手的身材多數「很有份量」，所以就出現身型豐腴的莎樂美剛唱完歌，轉個身就變成身材纖細苗條、小一號的莎樂美大跳「七重紗之舞」。大約二十年前，聯合報還刊載一則外電，內容是紐約大都會歌劇院即將演出的《莎樂美》，女主角要全裸跳「七重紗之舞」。拿色情當工具，總會引起人注意。

十七世紀元年歌劇現身，很快地成為市鎮居民最重要的娛樂。到了巴洛克音樂時期，歌劇才是最受歡迎的音樂表演。當時 Johann Sebastian Bach（巴赫）根本是個小角色，人們推崇歌劇風格的音樂。這個風潮發展到十九世紀末，才逐漸被新興的歌舞劇取代。就在世紀交替的當口，出現一位耀眼的歌劇作家 Richard Georg Strauss（理查・史特勞斯）。在他眾多的作品中，有一部採用英國作家 Oscar Wilde（王爾德）所著法文舞臺劇的德文譯本，文本是深具爭議性的獨幕小歌劇《莎樂美》。因為劇中有裸舞的情節、充滿肉慾的音樂，高度感官性、情色的視覺與聽覺結合，英國曾一度禁演。

拜 O. Wilde 之賜，這個聖經上 Salōmē 的故事，才變成今日的模樣，同時也給表演帶來一個困擾。雖然全劇僅約一小時五十分鐘而已，但是要找到一位歌聲好、身材惹火又會跳舞的表演者，可不容易，只好每次演出，都來一段瞬間變身的把戲。為什麼歌者的身材瘦不下來？我們看那些流行音樂女歌手個個身材苗條，其實主因

是需求面的不同。以前沒有什麼播音系統放送聲音，舞臺上的歌者可要盡全力地把聲音送出去。不要以為只是唱歌，花不了多大的力氣；長時間地控制體內肌肉，維持在一個固定的、最適合的發聲狀態，那可不是一般的累。試著讓那些沒有經過專業訓練的歌手，在沒有麥克風的情況下，面對一個千人座位的歌劇院唱齣劇，肯定吃不消。至於聲樂家如果想要有 Salōmē 的模樣，又害怕變成健美小姐，也許可以考慮練耐力；訓練爆發力會練出一坨坨的肌肉，而舞者般的身材就是經過長時間耐力訓練的結果。

15.為什麼以前沒有「純律」？

倒底音律是什麼？這個問題常常困擾學音樂的人。中國在系統音樂學域裡有一門「律學」，國外則把這方面的研究，放在物理聲學的領域裡。以世界各古老文明在這方面的史料看來，中國與印度算是老牌子中的翹楚。以理論系統的完整性來說，中國是排第一位；就音律計算的複雜度來比較，印度可說無人能出其右；併吞古波斯帝國的伊斯蘭文化勉強排上老三。至於西方文明的音律學，發源也早，古希臘的畢達哥拉斯（Pythagoras）很早就提出兩弦長度比與聲音諧調性的關係，但是，之後的發展就停滯遲緩。今日的研究基本上將音律分為三類：純律、五度相生律、平均律。平均律是計算出來的，是聲學的成果，可是為什麼以前也沒有純律？

中國的律學不僅僅包含物理聲學，同時包括政治、倫理、歷史、文學等領域的涵義。因為中國音律的體制十分完整，分為理論基礎系統、音樂使用的音名、實務的應用等三個層次。基礎應用時，名稱使用「黃鐘、大呂、太簇、夾鐘、姑洗、仲呂、蕤賓、林鐘、夷則、南呂、無射、應鐘」，並且是有標準音高的固定音名。選定音樂使用的音高後，則使用聲名「宮、商、角、清角（和）、變徵、徵、羽、清羽（閏）、變宮、宮」。因為通過唱音做為音樂溝通方式，有一定的便利性，可是聲名並不適合當唱名；尤其部分聲名是兩個單字，因此就發展出可以做為唱名的工尺譜：「上、尺、工、凡、六、五、乙」。

音律學和其他學問一樣，都是人類智慧所創造出來的，所以有

一定的發展過程和體制；不能僅僅以自然的規律，認定純粹為泛音群的必然表現。舉個例，七弦琴的板面上特別用十三個徽點標明等分弦的位置，徽點上的音高，等於泛音羣前五個等分音的音高。而純律是以自然泛音大三和弦為基礎，自然小七大三和弦為輔，在一定的規程下才能形成完整的純律理論體系，因此不能說古琴是五度相生律與純律俱全的樂器。

簡單地說明這三類音律：以自然泛音五度為基礎所制定音律，都算是五度相生律的一種。大至不同文化，小到個別作曲家的喜好，都有可能使用不同的調整法。像 George Frideric Handel（韓德爾）偏好的中全音律，而 J. S. Bach 則喜歡威爾克邁斯特（Werckmeister）音律。早期音樂人依照錯誤翻譯 Bach 的 Wohltemperierte Klavier《平均律曲集》（1722 & 1744），誤認他使用平均律的琴，更甚者還認為西方平均律是 Bach 發明。

平均律完全是計算出來的音律，先選定一個音的頻率為基準，想要十二平均律，就以 2 開 12 次方的值，乘於基準音頻 12 次，就可以得到完整的音律；想要七平均律，就以 2 開 7 次方的值去計算。

純律，自始至終都不是實踐下的產物。音律的基礎是自然泛音現象的部分應用，純律與五度相生律皆然。不同處在於五度相生律只用到純五度，而純律以完全協和為目的，要求調性結構裡的主要、次要和弦符合自然泛音原則。因此純律主要是應用在和聲織體的音樂。因為樂器製造的限制，強制純律為十二律，並沒辦法適用在一般的樂曲，充其數只能用於有限制範圍的音樂。不過，口語上符合自然泛音的現象，有時會說成純律的應用。

16.為什麼洞簫不是「簫」？

　　洞簫是簫嗎？這要看你是哪個朝代的人，周代時期只要提到「簫」，指的是今日的「排簫」。

　　《列仙傳》載：二千六百多年前，秦穆公有女，名「弄玉」，喜歡上吹奏排簫的簫史，下嫁給他，夫唱婦隨。故事到了最後，兩人在高臺上，登上龍與鳳的背升天。「乘龍快婿」，就成了一句祝賀婚禮的成語。小時候常常看到婚禮宴客的場所，都會在入口處設一個花坊，鮮有例外。而牌坊上有各種不同的詩詞和圖片，最常看到畫著一男子坐在龍背上吹奏洞簫，另一邊有一女子坐在鳳背上，這個畫面使得我很想去弄清楚背後的故事。上古時代的平民沒有姓氏，「以國為氏」是後來的事。例如函谷關所在，今之弘農縣，古之「楊國」是楊氏的起源地。「簫史」指這個人長於吹簫，不是姓簫或蕭。《列仙傳・簫史》寫「簫」，與殷民舊姓「蕭」通假。名字的部分只能用猜的，有可能是工作職務或單純的人名。一個公主嫁給一位平民，然後又「乘」龍鳳而去，真令人懷疑他們到底發生什麼事了？

　　洞簫的歷史到底是怎麼樣子？現在普遍採用馬融〈長笛賦〉的說法，認為洞簫源自漢朝羌族；製笛人陳正生並從文獻以及多年的製笛實務經驗，確認此說法。王之煥〈涼州詞〉有句「羌笛何需怨楊柳，春風不度玉門關」。今日羌族的羌笛是竹簧雙管，與洞簫差異很大。不過千年以上的歷史，誰也說不準，古人會不會說錯，還是不同文化在時間洪流裡融合、離散，演化出來的現象。

　　古玩行裡有吹奏「豎篴」的漢陶俑，可見這個樂器的歷史悠久。最常見的謬論是硬要認定洞簫為漢族樂器，把簫的歷史扯到黃帝時伶倫的律管，說這種一端封閉的單管是「簫的前身。到了周朝有人在管閉上開孔而發出不同聲音，於是有了三孔的『籥』和四孔的『簫』。到了漢朝時，京房在加一後孔，成為五孔；唐朝時傳到日本，叫做尺八。到了魏朝又多開一孔，以後就沒再做多大變化。」對於這種說法對於這種說法，有幾個問題：一、一端封閉的律管與兩端開放的竹管，根本就不是同一類樂器，何況周朝的簫是專指排簫，怎麼會有四孔的簫？二、馬融〈長笛賦〉提到京房加開笛孔的事；到了唐時，尺八傳到日本也是眾所皆知；差別是日本尺八五孔，傳統中國簫六孔。但是，不論曹魏、北魏、東魏或西魏，哪一個「魏朝」在唐朝之後？這一點沒有說明白，魏時的六孔豎篴與京房的五孔管有可能並存到唐朝。洞簫是漢時羌笛，還是周代的籥，文字資料或許證據力不足，但也不要硬扯到傳說時代的律管。

　　洞簫在唐朝時有幾個不同名稱：「篴、通洞、尺八…」。到了宋代，陳暘《樂書》首次出現把簫和篴連結在一起，稱為「簫管」。漢王褒《洞簫賦》裡有一句「試一望兮，見簫笁之差參」，笁同管；一看「差參」就知道這裡的洞簫是指排簫。豎篴用上洞簫這個名稱，已經是宋以後的事了。現在中國的洞簫分為南簫與北簫兩個系統，南簫系的南管簫保留了尺八的型製；日本尺八只要求一尺八寸長，其他型製上的要求與南管簫不同。我小時候有一把 V 型山口的六孔簫，規格很嚴，要求「取竹根段、一尺八寸長、九個竹節（十個竹目）」，遂有「九龍簫」俗名。至於吹口形狀的演變過程，已不可考。

今日，一般我們口語上的「簫」是指洞簫，而周朝的「簫」，就保留在祭孔雅樂裡。因為用兩塊畫了鳳尾圖騰的木板夾住排簫，又叫做鳳簫。這個樂器真的太古老，而且結構十分簡單。非洲、美洲、亞洲都有，目前好像只有北美洲還找不到古代曾經出現排簫的痕跡；羅馬尼亞人視他為傳統樂器，來自古希臘神話裡。前一陣子臺灣稱他為「印地安排笛」，這是流行音樂界的叫法，也不知道是為了推銷商品，還是真的沒弄清楚排簫的歷史。黃帝的樂官伶倫吹的，是無孔、一端開口的律管。只要幾支排在一起，就是排簫了。不管怎麼樣，秦漢古人拿豎簧吹簫，乘龍佳婿手中的簫應該畫成排簫。

17.為什麼「籌」可以吹？

「籌」字有二個意思，一是指古代用來計算的器具，當名詞用，例如算籌。二是指計劃、規劃，當動詞用。河南有一種管樂器也叫做「籌」，據說全中國會吹這個樂器的人不到五個。其基本結構、吹奏法和伊斯蘭文化圈最常見的 nay 一樣，只不過因為兩種文化使用的音律不一樣，以致音孔位置不同。自從受世人注目後，許多人正努力在古文裡找證據，想證明這是中國古代的原生樂器。

按照現行博物館的樂器階層分類法，籌屬於「氣鳴‧邊稜樂器」。古時管笛不分，並不細分形制的差異。今日學術界普遍採用古印度的樂器分類原理，按照「氣、膜、體、弦」四種不同振源的樂器，再加上近代出現的「電鳴樂器」成五大類，每一大類樂器底下再分二至三個層級，各家各派的說法有些許出入。氣鳴樂器可分三類：（1）唇振（2）簧振（3）邊稜。唇振樂器就是「號角」，西洋人的「銅管」樂器。邊稜樂器主要分為兩類結構：一類是有哨口，像是哨子、小學生必修的直笛等，這類樂器極易吹奏，氣吹進去就行了；另一類是設吹口或吹孔，由演奏者自行調整氣切角度。橫笛類就是管側開吹孔，至於排簫、籌、洞簫則在管端設有吹口。吹孔形狀不外乎「圓形或橢圓形」，很少有不同的形狀。但是吹口的形狀至少有三種：（1）排簫基本上是以端口平切直接當作吹口。因為是閉管樂器，入氣端與出氣端同一個管口，所以只要把氣，側一邊吹進去就行了，像吹汽水瓶一樣；但比哨笛類難一點，吹出來的氣要求很集中。（2）豎篴的吹口有「U 裂口、V 裂口、削角」三種。

中國簫的吹口俗稱「山口」；日本尺八常見斜削管端一角作為吹口。
（3）伊斯蘭文化的 nay，吹口比較特別，也可以說十分普通；樣
子就像一般的水管口，只是將管端內側一邊斜削打薄，管壁薄比較
容易形成氣切。河南道教音樂的「籌」，就是這類樂器，沒有吹孔
或裂口的樂器，要用下巴和嘴唇調節吹氣的角度和氣量。相當於把
一根水管端口，用下巴蓋住，留一點空際，嘴唇調節角度，讓吹出
來的氣柱一大半在管端傾口內，一小半在外。

　　空氣柱也算是一種「體」，但不是所有空氣體振動都屬於氣鳴。
原則上只有吹奏的，才納入氣鳴樂器類。不然除少見特定現象外，
還找不到不需要經過空氣傳遞的振動，那所有樂器不都成了氣鳴
類！

18.為什麼彈琵琶遮不到面？

　　白居易的〈琵琶行〉說：「千呼萬喚始出來，猶抱琵琶半遮面；轉軸撥弦三兩聲，未成曲調先有情。」本來演奏時就遮不到面啊！是歌伎走出場時，抱著琵琶半遮面。

　　樂器發展有一定的文化現象，隨著時間洪流的推進，名稱、結構、演奏法都會有所改變。今日琵琶這個樂器，原是來自伊斯蘭世界的 Ud。傳入歐洲後叫做 Lute，後來還發展出 Mandolin。但是在中國，秦漢時期，橫抱在懷裡，一手撥奏、一手按指板的樂器，都可能被稱為琵琶。原本寫成「枇杷」，意指木頭製的。絕不是因為長得像水果「枇杷」才得名，反而是水果枇杷長得像樂器「琵琶」才得名。據說水果枇杷源自中國南方，古代交通不便，除非是皇家食用，哪可能普遍中原。也有可能南方水果，名稱源自北方樂器。秦漢時期已有枇杷一詞：手往下劈，稱「枇」；手往上爬，稱「杷」，就是這個道理而已。因此，根據文獻所載，秦枇杷不是今日的琵琶，可能是指樂器「阮咸」。昭君出塞時，打包帶出去的樂器，阮咸的可能性比琵琶高多了。

　　那琵琶到底遮不遮得到面？

　　唐時樂器琵琶和水果枇杷大抵已經定名了。詳細的時間，可就是一大考證工作了。當時琵琶的形制與今日的琵琶不同，不只是「品、相」的多寡問題，執法、演法也不同。唐琵琶要像吉他般橫抱，右手執撥片彈奏。要遮到面，難度頗高，可能要把琵琶高高舉起才行。後來琵琶移柱改弦，執琵琶的方式也不同，為了演奏高音，

方便左手移往共鳴箱方向。琵琶由橫抱，改為立起琴身，放在大腿上，不再由手掌托住指板，可以自由移到高把位。這種情況也發生在小提琴上。早期弓弦樂器源自歐亞交壤的 rabab，演奏時夾在兩膝之間。後來出現放置在腹胸間的執法，方便站立演奏；也有放在胸口的演奏方式。不過，離開兩膝之間後，支撐提琴的力量改由手掌托握；此時要演奏高音時，也會遇到共鳴箱擋到手掌的移動。如果虎口離開提琴指板柱，提琴就失掉支撐的力量。因此，小提琴放到了肩部，用左側顎夾住，手可以完全離開提琴，自由地演奏高把位的音。

舊時唐琵琶「橫抱、把位少（音域窄）、使用撥子」的形制，即是今天日本、韓國雅樂裡的「唐傳琵琶」，以及臺灣南管、福建南音裡的「四弦」。

19.為什麼音樂的內容不是情感？

　　紅豆牛奶冰的內容不就是紅豆和牛奶，還有什麼？

　　當我們在討論一件事情時，有時不得不做限制。如果討論的重點是冰棒的意涵，那麼紅豆牛奶冰的內容就不只是紅豆和牛奶。談論晉代嵇康（西元 223 - 263）的〈聲無哀樂〉，以及 Eduard Hanslick《論音樂的美》時，沒有先設定命題範圍，當然就費力氣了。討論之標的為「音樂」，清楚地設定對象為「載體」，因此「音樂內容就是樂音運動的形式」；對象如果改為「被承載體」，音樂內容則為「美感、情感、意圖……」等。

　　葉朗在《中國美學史大綱》中指出：「聲無哀樂的命題否認藝術美和欣賞者的美感之間的因果聯繫」。嵇康在討論音聲為載體，載體本身是沒有喜怒哀樂的；與葉朗認為藝術品本身的美與欣賞者的美感有一定的因果聯繫，兩者不衝突啊！欣賞者的美感反應是建立在「人」，而音樂載體為「物」。討論的過程可以有階段性，在第一個階段上，「物」本就無哀樂之別；哀樂是因人而異，故聲之哀樂亦因人而異。如此一來，將論述範圍界限在載體，則「音樂內容就是樂音運動的形式」，因為音樂是人所創造出來的，其內容本來就離不開個人、羣體、社會意識、時空背景的影響，但是影響的根源還是建立在「人」。因此，C. F. D. Schubart 在《關於音樂美學的思考》中，首次將「音樂」與「美學」連結在一起，發展出完整的音樂美學論述：「何謂音樂、何謂音樂內容、音樂的功能為何、音樂如何表達理念、音樂與情感的關係以及美感是否為獨立感覺」。

按照這個論述方式，每一個環節都被個別化。因此，葉朗的論述面向，不同於 Schubart 的程序。而且嵇康只是沒有把論點放在「音樂與社會生活的聯繫」，然而葉朗認為嵇康「否認」兩者的關係，所以才會說「……在理論上是錯誤的」。

E. Hanslick 那句「音樂內容就是樂音運動的形式」，對西歐的藝術概念影響甚鉅。包括 I. Stravinsky（史特拉汶斯基）《音樂詩學》的基本概念明顯受到 Hanslick 論點的影響。抽象、表現主義大師 W. Kandinsky（康丁斯基）認為顏色是有聲音、有重量、有力量，只要用心聆聽，每個色調都有對應的聲音。Kandinsky 的〈有一道黑拱的繪畫〉（1912），被認為是西歐傳統繪畫裡的第一張抽象畫。我觀察表現主義藝術家 Kandinsky 與 A. Schönberg（荀白克）兩人作品的創造理念，應該都受到 Hanslick 的影響；他們將創作的眼眸望向「載體」自身，進而追求從基礎創作元素發散出來的「表現」，終成一派宗師。

20.為什麼她「聽到」顏色？

她的腦筋「秀逗」了！短路了！

這個說法粗魯了點，學術的用語是「腦神經傳導錯亂」，這是一種「聯覺」（Synaesthesia）現象。

在西方的藝術史上，有一些音樂家和畫家常常「廝混」在一起。像是印象主義和表現主義兩大流派，導致兩者在思想、概念、美學觀上呈現同一質性。但是更早之前，有一些音樂家談到顏色與音樂的關係，是從自身的感覺為出發點。像是 Aleksandr Nikolajevič Skrjabin（斯克里亞賓）、Hector Louis Berlioz（白遼士）等，他們聲稱某一個調性色彩與某一顏色有關。A. Skrjabin 曾發表過聲音與顏色連結的交響詩〈普羅米修士—火之詩〉（*Prometheus: The Poem of Fire*）。他使用親自設計的色光風琴，十二個音對應十二種顏色，配合樂音將彩光投射在身著白袍合唱團員身上，展現他腦中綺麗的聯覺幻境。他逝世前正計畫一首〈神秘〉（*Mysterium*），除了原有的「色、光」，更要加上氣味與舞蹈。

以往這類的論述被視為是藝術家過度的聯想，或是創作者的創作想像；但今日的腦部研究發現，一些極少數的人真的有感知聯覺現象。聽覺與視覺原本是分離的區域，當兩者彼此間產生交錯活化現象時，感知的反應就有連動現象。使用腦波測定儀做實驗，當受測者聽到某些音高、音色或聲音時，腦部色彩感知區域也會產生反應，這點證明她真的「聽到顏色」了。

聯覺的研究已經從早期的「感通」這一類純哲理、美學的探討，

進入科學的實證。科學家一致相信精神上的感通與神經系統上的聯覺，可以並行不悖；也就是說在創作上可以發揮異曲同工之妙，進而發展出揉合的可能性。

　　這類腦神經傳導錯亂的成因很多，如濫用藥物、外傷、嬰幼兒腦部發育不全等，都有可能產生相同的狀況。一般來說，在幼兒時期的腦部結構尚未成熟之前，腦部各區域會有交錯活化現象；隨著年歲的流逝，慢慢在成長過程中區隔開。有時病變也會引發神經傳導錯亂，臺灣知名鋼琴天才劉孟捷，1985 年 13 歲時，取得亞太地區青少年鋼琴首獎，旋即進入美加排名第一位的 Curtis 音樂院；畢業後，即成為該校有史以來最年輕的教授。他多次在國際鋼琴大賽中得獎，演奏邀約不斷，但因自身免疫系統過亢，罹患罕見的「多發性皮肌炎」；更因為延誤診治導致肌肉萎縮、手指糜爛、全身癱瘓。後來雖然逃過死神召喚，但五指變形卷曲，三指肌腱壞死，右食指以鋼釘永久固定；可見操控手指的神經叢過度發達，也會引發傳導錯亂。病癒後，他從鋼琴初級開始練琴，一年後在校內開音樂會；病癒第四年，2002 年，獲得兩項國際古典鋼琴大獎，經紀邀約隨之而來，他重新踏上職業演奏家的生涯。現在他仍然有三指舉不高，右食指內有永久性鋼釘。

　　最後的例子雖然不完全是「腦神經傳導錯亂」，只是在一篇談神經傳導錯亂的醫學新知上看到的，但這個故事仍然值得我們留意。

里 仁 書 訊

BOOKLIST OF LE JIN BOOKS LTD.

2010/Autumn

儒林外史新注

作　　者：吳敬梓

新注者：徐少知

出版日期：2010/5/5

ISBN：978-986-6923-93-7

參考售價：450元／25開漆布精裝

　　《儒林外史》雖然躋身中國六大長篇小說之林，並且被譽爲說部最偉大的諷刺小說，但因爲它寫的是一般儒士在科舉制度下的千形百態，加上時代久遠，現代讀者對當時科舉、八股等科考制度已所知有限，因而減少了賞鑑這部小說的興趣。

　　這是學界第一本《儒林外史》的全注本。我們採不迴避的原則，利用網路檢索，翻檢工具書或閱讀研究論文，希望能夠較全面、詳細地把這些專有名詞和當時的典章制度、習慣用語解釋清楚，以見微知著的方式，幫助讀者深入地瞭解作者的創作意圖與時代背景。

　　徐少知，里仁書局總編輯三十餘年。參與了里仁書局大部份著作的編校工作，累積了很多寶貴的經驗和豐富的文史知識，並擁有爲數甚夥的藏書。曾對校過李卓吾評本《西遊記校注》、編注過《魯迅散文選集》等等。

莊子道

作者：王邦雄

出版日期：2010/4/10

ISBN：978-986-6923-91-3

參考售價：350元／25開平裝

莊子，是千古哲人，也是曠世文豪。

《莊子道》本是演講實錄，詮表內七篇的精華奧義。〈逍遙遊〉是自我的成長飛越；〈齊物論〉是物我的同體肯定；〈養生主〉是解開存在的困局；〈人間世〉是通過人世的難關；〈德充符〉是存全生命的本德；〈大宗師〉是體現天道的真人；〈應帝王〉是無心應物的無冕王。

而今舊版新編，再增補了十九篇的寓言解析，扣緊原典書寫，義理較嚴謹，補救原本偏重存在感受與生活體驗的不足。且每篇之首均附上全篇理路架構的簡圖，方便讀者把握原典的輪廓與整體的格局。

王邦雄，文化大學哲研所，獲國家文學博士學位，現任淡江大學中文系教授。著有《老子的哲學》、《韓非子的哲學》等書五十餘種，並合編《中國哲學史》（已在本書局出版），將學術與生活結合，獲得廣大讀者的回響。

文藝美學

作者：王夢鷗

出版日期：2010/8/31

ISBN：978-986-6178-01-6

參考售價：400元／18開平裝

本書結合了美學、語言學、心理學、

潛意識及文化感情，成就具有「較大的詮釋力量與發展潛力」的文學理論。難得的是，作者馳騁古今，進出中外，旁徵博引，例證中國，以建構獨特的美學體系，在台灣學界，允為美學典範。

王夢鷗(1907~2002)，早年曾赴日本早稻田大學文學研究所攻讀，返國後先後執教於政治大學、輔仁大學中文系所。研究領域遍及經學、文學、小學、美學。著有：《禮記校證》、《傳統文學論衡》、《唐人小說校釋》、《中國文學理論與實踐》（已在本書局出版）等專書三十多種，斐聲學界，為士林所推崇。

台灣原住民族文學史綱（上）（下）

作者：巴蘇亞·博伊哲努（浦忠成）
出版日期：2009/10/20
ISBN　978-986-6923-81-4（上冊）
ISBN　978-986-6923-82-1（下冊）
參考售價：上下各600元／18開漆布精裝

這是第一本台灣原住民族的文學史，對認識原住民族文學有很大的幫助。

作者基於仍在口耳相傳的神話、傳說，代表著原住民的價值精神，且「口傳文學」須文字化，方能因累積實存而延續發展，故以母題情節為準，先大篇幅介紹整理各原住民族的傳說故事。再兼評西元1895年迄今，秉持傳統文化精神的現代「作家文學」作品。

本書首開先例，系統化整理、分析、評論原住民族文學，並分判大致發展歷程。雖以漢文書寫，但仍徹底呈現以原住民族為主體的精神思想。

巴蘇亞·博伊哲努，阿里山鄒族人，中國文化大學中文研究

所博士，曾任台北市立教育大學中國語文系教授、原住民族委員會政務副主委、國立台灣史前文化博物館館長。現任考試院考試委員。著有《台灣鄒族的風土神話》、《敘事性口傳文學的表述》（已在本書局出版）等書。

靈均餘影：古代楚辭學論集

作者：廖棟樑

出版日期：2010/4/20

ISBN：978-986-6923-42-5

參考售價：600元／25開平裝

「《楚辭》學」眾聲喧嘩，成績斐然，足堪與《詩經》學比肩。但「《楚辭》絕非單純的學術興趣所致，實有著審美意趣和思想情感的共振。

本書所論泰半集中在《楚辭》學中的「關鍵人物」如班固、揚雄、朱熹、戴震、王國維等人；「關鍵時代」如漢魏六朝、宋代、清朝、民初等；以及「關鍵論點」如對「香草比興批評」的考察、「發憤以抒情」說譜系的建構等等。書中嘗試在新理論、新方法的啟迪與參照下，結合文本細讀，期待能開拓《楚辭》研究的新貌。

廖棟樑，天主教輔仁大學中國文學研究所博士，現任教於政治大學中國文學系。著有《六朝詩評中的形象批評》、《倫理·歷史·藝術：古代楚辭學的建構》（本書已由本書局出版）等書。

物自身與智思物：康德的形而上學

作者：盧雪崑

出版日期：2010/5/10

ISBN：978-986-6923-94-4

參考售價：650元／25開平裝

本書的研究首先從自然領域出發，再進至自由領域，最後達至自然與自由之統一的進路進行。全書的探究達到一個結論：批判哲學向我們揭示出一個建基於「人之物自身的因果性（自由）」的積極的構造的形而上學。這個唯一可能的科學的形而上學是道德的，屬於自由概念之領域的。這個道德的形而上學的樞紐在：人類乃至全宇宙發展的終極根據——意志自由，及其最高原則——自由之原則。康德揭明的是人的真實，同時是人的未來。那一天，康德哲學揭示的「自由之原則」成為我們人類社會標舉的哲學原則，也就是，康德的世界智慧成為全人類每一個人的共識，人真正成熟為一個人，永久和平和福祉就不再是那麼的不可企及了。

盧雪崑，廣東人，現任香港新亞研究所研究員、博士生指導教授。主要著作有《儒家的心性學與道德形上學》、《康德的自由學說》（本書已由本書局出版）等書。

理氣與心性：明儒羅欽順研究

作者：鄧克銘

出版日期：2010/3/5

ISBN：978-986-6923-87-6

參考售價：400元／25開平裝

羅欽順與王陽明同時代且相識，羅氏

一方面反省朱學，一方面批評王學，在當時被視為程朱理學的衛道者。今日則因其對朱子之理氣論與心性論有進一步的檢討與心得而受到矚目，並有不同之評價。

經由羅欽順思想之研究，可以同時考察明代朱子學、陽明學與禪學之間的交互關係，對儒家思想之本質的縱向面，以及時代因素的橫向面，都可有較清晰而具體的理解。

鄧克銘，日本國立東京大學文學博士（中國哲學），現任國立暨南國際大學中國語文學系教授。

觀三國

作者：羅盤
出版日期：2010/5/31
ISBN：978-986-6923-95-1
參考售價：350元／25開平裝

在中國歷史演義中，無疑地當以《三國演義》為翹楚，它不但將東漢末起的百年史實以故事風貌呈現，其對比鮮明的人物刻畫、曲折多變的政軍爭鬥、潛移默化的道德精神，不但燦爛了歷史，甚至幾乎改變了歷史。

本書彙錄作者廿二篇評論《三國演義》主題意識、倫理觀等宗旨之文，更細論劉備、關羽、張飛、孔明、趙雲、曹操、周瑜等主要人物的塑造原理，精闢且富見地，為洞悉羅貫中寫作深意的佳作。

作者羅盤，本名羅德湛，長於劇本寫作及小說寫作理論技巧研究，曾任中國文藝協會文藝評論委員會主任委員、中國文化大學兼任講師，並曾獲中山文學獎、文協文學評論獎。著有《紅樓夢的文學本體》及長篇小說《高山青》等書。

南社文學綜論（附光碟）

作者：林香伶

出版日期：2009/10/30

ISBN：978-986-6923-83-8

參考售價：700元／25開平裝附光碟

南社（1909-1923）為近代重要的文人社團，擁有柳亞子、蘇曼殊、李叔同、宋教仁等社會菁英。本書綜論南社文學內涵及其「文人圈」形態，分別從南社歷史沿革、社團屬性、文學刊物、群體創作、時代情懷，以及與新舊文學的拔河拉扯等議題進行爬梳。考察南社如何扮演清末民初文學轉型期的過渡者角色，並試圖還原他們在近代文學的地位及指標意義。除正文外，另附光碟一片，收錄南社研究資料彙編、南社作者名錄等重要資料。

林香伶，臺灣師範大學國文系博士，現任東海大學中文系副教授。長年投入南社、近代文學等相關議題研究，著有專書《以詩為劍——唐代游俠詩歌研究》及〈覺世與再創——論歷史敘述在晚清新小說的運用〉等多篇論文。

甲骨文考釋

講述者：魯實先

編　者：王永誠

出版日期：2009/2/25

ISBN：978-986-6923-57-9

參考售價：600元／18開平裝

本書為西元一九六四～六八年魯實先教授於國立臺灣師範大學教授甲骨文所錄的筆記。魯先生每講皆為精闢卓絕之創見，無

論於解字釋辭，頗能博徵旁引，理真證足，發前人之所未見，達前人之所未達。

魯實先教授精通經史百家，尤長於古今曆法、甲骨鐘鼎、文字訓詁之學。著有《殷契新詮》、《卜辭姓氏通釋》、《周金疏證》等書。學術成就，早為士林所公認。

王永誠，國立臺灣師範大學國文研究所畢業，國家文學博士。曾任國立屏東教育大學教授兼語文教育學系系主任。重要著作《南齊書本紀校注》、《周代彝器五鼎考》等。

漢語語言結構義證
── 理論與教學應用

作者：許長謨

出版日期：2010/5/31

ISBN：978-986-6923-96-8

參考售價：700元／25開平裝

本書《漢語語言結構義證》取名「義證」，係仿說文四大家桂馥之書，旨在闡發證成「漢語語言結構」。全書一方面依語言結構論述，一方面援古證今，說明漢語結構的應用面向。共分五章，前四章著眼於結構的理論探討：一為「拼音與書寫之義證」，二為「語音與音韻之義證」，三為「詞彙與語義之義證」和第四章「句式與語法之義證」。第五章則強調語言材料的應用分析。

整體而言，本書處理的研究內容或方向，雖為語言結構的萬一，但撐舉出一個架構。揭示漢語語文的普遍性與特殊性，從而融合中西學，提出PLG的語文教學研究模式。所涉語文材料亦古亦今、亦語亦文，論述重點亦理亦例、亦論亦證，可開展的用途

亦教亦研、亦規範亦描述。各章端點甚多，但始終繞行在「結構」恆星的軌道上。

許長謨，法國國立高等社科院語言學博士，現任國立成功大學中文系副教授。2010年應聘赴美國加州大學柏克萊分校擔任「漢語語言結構」講座。

殷卜辭先王稱謂綜論

作者：吳俊德

出版日期：2010/3/31

ISBN：978-986-6923-92-0

參考售價：600元／18開平裝

關於殷卜辭中先王名號的探求，自羅、王以來成果卓著，然諸家名號的勘定雖謂詳備，但缺乏先王稱謂使用情形的分析，無法了解相關稱謂使用習慣的演變。
本書系統性全面分期統計卜辭所見先王稱謂，掌握其間比例分佈，各期稱謂使用區別因此一目了然。而相關持說對前人的研究成果有繼承，也有批判與修正，將此主題之研究內涵予以深化，足供學界參考。

吳俊德，國立臺灣大學中國文學系博士，現任臺北市立教育大學中國語文學系助理教授，研究專長以古文字領域為主，尤勤於甲骨學。相關著作有《殷墟第三、四期甲骨斷代研究》等專書，以及〈花東卜辭時代的異見〉等諸文。

成大中文寫作診斷書（成語篇）

編者：王偉勇

出版日期：2009/9/30

ISBN：978-986-6923-78-4

參考售價：300元／25開平裝

　　本「成語篇」特提出一百二十四條成語，針對當前常見的成語使用現況，提出糾謬、做出「診斷」；既指出用字、用法的錯誤，又標明正字，說明典故出處、解釋成語本意，並以文章形式呈現，示範正確用法。是今日中文學習風潮日盛，而大眾中文能力日益低落的情況下，人人必備，做為提升自我程度的一部實用寶典。

　　撰稿人包括主編王偉勇教授在內，共十四位教授老師皆任教於成功大學中文系；郭娟玉、王璟為中文系博士後研究員。

中文創意教學示例

編者：謝明勳、陳俊啟、蕭義玲

出版日期：2009/6/29

ISBN：978-986-6923-64-7

參考售價：450元／18開平裝

　　本書為「國立中正大學97年度教學卓越計畫（教育部「教學卓越計畫」）」之子計畫：「中文語文基本能力計畫」方案中，「教學教案」之成果。邀請在大學中文系教學、研究均有心得之十二位學者，將經驗傳承。祈能為大學生「中文語文基本能力」之提升略盡棉薄，並讓中文教學之同道知悉某一文類採何種上課方式，可獲致最佳效果，同時得以因此而觸類旁通，衍生新義。

實用中文寫作學（三編）

編者：張高評

出版日期：2009/11/30

ISBN：978-986-6923-85-2

參考售價：800元／25開平裝

　　國文教學面臨轉型，宜與時俱進，講究實用化、創意化與現代化。本書繼正編、續編之後，系列研發中文寫作學十九篇：如網路小說、武俠小說、動畫腳本、歌詞、劇本、短評、旅行、新聞、廣告諸寫作要領，並提示科幻童話、說話藝術、卸任題詞、簡報簡介、新聞標題、生平傳略、新詩、台語詩、近體詩，以及學術論文之寫作方法。學者名家，現身說法，繡出鴛鴦，金針度人。華語文教學之學用合一，提升興味，此中有之，值得參考借鏡。

傳統文化與經營管理研究論文集

編者：張高評

出版日期：2009/11/30

ISBN：978-986-6923-84-5

參考售價：800元／18開精裝

　　本書為彙集計畫研討成果，提供學界切磋交流，所收論文共15篇。除「傳統文化與經營管理學術研討會」發表之論文外，尚有本計畫主持人之研究成果，博士後研究員關則富、尤淑如之研究論文。依論文屬性分為三部分，其一，側重傳統文化與經營管理者，有10篇；其二，提示經營管理之理論與策略者，凡四篇；其三，省思

經營管理之理論者，一篇。撰寫論文之學者，或來自企業管理系，或出身中國文學系，或專攻東西方哲學，殊途而同歸，皆聚焦研討經營管理之學。期盼如此之跨際對話，能夠生發管理學之「梅迪奇效應」。

　　論文發表人：林朝成、關則富、黃國清、陳昌明、江建俊、吳欽杉、陳中獎、尤淑如、林金泉、張高評。（以本書目次先後序）

魏晉南北朝文學與思想學術研討會論文集

（第六輯）

編輯者：國立成功大學中文系

出版日期：2010/7/1

ISBN：978-986-6923-97-5

參考售價：1300元／18開精裝

本書爲研討會會後論文集，共收錄32篇論文，可說是魏晉南北朝文學與思想研究界的大集合。

　　論文發表人爲：興膳宏、胡曉明、呂武志、鄭克孟、許東海、廖棟樑、鄭文惠、韓格平、吳榮富、王美秀、沈禹英、高莉芬、林耀潾、謝明勳、林晉士、尤煌傑、王文進、李美燕、蔡忠道、陳旻志、甯稼雨、沈金浩、高瑞惠、江建俊、王力堅、林素娟、丁威仁、陳伯适、齊婉先、鍾振宇、涂豔秋、紀志昌。（以本書目次先後序）

里仁叢書總目

　　下列價格西元2011年6月30日以前有效；超過此時限，請來信或電話詢問。

　　※① 表內價格全係優待價（含稅），書後括號爲初版年度（西元紀年）。

　　※② 所有訂單一律免郵資。

　　※③ 您可選擇郵局宅配貨到立即付款或先自行劃撥（匯款）。

　　※④ 郵政劃撥、支票、電匯等相關資訊請見本書訊p.32。

一、總論

①章太炎與近代中國學術研討會論文集　善同文教基金會編　18開平裝　特價500元(1999)

②碩堂文存三編　何廣棪著　25開平裝　特價200元(1995)

③碩堂文存五編　何廣棪著　25開平裝　特價360元(2004)

④春風煦學集　賴貴三等編　18開精裝　特價500元(2001)

⑤含章光化——戴璉璋先生七秩哲誕論文集　戴璉璋先生七秩哲誕論文集編輯小組編輯　18開精裝　特價700元(2002)

⑥廖蔚卿教授八十壽慶論文集　廖蔚卿教授八十壽慶論文集編輯委員會編輯　18開精裝　特價600元(2003)

⑦吳宏一教授六秩晉五壽慶暨榮休論文集　論文集編輯小組編輯　18開精裝　特價1280元(2008)

⑧魏晉南北朝文學與思想學術研討會論文集（第五輯）　成功大學中文系主編　18開精裝　特價1000元(2004)

⑨魏晉南北朝文學與思想學術研討會論文集（第六輯）　成功大學中文系主編　18開精裝　特價1300元（2010）

⑩遨遊在中古文化的場域——六朝唐宋學術研討會論文集　臺灣大學中文系、成功大學中文系「六朝唐宋學術研討會」編輯小組　18開精裝　特價800元(2004)

⑪唐代學術研討會論文集　謝海平主編　18開精裝　特價1000元(2008)

⑫2004臺灣書法論集　張炳煌・崔成宗合編　18開精裝　特價800元(2005)

⑬2004年文字學學術研討會論文集　王建生・朱歧祥合編　18開平裝　特價800元(2005)

⑭傳播與交融 —— 第二屆中國小說戲曲國際學術研討會論文集　徐志平主編　18開精裝　特價1000元(2006)

⑮第三屆中國小說戲曲國際學術研討會論文集　蔡忠道主編　18開精裝　特價1000元(2008)

⑯當代的民間文化觀照　周益忠・吳明德執行　16開精裝　特價800元(2007)

⑰典範與創意學術研討會論文集　張高評主編　18開精裝　特價1000元(2007)

⑱人文與創意學術研討會論文集　張高評主編　18開精裝　特價800元(2008)

⑲傳統文化與經營管理研究論文集　張高評主編　18開精裝　特價800元（2009）

二、中國哲學・思想

①論語今注　潘重規著　25開平裝　特價360元(2000)
②老子校正　陳錫勇著　25開平裝　特價300元(1999)
③郭店楚簡老子論證　陳錫勇著　25開平裝　特價450元(2005)
④郭象玄學　莊耀郎著　25開平裝　特價350元(1998)
⑤王船山哲學　曾昭旭著　25開漆布精裝　特價600元(2008)
⑥清代義理學新貌　張麗珠著　25開平裝　特價360元(1999)
⑦清代新義理學 —— 傳統與現代的交會　張麗珠著　25開平裝　特價300元(2003)
⑧清代的義理學轉型　張麗珠著　25開平裝　特價400元(2006)

⑨清初理學思想研究　楊菁著　25開平裝　特價500元；25開
漆布精裝　特價700元(2008)

⑩聖賢典型的儒道義蘊試詮　吳冠宏著　25開平裝　特價
300元(2000)

⑪魏晉玄義與聲論新探　吳冠宏著　25開平裝　特價450元(2006)

⑫竹林名士的智慧與詩情　江建俊主編　25開平裝　特價450元
(2008)

⑬道家思想的哲學詮釋　陳德和著　25開平裝　特價380元(2005)

⑭莊子生命情調的哲學詮釋　王志楣著　25開平裝　特價
450元(2009)

⑮莊子道　王邦雄著作系列①　25開平裝　特價350元（2010）

⑯中國哲學史　王邦雄‧岑溢成‧楊祖漢‧高柏園合著　18
開平裝　上下各特價300元(2005)

⑰中國哲學史三十講　張麗珠著　18開精裝　特價500元(2007)

⑱淮南鴻烈論文集　于大成著　25開精裝二大冊　特價1800
元(2005)

⑲朱熹與四書章句集注　陳逢源著　25開平裝　特價600元(2006)

⑳朱熹學術考論　董金裕著　25開平裝　特價400元(2008)

㉑北宋中期儒學道論類型研究　林素芬著　25開平裝　特價
600元(2008)

㉒理氣與心性：明儒羅欽順研究　鄧克銘著　25開平裝　特
價400元（2010）

三、西洋哲學

①康德的自由學說　盧雪崑著　25開平裝　特價650元(2009)

②物自身與智思物：康德的形而上學　盧雪崑著　25開平裝
特價650元（2010）

四、美學

①六朝情境美學　鄭毓瑜著　25開平裝　特價200元(1997)

②文學與圖像的文化美學 —— 想像共同體的樂園論述　鄭文惠著　25開平裝　特價450元(2007)

五、經學

①周易陰陽八卦說解　徐志銳著　25開平裝　特價160元(1994)
②周易大傳新注　徐志銳著　25開平裝二冊　特價400元(1995)
③周易新譯　徐志銳著　25開平裝　特價250元(1996)
④詩本義析論　車行健著　25開平裝　特價350元(2002)
⑤儀禮飲食禮器研究　姬秀珠著　18開精裝　特價800元(2005)
⑥陳振孫之經學及其《直齋書錄解題》經錄考證　何廣棪著　25開精裝　特價1200元(1997)
⑦昭代經師手簡箋釋 —— 清儒致高郵二王論學書　賴貴三編著　25開平裝　特價500元(1999)
⑧焦循手批十三經註疏研究　賴貴三著　25開平裝二冊　特價1000元(2000)
⑨臺灣易學史　賴貴三主編　18開精裝　特價800元(2005)
⑩易傳與儒道關係論衡　顏國明著　25開平裝　特價800元(2006)
⑪清代漢學與左傳學 —— 從「古義」到「新疏」的脈絡　張素卿著　25開平裝　特價600元(2007)

六、中國歷史

①秦漢史　韓復智・葉達雄・邵台新・陳文豪編著　18開精裝　特價450元(2007)
②魏晉南北朝史　鄭欽仁・吳慧蓮・呂春盛・張繼昊編著　18開精裝　特價450元(2007)
③隋唐五代史　高明士・邱添生・何永成・甘懷真編著　18開精裝　特價450元(2006)
④國史論衡(一)　鄺士元著　25開精裝　特價400元(1992)
⑤國史論衡(二)　鄺士元著　25開精裝　特價450元(1992)

⑥中國經世史稿　鄺士元著　25開精裝　特價450元(1992)
⑦中國學術思想史　鄺士元著　25開精裝　特價400元(1992)
⑧中國上古史綱　張蔭麟著　25開平裝　特價170元(1982)
⑨中國歷史研究法（正補編及新史學合刊）　梁啓超著　25
　開平裝　特價180元(1984)
⑩中國史學名著評介　倉修良主編　25開精裝三冊　特價
　1200元(1994)
⑪明清史講義　孟森（心史）著　25開精裝　特價500元(1982)
⑫清代政事軍功評述　唐昌晉著　25開精裝三冊　特價1500
　元(1996)
⑬中國近三百年學術史（附：清代學術概論）　梁啓超著
　25開精裝　特價400元(1995)
⑭史記選注　韓兆琦選注　25開精裝一大冊　特價500元(1994)
⑮司馬遷之人格與風格　李長之著　25開平裝　特價200元
　(1999)
⑯秦始皇評傳　張文立著　25開精裝　特價600元；25開平裝　特
　價450元(2000)

七、文學概論‧文學史

①文學概論　朱國能著　25開平裝　特價300元(2003)
②中國文學史（上）龔鵬程著　25開精裝　特價500元(2009)
③嘉義地區古典文學發展史　江寶釵著　18開平裝　特價
　300元(1998)

八、文學評論

①楚辭文心論──諷諫抒情與神話儀式　魯瑞菁著　25開平
　裝　特價550元(2002)
②香草美人文學傳統　吳旻旻著　25開平裝　特價450元(2006)
③世說新語的語言與敘事　梅家玲著　25開平裝　特價400
　元(2004)

④文心雕龍注釋（附：今譯）　周振甫著　25開精裝　特價500元(1984)

⑤沈迷與超越——六朝文學之感官辯證　陳昌明著　25開平裝　特價400元(2005)

⑥韓柳古文新論　王基倫著　25開平裝　特價200元(1996)

⑦唐宋古文論集　王基倫著　25開平裝　特價300元(2001)

⑧女性・帝土・神仙——先秦兩漢辭賦及其文化身影　許東海著　25開平裝　特價350元(2003)

⑨風景・夢幻・困境：辭賦書寫新視界　許東海著　25開平裝　特價450元(2008)

⑩倫理・歷史・藝術：古代楚辭學的建構　廖棟樑著　25開平裝　特價600元(2009)

⑪靈均餘影：古代楚辭學論集　廖棟樑著　25開平裝　特價600元（2010）

⑫歷史・空間・身分——洛陽伽藍記的文化論述　王美秀著　25開平裝　特價450元(2007)

⑬流變中的書寫——祁彪佳與寓山園林論述　曹淑娟著　25開平裝　特價600元(2006)

⑭儒者歸有光析論——以應舉為考察核心　黃明理著　25開平裝　特價500元(2009)

⑮寓莊於諧：明清笑話型寓言論詮　林淑貞著　25開平裝　特價450元(2006)

⑯清代才媛沈善寶研究　王力堅著　25開平裝　特價450元(2009)

⑰溪聲便是廣長舌　王保珍著　25開平裝　特價300元(2003)

九、文學別集・選集

①歷代散文選注　張素卿・詹海雲・廖棟樑・方介・周益忠・黃明理選注　18開精裝　上下各特價450元(2009)

②楚辭註繹　吳福助著　25開精裝　上下各特價400元(2007)

③陶淵明集校箋（增訂本）　龔斌校箋　25開軟皮精裝　特價450元；25開漆布精裝　特價600元(2007)

④謝靈運集校注　顧紹柏校注　25開漆布精裝　特價500元(2004)

⑤中國文學名篇選讀　林宗毅・李栩鈺選注　18開平裝　特價350元(2002)

十、詩詞

①人間詞話新注　王國維著　滕咸惠校注　25開平裝　特價170元(1994)

②人間詞話之審美觀　蘇珊玉著　25開平裝　特價450元；25開精裝　特價500元(2009)

③歷代詞選注（附「實用詞譜」、「簡明詞韻」）　閔宗述・劉紀華・耿湘沅選注　18開精裝　特價475元(1993)

④蘇辛詞選注　劉紀華・高美華選注　18開精裝　特價450元(2005)

⑤會通與適變──東坡以詩為詞論題新詮　劉少雄著　25開平裝　特價400元(2006)

⑥讀寫之間──學詞講義　劉少雄著　25開平裝　特價420元(2006)

⑦唐宋名家詞選（增訂本）　龍沐勛編選・卓清芬注說　18開軟皮精裝　特價600元；18開漆布精裝　特價800元(2007)

⑧唐宋詞格律　龍沐勛著　25開平裝　特價200元(1995)

⑨倚聲學（詞學十講）　龍沐勛著　25開平裝　特價180元(1996)

⑩袖珍詞學　張麗珠著　25開平裝　特價380元(2001)

⑪袖珍詞選　張麗珠選注　18開平裝　特價350元(2003)
⑫海綃翁夢窗詞說詮評　陳文華著　25開平裝　特價250元(1996)
⑬湖海樓詞研究　蘇淑芬著　25開平裝　特價450元(2005)
⑭唐宋詩舉要　高步瀛選注　18開精裝　特價450元(2004)
⑮歷代詩選注　鄭文惠‧歐麗娟‧陳文華‧吳彩娥選注　18
　開精裝一大冊　特價600元(1998)
⑯袖珍詩選　吳彩娥選注　18開平裝　特價380元(2004)
⑰唐詩選注　歐麗娟選注　25開精裝　特價500元(1995)
⑱杜詩意象論　歐麗娟著　25開平裝　特價200元(1997)
⑲唐詩的樂園意識　歐麗娟著　25開平裝　特價400元(2000)
⑳唐代詩歌與性別研究——以杜甫爲中心　歐麗娟著　25開
　平裝　特價500元(2009)
㉑唐詩論文集及其他　方瑜著　25開精裝　特價400元(2005)
㉒杜甫與唐宋詩學 —— 杜甫誕生一千二百九十年國際學術研
　討會論文集　陳文華主編　18開精裝　特價800元(2003)
㉓杜甫自秦入蜀詩歌析評　黃奕珍著　25開平裝　特價360元
　(2005)
㉔清代詩論與杜詩批評 —— 以神韻、格調、肌理、性靈爲論
　述中心　徐國能著　25開平裝　特價470元(2009)
㉕賈島詩集校注　李建崑校注　25開精裝　特價600元(2002)
㉖唐詩學探索　蔡瑜著　25開平裝　特價250元(1998)
㉗說詩晬語論歷代詩　朱自力著　25開平裝　特價200元(1994)
㉘田園詩派宗師——陶淵明探新　陳怡良著　25開平裝　特
　價500元(2006)
㉙南朝邊塞詩新論　王文進著　25開平裝　特價280元(2000)
㉚南朝山水與長城想像　王文進著　25開精裝　特價600元(2008)
㉛回車：中古詩人的生命印記　廖美玉著　25開平裝　特價
　500元(2007)
㉜蒹葭樓詩論　陳慶煌著　25開平裝　特價230元(2001)

㉝夢機六十以後詩　張夢機著　25開平裝　特價300元(2004)

㉞王東燁槐庭詩草　鄭定國編注　25開平裝　特價350元(2004)

㉟日治時期雲林縣的古典詩家　鄭定國主編　25開平裝　特價400元(2005)

㊱李商隱詩箋釋方法論──中國古典詮釋學例說　顏崑陽著　25開平裝　特價380元(2005)

㊲李商隱詩選註　黃盛雄編著　18開平裝　特價380元(2006)

㊳表意・示意・釋義──中國寓言詩析論　林淑貞著　25開平裝　特價450元(2007)

㊴絕唱──漢代歌詩人類學　高莉芬著　25開平裝　特價450元(2008)

㊵詩詞越界研究　王偉勇著　25開平裝　特價500元(2009)

㊶中西詩學的對話：北美華裔學者中國古典詩研究　王萬象著　25開平裝　特價700元(2009)

十一、戲曲

①西廂記　王實甫著　王季思校注　25開平裝　特價200元(1995)

②牡丹亭　湯顯祖著　徐朔方等校注　25開平裝　特價220元(1995)

③《牡丹亭》錄影帶　張繼青主演　VHS二捲一套　特價600元(1997)

④長生殿　洪昇著　徐朔方校注　25開平裝　特價200元(1996)

⑤桃花扇　孔尙任著　王季思等校注　25開平裝　特價250元(1996)

⑥琵琶記　高明著　錢南揚校注　25開平裝　特價200元(1998)

⑦關漢卿戲曲集　吳國欽校注　25開平裝二冊　特價500元(1998)

⑧王國維戲曲論文集（宋元戲曲考及其他）　25開平裝　特價300元(1993)

⑨戲文概論　錢南揚著　25開平裝　特價300元(2000)

⑩歷代曲選注　朱自力・呂凱・李崇遠選注　18開精裝　特

價425元(1994)

⑪袖珍曲選　沈惠如選注　18開平裝　特價350元(2004)

⑫傳統戲曲的現代表現　王安祈著　25開平裝　特價300元(1996)

⑬京劇發展V.S.流派藝術　林幸慧著　25開平裝　特價400元(2004)

⑭由申報戲曲廣告看上海京劇發展（1872至1899）　林幸慧
著　25開平裝　特價700元(2009)

⑮戲曲批評概念史考論　李惠綿著　25開半裝　特價500元(2002)

⑯清代戲曲研究五題　陳芳著　25開平裝　特價360元(2002)

⑰清人戲曲序跋研究　羅麗容著　25開平裝　特價450元(2002)

⑱曲學概要　羅麗容著　18開平裝　特價400元(2003)

⑲中國神廟劇場史　羅麗容著　18開平裝　特價500元(2006)

⑳規律與變異：明清戲曲學辨疑　林鶴宜著　25開平裝　特
價360元(2003)

㉑西廂記的戲曲藝術 —— 以全劇考證及藝事成就為主
陳慶煌著　25開平裝　特價400元(2003)

㉒元雜劇的聲情與劇情　許子漢著　25開平裝　特價250元(2003)

㉓崑曲中州韻教材（附DVD）　石海青編著　16開精裝　特價
880元(2007)

㉔臺灣歌仔戲史論與演出評述　蔡欣欣著　25開精裝　特價
600元(2005)

十二、俗文學・神話

①民俗文化與民間文學　陳益源著　25開平裝　特價200元(1997)

②台灣民間文學採錄　陳益源著　25開平裝　特價300元(1999)

③俗文學稀見文獻校考　陳益源著　25開平裝　特價450元
(2005)

④蔡廷蘭及其海南雜著　陳益源著　25開平裝　特價450元
(2006)

⑤周成過台灣的傳述　王釧芬著　25開平裝　特價450元
(2007)

⑥澎湖民間故事研究　姜佩君著　25開平裝　特價550元；25
開漆布精裝　特價800元(2007)

⑦敘事性口傳文學的表述　巴蘇亞・博伊哲努（浦忠成）著
25開平裝　特價300元(2000)

⑧台灣原住民族文學史綱（上）（下）浦忠成著　18開漆布
精裝　特價上下各600元（2009）

⑨中國民間文學　鹿憶鹿著　25開平裝　特價380元(1999)

⑩洪水神話──以中國南方民族與台灣原住民為中心
鹿憶鹿著　25開平裝　特價400元(2002)

⑪台灣民間文學　鹿憶鹿著　25開平裝　特價375元(2009)

⑫中國神話傳說　袁珂著　25開平裝三冊　特價550元(1987)

⑬山海經校注　袁珂校注　25開漆布精裝　特價500元(1982)

⑭中國古代神話選注　徐志平編著　18開平裝　特價380元
(2006)

⑮蓬萊神話──神山、海洋與洲島的神聖敘事　高莉芬著
25開平裝　特價450元(2008)

⑯民間文學與民間文化采風　鍾宗憲著　25開平裝　特價
400元(2006)

⑰台灣民間故事類型（含母題索引）　胡萬川編著　25開漆
布精裝附光碟　特價500元(2008)

十三、古典小說

①革新版彩畫本紅樓夢校注　馮其庸等注　汪惕齋畫　25開
精裝三冊　特價1000元(1984)

②彩畫本水滸全傳校注　李泉・張永鑫校注　戴敦邦等插圖
25開精裝三大冊　特價1200元(1994)

③三國演義校注　吳小林校注　附地圖　25開精裝二大冊
特價700元(1994)

④西遊記校注　徐少知校　朱彤・周中明注　25開精裝三冊
特價800元(1996)

⑤〔夢梅館校本〕金瓶梅詞話　梅節校注　25開精裝三冊　特價1000元；25開漆布精裝　特價1200元(2007)

⑥儒林外史新注　吳敬梓原著　徐少知新注　25開漆布精裝　特價450元〔2010〕

⑦魯迅小說史論文集（中國小說史略及其他）　25開平裝特價250元(1992)

⑧古典短篇小說之韻文　許麗芳著　25開平裝　特價300元(2001)

⑨世說新語的語言與敘事　梅家玲著　25開平裝　特價400元(2004)

⑩紅樓夢的語言藝術　周中明著　25開平裝　特價300元(1997)

⑪紅樓夢人物研究　郭玉雯著　25開平裝　特價380元(1998)

⑫紅樓夢學——從脂硯齋到張愛玲　郭玉雯著　25開平裝特價400元(2004)

⑬詩論紅樓夢　歐麗娟著　25開平裝　特價400元(2001)

⑭紅樓夢人物立體論　歐麗娟著　25開平裝　特價450元(2006)

⑮金瓶梅與紅樓夢　王乃驥著　25開平裝　特價260元(2001)

⑯紅樓夢指迷　王關仕著　25開平裝　特價400元(2003)

⑰紅樓搖夢　周慶華著　25開平裝　特價450元(2007)

⑱六朝小說本事考索　謝明勳著　25開平裝　特價300元(2003)

⑲身體‧性別‧階級——六朝志怪的常異論述與小說美學　劉苑如撰　特價220元(2002)〔經售〕

⑳金瓶梅藝術論　周中明著　25開平裝　特價300元(2001)

㉑飲食情色金瓶梅　胡衍南著　25開平裝　特價400元(2004)

㉒金瓶梅到紅樓夢——明清長篇世情小說研究　胡衍南著　25開平裝　特價500元(2009)

㉓金瓶梅餘穗　魏子雲著　25開平裝　特價450元(2007)

㉔三國演義的美學世界　廖瓊媛著　25開平裝　特價300元(2000)

㉕觀三國　羅盤著　25開平裝　特價350元〔2010〕

㉖古典小說中的類型人物　林保淳著　25開平裝　特價350

元(2003)

㉗古典小說的人物形象　張火慶著　25開平裝　特價600元(2006)

㉘古典小說與情色文學　陳益源著　25開平裝　特價380元(2001)

㉙王翠翹故事研究　陳益源著　25開平裝　特價350元(2001)

㉚唐人小說選注　蔡守湘選注　25開平裝三冊　特價600元(2002)

㉛唐代小說承衍的敘事研究　康韻梅著　25開平裝　特價450
元(2005)

㉜唐傳奇名篇析評　楊昌年著　25開平裝　特價300元(2003)

㉝西遊記探源　鄭明娳著　25開平裝　特價400元(2003)

㉞聊齋誌異癡狂士人類型析論　陳葆文著　25開平裝　特價
400元(2005)

㉟歷代短篇小說選注　劉苑如・高桂惠・康韻梅・賴芳伶選
注　18開精裝　特價600元(2003)

十四、近現代文學

①魯迅小說合集（吶喊・彷徨・故事新編）　25開平裝　特
價250元(1997)

②魯迅散文選集 ——《野草》《朝花夕拾》及其他　徐少知編
25開平裝　特價350元(2002)

③呼蘭河傳　蕭紅著　25開平裝　特價135元(1998)

④生死場　蕭紅著　25開平裝　特價135元(1999)

⑤人間花草太匆匆 —— 卅年代女作家美麗的愛情故事　蔡登
山著　25開平裝　特價200元(2000)

⑥人間四月天 —— 民初文人的愛情故事　蔡登山著　25開平
裝　特價200元(2001)

⑦水晶簾外玲瓏月 —— 近代文學名家作品析評　楊昌年著
25開平裝　特價300元(1999)

⑧兩岸小說中的少年家變　石曉楓著　25開平裝　特價400
元(2006)

⑨南社文學綜論　林香伶著　25開平裝附光碟　特價700元

〔2009〕

十五、近現代學人文集

①聞一多全集(一)　神話與詩　25開精裝　特價450元(1993)
②聞一多全集(二)　古典新義　25開精裝　特價400元(1996)
③聞一多全集(三)　唐詩雜論　25開精裝　特價450元(2000)
④聞一多全集(四)　詩選與校箋　25開精裝　特價450元(2000)
⑤廖蔚卿先生文集①　中古詩人研究　25開精裝　特價400元(2005)
⑥廖蔚卿先生文集②　中古樂舞研究　25開精裝　特價450元(2006)
⑦王夢鷗先生文集①　中國文學理論與實踐　18開平裝　特價375元(2009)
⑧王夢鷗先生文集②　文藝美學　18開平裝　特價400元(2010)

十六、臺灣文學

①臺灣古典文學大事年表・明清篇　施懿琳・廖美玉主編　18開漆布精裝　特價800元(2008)
②臺語詩的漢字與詞彙：從向陽到路寒袖　林香薇著　25開平裝　特價450元(2009)

十七、教學與寫作

①創意與非創意表達　淡江大學語文表達研究室編　25開平裝　特價250元(1997)
②文學論文寫作講義　羅敬之著　25開平裝　特價300元(2001)
③論亞里斯多德《創作學》　王士儀著　25開平裝　特價360元(2000)
④實用中文寫作學　張高評主編　25開平裝　特價400元(2004)
⑤實用中文寫作學(續編)　張高評主編　25開平裝　特價400元(2006)
⑥實用中文寫作學(三編)　張高評主編　25開平裝　特價800元

（2009）

⑦傾聽語文 ── 大學國文新教室　謝大寧主編　18開平裝
特價400元(2005)

⑧中文創意教學示例　謝明勳、陳俊啓、蕭義玲合編　18開
平裝　特價450元（2009）

⑨成大中文寫作診斷書（成語篇）　王偉勇主編　25開平裝
特價300元（2009）

⑩語文教學方法　周慶華著　25開平裝　特價400元(2007)

⑪文學詮釋學　周慶華著　25開平裝　特價450元(2009)

十八、語言文字‧文法

①甲骨文研究（中國古文字與文化論稿）　朱歧祥著　18開
平裝　特價500元(1998)

②甲骨文讀本　朱歧祥著　18開平裝　特價450元(1999)

③甲骨文字學　朱歧祥著　18開平裝　特價500元(2002)

④圖形與文字 ── 殷金文研究　朱歧祥著　18開平裝　特價
600元(2004)

⑤殷墟花園莊東地甲骨論稿　朱歧祥著　18開平裝　特價600
元(2008)

⑥甲骨文考釋　魯實先講授‧王永誠編　18開平裝　特價600
元(2009)

⑦殷卜辭先王稱謂綜論　吳俊德著　18開平裝　特價600元(2010)

⑧「往」「來」「去」歷時演變綜論　王錦慧著　25開平裝　特
價350元(2004)

⑨桂馥的六書學　沈寶春著　18開平裝　特價450元(2004)

⑩辭章學十論　陳滿銘著　25開平裝　特價500元(2006)

⑪漢語語言結構義證 ── 理論與教學應用　許長謨著　25開
平裝　特價700元(2010)

十九、圖書文獻

①圖書文獻學考論　趙飛鵬著　25開平裝　特價400元(2005)
②印刷傳媒與宋詩特色——兼論圖書傳播與詩分唐宋　張高評著　25開精裝　特價700元(2008)

二十、藝術

①八大山人之謎　魏子雲著　25開平裝　特價250元(1998)
②八大山人是誰　魏子雲著　25開平裝　特價160元(1999)
③詩歌與音樂論稿　李時銘著　25開平裝　特價350元(2004)

二十一、宗教

①中國佛寺詩聯叢話　董維惠編著　25開精裝三大冊　特價2000元(1994)
②佛教與文學的系譜　周慶華著　25開平裝　特價240元(1999)
③後佛學　周慶華著　25開平裝　特價280元(2004)
④禪學與中國佛學　高柏園著　25開平裝　特價280元(2001)
⑤天台智顗的詮釋理論　郭朝順著　25開平裝　特價300元(2004)
⑥金剛般若波羅蜜經　沈祖湜手書　菊8開平裝　特價250元(2001)
⑦鳩摩羅什般若思想在中國　涂艷秋著　25開平裝　特價400元(2006)

二十二、兩性研究

①女性主義與中國文學　鍾慧玲主編　25開平裝　特價300元(1997)
②《午夢堂集》女性作品研究　李栩鈺著　25開平裝　特價250元(1997)
③不離不棄鴛鴦夢——文學女性與女性文學　李栩鈺著　25開平裝　特價450元(2007)
④清代女詩人研究　鍾慧玲著　25開平裝　特價500元(2000)
⑤性別與家國—漢晉辭賦的楚騷論述　鄭毓瑜著　25開平裝　特價280元(2000)

⑥婦女與宗教：跨領域的視野　李玉珍、林美玫合編　18開
平裝　特價400元(2003)

⑦婦女與差傳：十九世紀美國聖公會女傳教士在華差傳研究
林美玫著　25開平裝　特價500元(2005)

⑧民間文學的女性研究　洪淑苓著　25開平裝　特價350元
(2004)

⑨現代文學的女性身影　林秀玲著　25開平裝　特價300元
(2004)

⑩結構與符號之間：台灣現代女性詩作之意象研究　李癸雲
著　25開平裝　特價400元(2008)

二十三、集刊

①臺灣古典文學研究集刊　每集各500元
②宋代文哲研究集刊（編輯中）

二十四、人生管理系列

①吳娟瑜的情緒管理學　吳娟瑜著　25開平裝　特價250元(1997)
②吳娟瑜的婚姻管理學　吳娟瑜著　25開平裝　特價250元(1998)
③吳娟瑜的溝通管理學　吳娟瑜著　25開平裝　特價230元(1999)
④吳娟瑜的親子成長學　吳娟瑜著　25開平裝　特價250元(1999)
⑤吳娟瑜的男性知見學　吳娟瑜著　25開平裝　特價240元(2000)
⑥大兵EQ　吳娟瑜著　25開平裝　特價200元(1999)
⑦吳娟瑜的女性成長學　吳娟瑜著　25開平裝　特價250元(2001)
⑧吳娟瑜的快樂哲學　吳娟瑜著　25開平裝　特價250元(2001)
⑨吳娟瑜的身心安頓學　吳娟瑜著　25開平裝　特價230元(2002)
⑩吳娟瑜的性愛白皮書　吳娟瑜著　25開平裝　特價250元(2003)
⑪吳娟瑜的幼兒養育學　吳娟瑜著　25開平裝　特價250元
(2009)
⑫親子溝通的藝術（CD有聲書）　吳娟瑜主講　盒裝三片
特價350元(1997)

本書局全省經銷處

（有☆符號者，書較齊整；有☆☆者書最齊整）

台北市：

①重慶南路──☆☆三民書局、☆書鄉林、☆建宏書局、☆
建弘書局、阿維的書店。

②台大附近──☆聯經出版公司、☆☆唐山出版社、台大出
版中心（台灣大學內）、女書店、台灣个店、南天書局。

③師大附近──☆☆學生書局、☆☆樂學書局（金山南
路）。

④復興北路（民權東路口，捷運中山國中站）──☆☆三民
書局。

⑤忠孝東路四段（捷運市政府站）──聯經出版公司。

⑥木柵──☆☆巨流政大書城（政治大學內）。

⑦中正紀念堂──中國音樂書房。

⑧陽明山──瑞民書局（文化大學外）。

⑨外雙溪──學連圖書有限公司（東吳大學內）。

⑩北投──藝大書店（國立台北藝術大學內）。

淡水：淡大書城（淡江大學內）。

新莊：敦煌書局（輔仁大學內）。

中壢：敦煌書局（中央大學內、元智大學內、中原大學內）。

新竹：☆☆水木書苑（清華大學內）、☆全民書局（新竹教育大
學外、交通大學內）、☆玄奘大學圖書文具部（玄奘大學
內）。

台中：☆五楠圖書公司、☆秋水堂（東海別墅）、敦煌書局（逢
甲大學內、東海大學內、靜宜大學內、中興大學內）、興

大書齋、☆闊葉林書店（中興大學附近）、上下游文化公司（五權西二街）。

南投： ☆暨南大學圖書文具部。

彰化： ☆復文書局（彰師大外）。

嘉義： ☆復文書局（中正大學內）、滴水書坊（南華大學內）、紅豆書局。

台南： ☆成大書城（崇善路）、☆復文書局（台南大學圖書文具部）、敦煌書局、超越書局、金典書局。

高雄： ☆政大書城光華店（光華一路）、☆政大書城河堤店（明仁路）、☆復文書局（高雄師大內、中山大學內）、☆五楠圖書公司（中山一路）。

花蓮： 瓊林圖書事業有限公司、復文書局（東華大學美崙校區內）、☆東華大學校本部東華書坊。

台東： ☆銓民書局台東店（新生路）。

連鎖店： 全省誠品書店、金石文化廣場、建宏書局。

網路書店： ☆☆里仁書局（網址：http://lernbook.webdiy.com.tw）

　　　　　　☆☆博客來網路書店（網址：http://www.books.com.tw）

　　　　　　華文網股份有限公司（網址：http://www.book4u.com.tw）

吳娟瑜老師的書全省各大書店有售

里 仁 書 局

http://lernbook.webdiy.com.tw/
台北市仁愛路二段98號5樓之2
TEL：(02)2321-8231,2391-3325,2351-7610
FAX：(02)3393-7766
郵政劃撥：01572938「里仁書局」帳戶
E-mail：lernbook@ms45.hinet.net
銀行匯款：華南商業銀行信義分行
帳號：119-10-003493-8「里仁書局」帳戶
ATM轉帳銀行代碼：008華南銀行

LE JIN BOOKS LTD.

5F-2, NO. 98, Jen Ai Road, Sec. 2,
Taipei, Taiwan, R. O. C.

Please T/T To Our Account:

HUA NAN COMMERCIAL BANK LTD.
SHIN YIH BRANCH

No. 183, Sec. 2, Shin Yih Road,
Taipei, Taiwan, R.O.C.
Swift Address: HNBK TW TP

A/C NO:102-97-002651-1

國家圖書館出版品預行編目（CIP）資料

藝術欣賞與實務 / 高燦榮等撰；王偉勇主編. -- 初版. --
臺北市：里仁，2011.03
　　面；　公分
　　ISBN 978-986-6178-26-9（平裝）
　　1.藝術欣賞　2.問題集

901.2022　　　　　　　　　　　　　　100005659

· 本書經編作者授權在全世界出版發行 ·

藝術欣賞與實務

王偉勇　主編

總校閱：王偉勇

校對人：王曉雯・作者自校

發行所：里仁書局（請准註冊之商標）

發行人：徐秀榮

臺北市仁愛路二段98號五樓之2

電話：(886-2) 2391-3325・2351-7610・
2321-8231

FAX：(886-2) 3393-7766

網站：http://lernbook.webdiy.com.tw

郵政劃撥：01572938「里仁書局」帳戶

西元二○一一年三月三十一日初版

參考售價：平裝 300 元

ISBN：978-986-6178-26-9（平裝）